彰化學

彰化學 037

彰化縣曲館與武館 I
【彰化與鹿港篇】

林美容　編著

晨星出版

【叢書序】

啓動彰化學
——共同完成大夢想

林明德

　　二十多年來，臺灣主體意識逐漸抬頭，社區營造也蔚為趨勢。各縣市鄉鎮紛紛編纂史志，大家來寫村史則方興未艾。而有志之士更是積極投入研究，於是金門學、宜蘭學、澎湖學、苗栗學、臺中學、屏東學……，相繼推出，騰傳一時。

　　大致上說來，這些學術現象的形成過程，個人曾直接或間接參與，於其原委當有某種程度的了解，也引起相當深刻的反思。

　　一九九六年，我從服務二十五年的輔大退休，獲聘於彰化師大國文系。教學、研究之餘，仍然繼續臺灣民俗藝術的田調工作。一九九九年，個人接受彰化縣文化局的委託，進行為期一年的飲食文化調查研究，帶領四位研究生進出二十六個鄉鎮市，訪問二百三十多個飲食點，最後繳交《彰化縣飲食文化》（三十五萬字）的成果。

　　當時，我曾說過：往昔，有一府二鹿三艋舺的符碼；今天，飲食文化見證半線風華。這是先民的智慧結晶，也是彰化的珍貴資源之一。

　　彰化一帶，舊稱半線，是來自平埔族「半線社」之名。清雍正元年（1723），正式立縣；四年（1726）創建孔廟，先賢以「設學立教，以彰雅化」期許，並命名為「彰化縣」。在地理上，彰化位於臺灣中部，除東部邊緣少許山巒外，大部分屬於平原，濁水溪流過，土地肥沃，農業發達，有「臺灣第一穀倉」之美譽。三百年來，彰化族群多元，人

文薈萃，並且累積許多有形、無形的文化資產，其風華之多
采多姿，與府城相比，恐怕毫不遜色。

　　二十五座古蹟群，各式各樣民居，既傳釋先民的營造
智慧，也呈現了獨特的綜合藝術；戲曲彰化，多音交響，南
管、北管、高甲戲、歌仔戲與布袋戲，傳唱斯土斯民的心聲
與夢想；繁複的民間工藝，精緻的傳統家俱，在在流露令人
欣羨的生活美學；而人傑地靈，文風鼎盛，舊、新文學引領
風騷，成果斐然；至於潛藏民間的文學，既生動又多樣，還
有待進一步的挖掘與整理。

　　這些元素是彰化的底蘊，它們共同型塑了「人文彰化」
的圖像。

　　十二年，我親近彰化，探勘寶藏，逐漸發現其人文的豐
饒多元。在因緣俱足之下，透過產官學合作的模式，正式推
出「啓動彰化學」的構想。

　　基本上，啓動彰化學，是項多元的整合工程，大概包
括五個面相：課程設計結合理論與實際，彰化師大國文系、
台文所開設的鄉土教學專題、臺灣文化專題、田野調查、民
間文學、彰化縣作家講座與文化列車等，是扎根也是開拓文
化人口的基礎課程，此其一；爲彰化學國際化作出宣示，二
〇〇七彰化文學國際學術研討會聚集國內外學者五十多人，
進行八場次二十六篇的論述，爲彰化文學研究聚焦，也增加
彰化學的國際能見度，此其二；彰化師大文學院立足彰化，
於人文扎根、師資培育、在職進修與社會服務扮演相當重要
角色，二〇〇七重點發展計畫以「彰化學」爲主，包括：地
理系〈中部地區地理環境空間分析〉、美術系〈彰化地區藝
術與人文展演空間〉與國文系〈建置彰化詩學電子資料庫〉
三個子題，橫向聯繫、思索交集，以整合彰化人文資源，並

獲得校方的大力支持，此其三；文學院接受彰化縣文化局的委託，承辦二○○七彰化學研討會，我們將進行人力規劃，結合國內學者專家的經驗與智慧，全方位多領域的探索彰化內涵，再現人文彰化的風貌，為文化創意產業提供一個思考的空間，此其四；為了開拓彰化學，我們成立編委會，擬訂宗教、歷史、地理、生物、政治、社會、民俗、民間文學、古典文學、現代文學、傳統建築、傳統表演藝術、傳統手工藝與飲食文化等系列，敦請學者專家撰寫，其終極目標乃在挖掘彰化人文底蘊，累積人文資源，此其五。

　　彰化師大扎根半線三十六年，近年來，配合政策積極轉型為綜合大學，努力參與社區總體營造，實踐校園家園化，締造優質的人文空間，經營境教，以發揮潛移默化的效果，並且開出產官學合作的契機，推出專案，互相奧援，善盡知識分子的責任，回饋社會。在白沙山莊，師生以「立卦山福慧雙修大師彰師大，依湖畔學思並重明德化德明。」互相勉勵。

　　從私立輔大退休，轉進國立彰師大，我的教授生涯經常被視為逆向操作，於臺灣教育界屬於特例；五年後，又將再次退休。個人提出一個大夢想，期望結合眾多因緣，啟動彰化學，以深耕人文彰化。為了有系統的累積其多元資源，精心設計多種系列，我們力邀學者專家分門別類、循序漸進推出彰化學叢書，預計每年十二冊，五年六十冊。並將這套叢書獻給彰化、臺灣與國際社會。

　　基本上，叢書的出版是產官學合作的最佳典範，也毋寧是臺灣學的嶄新里程碑。感謝彰化縣文化局、全興、頂新、帝寶等文教基金會與彰化師大張惠博校長的支持。專業出版社晨星的合作，在編輯、美編上，為叢書塑造風格，能新人

耳目；彰化人杜忠誥教授，親自題寫「彰化學」三字，名家出手爲叢書增色不少，在此一併感謝。

　　回想這套叢書的出版，從起心動念，因緣俱足，到逐步推出，其過程眞是不可思議。

　　「讓我們共同完成一個大夢想吧。」我除了心存感激外，只能如是說。

・林明德（1946～），臺灣高雄縣人。國立政治大學中文博士。曾任國立彰化師範大學國文學系教授兼副校長。現任中華民俗藝術基金會董事長。投入民俗藝術研究三十年，致力挖掘族群人文，整合民俗藝術，強調民俗是一切藝術的土壤。著有《台澎金馬地區區聯調查研究》（1994）、《文學典範的反思》（1996）、《彰化縣飲食文化》（2002）、《阮註定是搬戲的命》（2003）、《臺中飲食風華》（2006）、《斟酌雅俗》（2009）、《俗之美》（2010）、《戲海女神龍》（2011）。

【推薦序】
一個挖掘族群人文的範例

<div style="text-align: right">林明德</div>

　　我與林美容教授相識將近三十年，這個機緣非常特別。她出身南投，是知名的文化人類學家，長期推動臺灣文史與宗教研究；我來自高雄，專長中文學門，長期投入民俗藝術的研究與維護。我們交會的場合，或研討會或宗教經典的校釋……，最近一次，則是化理念為行動，挺身搶救瀕臨拆廟——土城・齋教先天派「普安堂」的系列活動。

　　過程中讓我印象深刻的，莫過於一九九七年《彰化縣曲館與武館》上下兩冊的出版，在心中泛起肅穆又振奮的迴響了。她主編的這套書共二十八章約一百萬字，書型菊八開，由彰化縣立文化中心出版，既是出版界一大盛事，又是學術界的焦點，更為區域研究提供路向。

　　其實，有關臺灣區域研究，基金會創辦人許常惠教授曾開風氣之先，在彰化推動一系列工作，例如：鹿港「國際南管音樂會議」（1981）、「彰化縣民俗曲藝田野調查」（1984）、「南管音樂曲譜蒐集與整理」（1984～1987）、「彰化南北管音樂戲曲館硬體之規劃」（1986）、「彰化縣古蹟簡介之編輯」（1987）、「彰化縣音樂發展史的調查研究」（1994）……，多年下來，累積相當厚實的資源。但較之於美容主持的區域專題調查與繳交的成績，我認為她的表現是亮麗的，而且提供一個範例。

　　曲館是村庄居民業餘學習傳統曲藝（如：南管、北管、九甲、歌仔、布袋戲）的場所；武館則指學習傳統武術（如：太祖拳、白鶴拳）的地方。兩者均屬村庄的子弟組織，成員以男

性為主，在民間的迎神賽會與婚喪喜慶都可看到它們的身影，彰化縣的曲館與武館在中部四縣市首屈一指，很多地區的曲館都由彰化集樂軒與梨春園系統的戲曲先生傳授。美容曾指出它們在社會史上的意義是：一、可做為探討村庄史的基石；二、透過師承與派別、組織與活動，可以了解村際關係與互動模式；三、藉著民俗曲藝活動，可以探討族群文化特色以及族群關係的歷史。

這項調查計畫工程浩大，自一九九○年四月至一九九六年九月，期程超過六年之久，調查人員三十八，組織規模相當龐大，至於物力也頗為可觀。計畫分兩階段，前半段是運用中研院民族所支援的個人研究經費，與「王育德教授紀念研究獎」的補助，參與調查人員不計酬勞，個個熱心投入，後半段由彰化縣立文化中心支持，才有一定經費支付計畫的開銷。

值得一提的是，該計畫所有調查人員必須參加講習會與半天的田野實習，這是美容的一貫作風：嚴謹、實際，遵循學術原則。團隊總共調查了一八六個曲館、一九一個武館。參與這項文化工程彷彿經歷一次學術洗禮，因此誕生了多位專家學者，例如：陳龍廷、謝宗榮、李秀娥……等。

美容主其事，但她視之為團隊的調查研究成果，也是學術團隊與彰化人共同書寫的地方社會之文化史紀錄。其學術胸襟於此可見。

二○○七年，我們啟動彰化學，擘劃彰化學叢書，康原與我拜會在地企業家，尋求奧援，由於因緣俱足，預計五年六十冊。並揭示：「往昔，一府二鹿三艋舺的符碼；今天，人文彰化見證半線風華」，作為努力的目標。我們成立編輯委員會，依彰化人文底蘊，規劃幾個面向，同時展開邀稿。我本能想到美容主編的這套書。自出版以來一直成為圖書館的典藏本，但

坊間未見流通，相當可惜。與她多次電話聯絡、當面說明後，她雖然同意，但瑣事纏身，無法積極參與。「沒關係，我會投入心神，幫忙處理。」我回應說，無非讓她安心，於是邀請博士生李建德來幫忙，他是位授符錄的道士，深諳臺語以及曲館、武館的語彙，我們在原有的基礎上，進行精校，以保存文獻資料的原始風貌。

原書分上下兩大冊，這次為了配合叢書書型，改為菊十六開五冊，成為叢書中的「套書」，包括：一、彰化與鹿港篇；二、北彰化濱海篇（伸港、線西、和美、福興、秀水）；三、北彰化臨山篇（花壇、大村、芬園、埔鹽、溪湖）；四、南彰化濱海篇（芳苑、大城、二林、竹塘、埤頭、溪州、田尾）；五、南彰化臨山篇（田中、北斗、員林、埔心、永靖、社頭、二水）。原書附錄圖像一二六張，新版增加二百多張，隨文配圖，更能彰顯實錄的內涵。

日治時代，日本專家學者投入臺灣族群、文化、民俗、語言與宗教的踏查與田調工作，成果斐然，例如：伊能嘉矩、國分直一、片岡巖、鈴木清一郎……等，他們的成績影響相當深遠。而美容另闢蹊徑，開出區域專題普查研究，挖掘族嬡人文底蘊，見證彰化的文化風華，為文獻平添幾分光彩，毋寧也立下田野調查的範例。

總論

林美容

　　曲館是村庄居民利用業餘時間學習傳統曲藝（例如南管、北管、九甲、歌仔、布袋戲）的地方，武館則是學習傳統武術（例如太祖拳、白鶴拳）的地方。從組織上來看，兩者都是村庄的子弟組織，成員大多為男性。從活動上來看，兩者均與臺灣民間的迎神賽會與婚喪喜慶有關係。

　　曲館與武館深具社會史的意義：

　　（一）曲館與武館可做為探討村庄史的切入點，除了村廟之外，曲館與武館亦是建立村庄史的重要基石；

　　（二）從曲館與武館的師承與派別、組織與活動，可以了解村際關係、村際互動的模式；

　　（三）由曲館與武館所展現的民俗曲藝活動，可以探討族群文化的特色以及族群關係的歷史（林美容 1992a：79-82）。

　　彰化縣的曲館與武館在中部四縣市（彰化縣、臺中縣、臺中市、南投縣）中可說是最多的。很多中部地區的曲館都由彰化集樂軒與梨春園系統的曲師傳授（林美容 1996）；很多武館的祖堂也都在彰化縣境內，例如埔心鄉瓦窯厝的勤習堂、永靖鄉陳厝厝的同義堂、員林鎮三塊厝的拔元堂，和員林鎮東山的義順堂等。所以，全面調查彰化縣的曲館與武館，有助於我們了解縣內傳統民俗藝團的發展與現況，了解此一重要的人文社會資源的分布，也可作為思考縣內民俗藝術傳承與社區組織之關聯的基礎，更可廣泛的了解中部地區民俗藝術發展的脈絡。

第一節　研究緣起

　　一九九〇年四月開始，我在彰化媽祖的信仰圈內，展開曲館與武館的調查研究工作。所謂彰化媽祖信仰圈，是以彰化南瑤宮的主神媽祖之信仰為中心，區域姓信徒的志願組織（林美容 1989），信仰圈主要為參加南瑤宮十個媽祖會的會員所分布的地區，範圍大致涵蓋中部四縣市三百多個較靠內陸的村庄。在這個範圍內，我調查了現在仍有活動的曲館與武館，以及已經解散的曲館與武館。調查工作大致於一九九二年八月完成。這些曲館與武館的初步調查研究成果已撰成論文發表（林美容 1992a，1996），詳細的採訪紀錄也分六次發表於《臺灣文獻》（林美容 1992b，1992c，1993，1994a，1994b，1994c），調查報告實際是在一九九五年八月才全部出刊完畢。調查報告一共記錄了二〇三個曲館，二一九個武館；其中九個曲館、五個武館是在彰化媽祖信仰圈之外。總計信仰圈內有一九四個曲館，二一四個武館，其中八〇個曲館和一〇五個武館業已解散，四個曲館存散狀況不詳，現存的尚有一一〇個曲館、一〇九個武館。

　　一九九四年三月五日我應彰化縣立文化中心之邀，參加彰化縣史蹟資料室的規劃座談會，楊素晴主任因為看過我發表的南投縣和臺中縣的曲館與武館的調查報告（那時彰化縣的部分尚未發表），向我提起是否可以把彰化縣境內的信仰圈之外尚未調查的曲館與武館一起調查完竣，然後將整個彰化縣的曲館與武館的資料一併以專書出版。當時我未置可否，以為工程浩大，因為信仰圈內合計四百個左右的曲館與武館就耗去兩年多的調查時間，加上調查報告的整理、核對、以迄可出版的形式，前後也有五年的時間。而彰化縣內有大半以上的鄉鎮在信

仰圈外，如果要我再進行同樣的調查工作，實在力不從心。

一九九四年五月八日我應邀到縣立文化中心演講，楊主任正式提起做計畫的事，當場來聽演講的義工老師也有三人表示願意參加這個研究計畫，協助調查工作。我在盛情難卻之下也就義不容辭，決定主持這個計畫。是年，六月向文化中心提出計畫書，雖然到八月下旬才正式簽約，但實際上七月四日一位專任的助理開始來上班，整個計畫算是在七月四日就開始進行了。

第二節　調查經過

一九九四年八月十六日所有參加計畫的人員在彰化縣立文化中心舉行講習會，並有半天的田野實習。後來又陸續有一些人參加了此計畫的調查工作。雖然契約上調查計畫的時間是自一九九四年七月起至一九九六年二月止，只有兩年不到的時間，實際的調查工作迄一九九六年九月做完二林鎮的調查才真正結束。總計彰化縣立文化中心委託的調查計畫共調查了一八六個曲館，一九一個武館。以下將參加這個計畫的調查人員及各人負責調查的鄉鎮，簡列如下表：

・林美容（中研院民族所研究員，調查計畫主持人）
　　——負責芬園鄉之示範調查。
・王櫻芬（臺大音樂學研究所系主任，調查計畫協同主持人）
　　——負責芳苑鄉地區之調查。
・羅世明（輔大宗教研究所碩士，調查計畫專任研究助理）
　　——負責埔鹽鄉、竹塘鄉、溪州鄉、北斗鎮、埤頭鄉、二水鄉、田中鎮、社頭鄉、彰化市、大村鄉、花壇鄉、永靖鄉及田尾鄉一部分地區之調查。

· 張慧筑（輔大應用美術系畢，調查計畫專任研究助理）
　　　——負責秀水鄉、福興鄉部分地區之調查及各鄉
　　鎮市之補查。

· 羅慧茹（政大中文系畢，調查計畫協同研究人員）
　　　——負責田中鎮、社頭鄉一部分地區之調查。

· 方美玲（藝術學院傳統藝術研究所研究生，調查計畫協同
　研究人員）
　　　——負責溪湖鎮、福興鄉之調查。

· 劉乃瑟（國小老師，調查計畫協同研究人員）
　　　——負責線西鄉之調查。

· 楊嘉麟（國小老師，調查計畫協同研究人員）
　　　——負責秀水鄉部分地區之調查。

· 陳彥仲（臺大歷史系四年級，調查計畫協同研究人員）
　　　——共同負責和美鎮、伸港鄉之調查。

· 陳瓊琪（藝術學院傳統藝術研究所研究生，調查計畫協同
　研究人員）
　　　——共同負責和美鎮、伸港鄉、大城鄉之調查。

· 李秀娥（臺大人類學研究碩士，調查計畫協同研究人員）
　　　——負責鹿港鎮之調查。

· 蔡振家（藝術學院傳統藝術研究所研究生，調查計畫協同
　研究人員）
　　　——負責芳苑鄉、員林鎮一部分地區之調查。

· 黃幸華（美國伊利諾大學歷史音樂學碩士，調查計畫協同
　研究人員）
　　　——共同負責大城鄉之調查。

· 林昌華（臺灣神學院碩士，新莊教會牧師，調查計畫協同
　研究人員）

　　　　——只負責二林鎮一部分地區之調查。
　·陳龍廷（法國巴黎高等實驗研究院宗教與人類學系博士候
　　選人，編纂計畫助理編輯）
　　　　——負責二林鎮大部分地區之調查。
　　除上述調查人員之外，尚有彰化媽祖信仰圈內曲館與
武館的調查工作，其中彰化縣的調查報告（林美容 1994a，
1994b，1994c），亦納入本書一起出版。茲將當時參與調查者
之名單，一併臚列於下：
　·林美容（中研院民族所研究員）
　　　　——調查和美鎮、芬園鄉、花壇鄉、大村鄉、員
　　　　林鎮、彰化市、永靖鄉、田尾鄉。
　·林淑鈴（東吳大學社會所碩士，民族所研究助理）
　　　　——調查和美鎮。
　·李秀娥（臺大人類學研究碩士，民族所研究助理）
　　　　——調查芬園鄉、大村鄉、員林鎮、社頭鄉、埔
　　　　心鄉。
　·周益民（中興大學行政系三年級，畢業後任本人研究助理）
　　　　——調查秀水鄉、芬園鄉、花壇鄉、溪湖鎮、員
　　　　林鎮、彰化市、永靖鄉、田尾鄉、溪州鄉。
　·江寶月（中興大學社工系四年級學生）
　　　　——調查彰化市。
　·王國田（中興大學社工系四年級學生）
　　　　——調查彰化市。
　·陳錦豐（中興大學社會系四年級學生）
　　　　——調查和美鎮、永靖鄉。
　·劉璧榛（中興大學社會系二年級學生）
　　　　——調查彰化市。

‧林雅芬（中興大學社會系學生）

　　　　——調查彰化市。

‧林淑芬（中興大學社會系一年級學生）

　　　　——調查芬園鄉、員林鎮、彰化市。

‧劉秀玲（中興大學社會系學生）

　　　　——調查芬園鄉、員林鎮。

‧張筆隆（中興大學行政系四年級學生）

　　　　——調查彰化市。

‧劉文銘（中興大學行政系三年級學生）

　　　　——調查彰化市。

‧鄭淑芬（中興大學行政系三年級學生）

　　　　——調查彰化市。

‧鄭淑儀（中興大學行政系三年級學生）

　　　　——調查秀水鄉、員林鎮。

‧許雅慧（中興大學行政系三年級學生）

　　　　——調查彰化市。

‧林玉娟（中興大學行政系三年級學生）

　　　　——調查彰化市。

‧陳儀妙（中興大學行政系三年級學生）

　　　　——調查員林鎮、彰化市。

‧劉安茹（中興大學行政系三年級學生）

　　　　——調查彰化市。

‧梁淑月（中興大學行政系三年級學生）

　　　　——調查花壇鄉。

‧邱詩晴（中興大學行政系三年級學生）

　　　　——調查彰化市、田尾鄉。

‧邱詩文（東吳大學政治系一年級學生）

彰化學

——調查和美鎮、彰化市、田尾鄉。

・林昌華（臺灣神學院研究生）

　　——調查員林鎮。

・張碩恩（臺灣神學院研究生）

　　——調查員林鎮。

・梁恩萍（臺灣神學院社會教育系學生）

　　——調查員林鎮、彰化市。

・徐雨村（臺大人類系學四年級生）

　　——調查員林鎮。

　總計，前後兩階段參加彰化縣之曲館與武館的調查人員共三十八人。調查期間自一九九〇年四月起至一九九六年九月，前後共六年多。動員的時間、人力、物力均相當可觀，惟財力上卻是最節省的。研究經費的來源，前半段是用中研院民族所支援的個人研究經費，以及「王育德教授紀念研究獎」的少許補助，參與調查的學生幾乎是在無償的情況下工作，不像後半段因有彰化縣立文化中心之計畫的支持，而能有合理的工作酬勞。

第三節　撰寫與編排

　所有的調查資料經初步整理之後，皆由我過目，修改文詞字句，再寄交有詳細住址的受訪者過目補正，但並非全部收到信函的受訪者皆會回函。以後半段的調查為例，迄一九九六年九月底為止，受訪者回函共收一一六封，其中有五十九封有修正意見。不過大部分的修正意見，只是人名或地名等錯別字的更正，對內容有大量修改意見的情形並不多。

　除了根據回函補正之外，有些訪問初稿如果記錄不夠詳細，或彼此有矛盾的地方，或是覺得某些受訪者還可能提供更

多的詳情，我常常以電話訪問的方式，再進一步和受訪者交談，以核對、釐清與獲取更多的資料。我常常反覆的看稿，順中文、抓疑點、補資料，特別是前半段的調查資料，費心尤多。無論前半段或後半段的調查資料，因在本書編纂的階段有彰化縣立文化中心之編纂經費的支持，編輯方面得到更多的協助，可讀性必會更高。不過，此書總的文責還是我應擔負的。

因為所有的調查採訪都是以台語進行，訪問稿難免國台語交雜，文詞不順，我雖然盡量更正，但還是覺得不夠好。前半段的調查資料承蒙莊永明先生幫忙修改潤飾中文，後半段的調查資料，王月美小姐亦曾協助修改潤飾，謹此致謝。

成書階段，最後的編纂工作主要是由張慧筑小姐、陳龍廷先生、馬上雲小姐、朱益宇先生協助完成，其中張慧筑小姐統籌行政事務、電腦初步排版及圖片篩選，陳龍廷先生負責文字編輯及索引，馬上雲小姐負責體例之統整及核對，朱益宇先生負責繪圖。邱彥貴先生、游維真小姐、蔡米虹小姐、王月美小姐協助校對，江惠英小姐協助版面設計，亦一併致謝。

本書各章節順序的安排，除了總論與最後一章資料分析之外，各鄉鎮之曲館與武館的調查資料皆各自編成一章。整個順序的安排大致是將彰化縣分成兩部分，一部分是沿海地區，一部分是靠山地區，兩個地區內的鄉鎮再依由北而南，自西向東的順序排出。在地理位置之外，當然也考慮了曲館與武館之文化生態接近與否的因素，以定出這兩個地區的界線。

在這本書裡，我盡量提供讀者認識自己鄉土文化的多重角度。要認識一個地方的文化，除了由民俗藝術的角度，及曲藝的類別，如北管、南管、四平、南唱北打（九甲）、歌仔陣、車鼓陣等，以及武藝的類別，如獅陣、龍陣、宋江陣之外，我更重視曲館、武館的組織對當地村庄的生活意義，意即：他們

是如何凝聚庄人對土地的感情？如何團結家鄉年輕人的向心力？在田野調查的過程中，我常發現庄廟與曲館、武館或陣頭都是當地重要的標誌。譬如人們口中的「溝頭車鼓陣」，竟然是車鼓陣這樣的戲曲類別與當地地名緊緊相連，甚至至今仍被視為溝頭那樣一個小庄頭的鮮明標幟。因此我們在曲館與武館名稱的安排上，以庄頭名稱為主，而且盡量以地圖標明其地理位置，希望讀者更深切體會到民間盛行的曲館、武館是由那樣的土地才能自由地綻放出文化花朵。

這本書不只是單純的田野報告書而已，我更希望它可以帶動更多人投入撰寫自己家鄉之社會史與文化史的神聖工作。因此，這本書附有索引，重要人名、地名與曲藝種類，讀者可以很方便的查到民間著名拳師，如阿善師，在人們口述中的各種不同形象。期盼這本書的誕生是鄉土文化得以永續經營的踏腳石。

本書得以順利完成出刊，要感謝彰化縣立文化中心的支持，計畫諸工作同仁的盡心協助，以及參與本書各個階段之審查工作的呂錘寬教授、李殿魁教授、張炫文教授、徐麗紗教授、許常惠教授，他們的寶貴意見已被盡量採納。也要感謝臺灣省文獻會慨允將原在《臺灣文獻》連載的〈彰化媽祖信仰圈內的曲館與武館〉中有關彰化縣的部分，蒐羅在本書內，重新編輯出版。

總的來說，彰化縣的地方父老熱誠提供資料與接受訪問，他們在曲藝傳承上的努力、心得與回憶，是促成這本書的最大貢獻者。本書雖由我主其事而總括其名，但我視它為團隊的調查研究成果，是我們這個學術團隊與彰化人共同書寫的地方社會的文化史紀錄。

寫於一九九七年六月

凡例

一、**年代**：一六八三～一八九四年，清朝統治臺灣階段，以「清領時期」稱之；一八九五～一九四五年以「日治時期」、「日治時代」或「日本時代」稱之；一九四五年以後，逕以西元紀年。凡清領時期、日治時期之年號（如清道光、日治昭和等），皆加附西元紀年，如大正二年（1913）。

二、**慶典**：因書中多有與傳統社會宗教信仰、民俗活動相關之資料，皆依農曆，相關慶典日期，如三月廿三「媽祖生」，皆略去「夏曆」、「農曆」二字。

三、**稱謂**：正文所列之人名，皆省略「先生」、「女士」稱謂，於文末放置採訪資料。每篇曲館或武館的訪問資料中，首次提及之人物，盡可能表示其本名，若有別名、外號，則於人物本名的（）補述，如楊坤火（「火師」）。為方便閱讀，在訪問資料中，凡遇以外號稱呼人物時，一律加「」，如「臭獻先」。

四、**行文**：為方便閱讀，本文盡可能將採訪時的口語改為書面用語，如「做土水」改為「泥水匠」，「牽電火」改作「水電工」等。至於曲館、武館之專業用語，則以「」方式保留原貌，並在其後以（）方式夾註說明，如「點斷」（各時辰血流之過程）等。

五、**刪改**：由於受訪者所提供之資料，未必符合真實情況，故使用（）方式夾註採訪者之按語。至若受訪者誤受神魔小說影響，提供錯誤資料：如竹塘崁頭厝□樂軒的受訪者，受《封神榜》影響，將「通天教主」

納入道教三清道祖之列，並稱其「較邪」，則直接
刪除，不另說明。或有鼓勵以法術害人、怪力亂神
現象之虞，如埤頭公頭仔振興館、牛稠仔振興館、
新庄仔館魁軒，載有以符法打賭、害人之事，則保
留其事，以資警惕。

六、館名：各鄉鎮之曲館或武館名稱，以聚落名、館號、技藝
類別之順序標示。如鹿港之「北頭郭厝遏雲齋（南
管）」，即是「北頭郭厝」（聚落名）、「遏雲
齋」（館號）、南管（技藝類別）。至於非屬村庄
性質之曲館與武館，皆列名於各鄉鎮資料之末，並
於標題前方以＊註明。

【目録】contents

第一章　彰化市的曲館與武館

　　彰化市位於彰化縣東北部，以大肚溪與臺中烏日、大肚二鄉為界。境內東南部係八卦台地北端，其北端為大肚溪南岸河階地，西部為彰化隆起海岸平原。本地昔為巴布薩（Babuza）平埔族之半線社、阿束社（Asock），故名「半線街」。清領雍正元年（1723）改稱彰化縣，其寓意為「顯彰皇化」。

　　彰化市不只是彰化縣的縣治，在曲館興盛時期，更是全臺灣的曲藝重鎮。目前所知，彰化市共有四十二個曲館，是彰化縣二十六鄉鎮市中數量最多的，其中除了歌仔班、大鼓陣各一館，二館九甲及一館不清楚樂曲系統（中街仔樂昇平）外，其餘三十七館皆為北管系統，計有十八「軒」、十六「園」、二「齋」（北門澤如齋、坑仔內永樂齋）、一「閣」（西門月華閣）及一「平」（中街仔樂昇平）。

　　其中，北門澤如齋、南門梨春園、東門集樂軒、西門月華閣，素有四大館之稱。至於其成立順序，則有不同說法，尚無定論。值得注意的是，澤如齋曾是清朝書吏參加的「官館」，在祭孔時，因地位較高，遂由澤如齋負責東樂，梨春園負責西樂，今日亦然。此外，梨春園、集樂軒、澤如齋、月華閣分別是南瑤宮「大媽」到「四媽」的「轎前」，「五媽」及「六媽」則由其他館閣擔任。

　　四大館中，以集樂軒及梨春園培養最多的「北管先生」，

澤如齋雖也出了幾位「北管先生」，但所執教的館閣大多與集
樂軒「先生」執教處重疊，除了三、四個「軒」之外，其他十
餘軒則由集樂軒的「先生」或集樂軒及澤如齋的「先生」任
教。在十六個「園」中，除少數一、兩館外，其餘都是由梨春
園的「先生」或「先生」在其他館閣教出的學生前去傳授。每
逢「軒園咬」時，同一館閣系統則互相幫助，這種「拚館」的
情形在日治時期、戰後初期的彰化非常激烈，往往連拚數天，
甚至長達一個月。不過，從目前調查結果看來，集樂軒的傳布
範圍、學藝有成的人數，皆略勝梨春園，而梨春園目前則比集
樂軒有活力。至於月華閣聘請的「先生」大多是集樂軒出身，
且似乎並未培養出自身的「北管先生」，何以能置身四大館？
仍有待進一步查證。

　　目前彰化市大約有十五、六個曲館仍存在，另有八、九館
改組為大鼓陣或龍陣（包括茄苳腳、苦苓腳、番社、番社口等
龍陣），這些龍陣為文陣，需要後場音樂，遂與曲館結合，而
這些龍陣皆源自集樂軒早已解散的「太平龍」。

　　由於彰化市境內大部分地區涵蓋於彰化媽祖的信仰圈，故
曲館、武館的成立，幾乎都與媽祖有關。目前所知，彰化市共
有十七個武館，包括振興社六館，永春社、惠德館各二館，勤
習堂、春盛堂、同義堂各一館，另有三館不詳館名，以及一館
龍陣。從中可知振興社具備大多數的優勢，不但人才輩出，且
傳往彰化縣各處，是傳承西螺振興社後，在彰化的大本營。

　　本市的六館振興社分別位於南門、南門口、無底廟、寶
廊、苦苓腳及坑仔內。黃彩在南門創立彰化市首間振興社後，
以南瑤宮為中心向外傳播，隨後，師承吳行（西螺「阿善師」
的師兄弟，師承蔡秋風）的唐鋼鋒、蔡根、陳炎順等師兄弟分
別在彰化市傳館。由於振興社在彰化市流傳甚廣，人才雲集，

彰化市曲館與武館分布圖

●曲館 ▲武館 *聚落名 ──村里界線 —縣鎮界線

芬園鄉　烏日鄉　大肚鄉　和美鎮　秀水鄉　花壇鄉

田中央
●福泰軒
▲永春社

外快官
●參芳園
▲喬樂社

稻田社區
▲志道格

快官
*大旗陣
▲永春社

牛埔仔
*清見園
▲永春社
33

山寮仔
*金樂園

番社口
*和樂園
太平龍陣
32

渡船頭
*賢見園
▲武格

大竹圍
*挽梨園
▲振樂社
31

山仔腳
*聚仙園

坑仔內
*永樂社
▲同義堂
11

苦苓腳
▲振樂社

寶廍
●鳳春園
▲振樂社

三塊厝
*梨芳園

阿夷庄
*景樂軒
▲勤習堂
28

望寮軒
▲春盛堂
大埔
05

茄苳腳
●綿樂園
沖龍陣

牛稠仔
●祥樂軒
▲振樂社

下廍仔
●喬樂軒

南瑤宮
07

市仔尾
*鳳儀園

西勢仔
*梨芳園
06

西門口混雜
●同樂軒

硯仔窯
*同樂軒
01

水尾仔
*鳳鳴園
02

平和厝
*錦樂軒
12

後港仔
*鳳樂園
04

莿桐腳
▲武格
03

35

請參見次頁

68　34　69　70　27　30　26　67　29　25　64　65　66　24　23　22　36　21　63　62

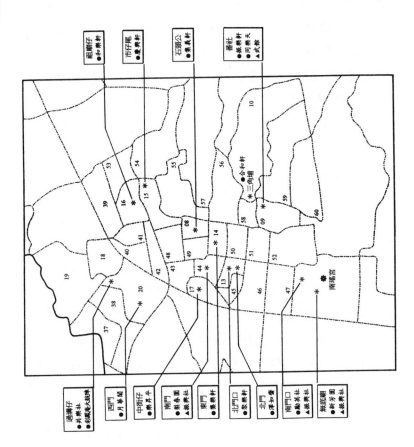

彰化市曲館與武館分布圖

●曲館 ▲武館 *聚落名 ……村里界線 ——鄉鎮界線

01 碼碯里	36 茄南里
02 東芳里	37 五權里
03 劍輪里	38 忠權里
04 平和里	39 萬安里
05 延平里	40 黃北里
06 西興里	41 民生里
07 南瑤里	42 信義里
08 永福里	43 長樂里
09 光南里	44 中央里
10 華陽里	45 富寶里
11 華陽里	46 西安里
12 西勢里	47 彩安里
13 民權里	48 光復里
14 大同里	49 永華里
15 中正里	50 永生里
16 文化里	51 福安里
17 萬壽里	52 成功里
18 新華里	53 陽明里
19 忠孝里	54 龍山里
20 忠孝里	55 中山里
21 下廍里	56 東興里
22 茄苳里	57 卦山里
23 阿夷里	58 華北里
24 寶廍里	59 介壽里
25 國聖里	60 建寶里
26 三村里	61 南美里
27 田中里	62 南興里
28 和調里	63 延和里
29 福山里	64 古夷里
30 竹中里	65 中莊里
31 大竹里	66 僕興里
32 香山里	67 安溪里
33 牛埔里	68 竹巷里
34 快官里	69 石牌里
35 南安里	70 福田里

因此一九五一年彰化國術進修會成立不久,陳炎順及其師兄弟隨即成立振興社彰化團,陳氏本人還曾前往日本指導武術。

振興社的拳法源自少林寺(但不清楚是南少林或北少林),拳種有太祖拳、白鶴拳、金鷹拳、蝶仔拳等。每位師傅擅長的拳法不同,所傳習的也不同,目前所能得知的是吳行、唐鋼鋒、陳炎順擅長金鷹拳,蔡根擅長蝶仔拳、鶴拳,而黃彩則擅長太祖拳、鶴拳等。至於獅頭,各館也有不同的稱呼,如金鷹獅、瑞獅、合嘴獅等,其共同點則皆為嘴型固定無法開合的青面獅頭,且額上繪有火焰(類似「王」字,但中間不連貫)。此外,部分資料顯示振興社的獅頭下巴繪有七星、頭頂有八卦。

在龍陣部分,彰化市僅有番社口太平龍陣一館,但苦苓腳振興社在一九七六年「散館」後,村民於一九八六年又另組一館雲海龍陣。雲海龍陣與番社口龍陣往來頻繁,常互調人手。就目前調查資料而言,龍陣大多成立於戰後,僅少數是日治時期即已存在,且許多戰後成立的龍陣是村民入伍服兵役時所學,退伍返鄉後再加以傳習。龍陣型態是否與國民政府遷臺有關?龍陣與獅陣代表的意義有何不同?亦值得進一步探討。

目前彰化市有十館武館仍持續活動,武風頗盛。已解散的七館中,僅大竹圍、莿桐腳在日治時期即解散,其他五館皆在戰後終止。尚存在的十館之中,振興社有五館,且非職業性質,除太平龍陣不詳之外,另外二館非職業性質的武館分別是福田社區惠德館、坑仔內同義堂。而尚在活動的阿夷庄勤習堂及彰化市惠德館,目前都以職業型態出陣,尤其彰化市惠德館的獅陣不拘某一特定形式,有北京獅、兩廣醒獅、麒麟獅等,視不同場合使用不同獅頭,可以算是因應民眾多元觀點的獅陣新型態。

磚仔窯同樂軒（北管）

　　同樂軒創始於日治大正年間（1912～1925），首任館主是受訪者林春成之父林彬（育有五子，長子林春成、次子林春德、三子林春宏、四子林木俊均學習弦、吹），起初先請澤如齋的張汾教曲，後來也聘請集樂軒「萬清仔」、「淵章仔」、「再興仔」（廖再興）、「阿歪」、「番仔聯」（李子聯）、「火柴」（林火柴）、「阿港」（林炳榮）等八、九位知名「先生」來授藝。林彬學成之後，也曾到草港前庄、埤仔頭教了好幾館。

　　同樂軒在日治時期曾演過十多棚戲，當時林春成約十七、

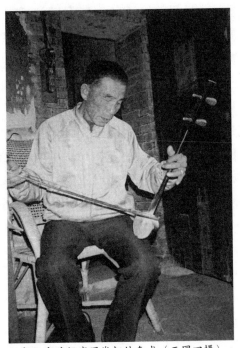

▲ 彰化市磚仔窯同樂軒林春成（王國田攝）。

八歲（曾扮演趙子龍、司馬懿）。同樂軒在二戰期間一度停頓，一九四八至四九年時，才重新開館，由林彬兼任館主、「先生」，一九五四年林彬去世之後，由林春成繼任館主至今，但林春成則不曾到外地授館。

同樂軒的成員都是庄中子弟，起初約有一、二十人，經費由村中募捐而得，做爲「公金」。同樂軒以前義務參與村裡的「好歹事」，若有外庄人來邀請，則隨請主意願支付酬勞。同樂軒昔日曾到彰化、北港等地表演，收入均做爲「公金」，但現在人手不足，要從天公壇、坑仔內等地調人手，才有辦法出陣，演出一晚雖有七、八千元酬勞，但所得則改由參與者平分。以前迎請「新三媽」出陣時，都是由同樂軒的子弟參與，現在雖仍沿用同樂軒名義，但也是向其他館閣調人手補足。

同樂軒舊址位於目前的磚窯里永興社區活動中心，當時奉祀西秦王爺神像，每晚練習前都要上香祭拜，但缺乏先輩圖記錄。戰後，館址遭到拆除，改建爲活動中心及托兒所，故西秦王爺目前供奉於葉銅清家（葉銅清不曾學北管，但其父葉臭則爲本館成員）。

林春成學習弦、吹，但因目前出陣不需唱曲，故已不再練習唱曲。同樂軒的成員目前還有林春成、林木俊、何順仁（鑼）、謝威明（通鼓）四人，除林春成之外，其餘三個人平常已不再練習，而林春成目前仍常到天公壇（元清觀）練習，並拜入賴木松門下（「先生禮」每月二百元）。然而，相較於其父林彬，林春成雖育有四子，但除長子會拉弦之外，其餘子女都未傳習曲藝，較爲可惜。

—— 1991年1月24日訪問林春成先生（76歲，館主），許雅慧採訪記錄。

水尾庄鳳鳴園（北管）

　　鳳鳴園由王再興（若健在，約上百歲）於日治時期創立，王再興是受訪者王安南的堂兄，曾當過保正、南瑤宮「新三媽會」六庄聯合會（範圍包括水尾、西門口、崙平、平和厝、後港仔、磚仔窯）的會長，本身學習弦、鼓。本館最初有十多名成員，由村民集資購買「傢俬」，並在王再興家練習。至於本館正式建館的時間，則約在王安南二十多歲，當時館址位於水尾庄九十八號，土地產權雖登記為私人所有，實際上卻是由成員合資購買的。館內奉祀西秦王爺（六月二十四日聖誕），後來又增祀「觀音媽」。館內牆壁另懸掛一面黑色黃底旗幟，上繡「彰化水尾里鳳鳴園」。

　　起初，鳳鳴園由梨春園的「城先」來教了二館（八個

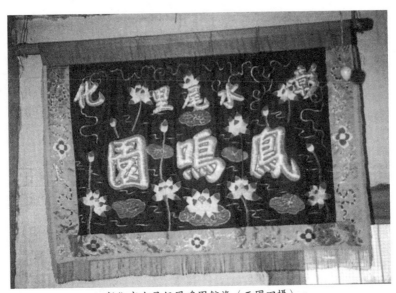

▲ 彰化市水尾仔鳳鳴園館旗（王國田攝）。

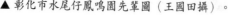彰化縣曲館與武館 I【彰化與鹿港篇】・032・

月），每館的「館禮」一萬多元，戰後則由崙平的「炎先」（王炎，在五、六年前去世，可能為鳳儀園出身）來教了二館。二十多年前，又由「大媽館」（梨春園）的「江漢先」（李江漢，彰化人，十多年前過世）來教了四個月。「先生」以前都在晚間前來教曲，教完就馬上返回，並未留宿庄中。

根據館內懸掛的先輩圖記載，教過本館的「先生」計有蔣為緒（諧音）、「城先」、夏比、王桂、王炎、李江漢。理事計有邱興、郭送、王祝、邱鎮、彭阿春、王加、王壽、游□龍、梁□羽、王再興、王復成、王池、李林日、許如漢、林江流。樂友則有王老大、王小景、王伯洲、周千、王登、王維昌、王明、邱水波、李庚辛、邱洋參、方贊、許金泉、黃添、林銅、黃木成、王英輝、賴松、王炳、曾火枝等十九人。

鳳鳴園現有館員十四人，分別是邱有（大鑼、鈔）、李傳

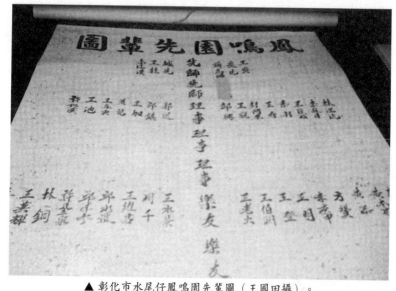

▲ 彰化市水尾仔鳳鳴園先輩圖（王國田攝）。

（大鑼、鈔）、王延晶（嗩吶）、方溪泉（頭手，吹、弦）、黃英柳（弦、嗩吶）、王煙青（弦）、王安南（頭手鼓）、王英波（二手鼓），而王錦銘、邱阿立、黃木火、黃錦碧、李獻洲、王友蘭等人皆負責鑼、鈔，至於目前的經費保管人則由方溪泉擔任。

以前「請媽祖」時，鳳鳴園採取義務出陣方式，演戲則請外面的職業戲班或別庄的子弟館閣演出，若遇到村民「好歹事」，本館也會義務幫忙。至於現在，則由村民隨意支付酬勞，若是迎娶的場合，通常為六千元至八千元，酬金由成員平分，如果「傢俬」損壞，則由館員樂捐修補。此外，若其他地方來邀請出陣，迎娶的場合任憑請主意願支付，送殯的場合則需每人六百元。本館以前曾到伸港、水尾、十八庄等地出陣，現在的出陣場合大多為頂平庄、下店尾、竹圍、青埔、山寮等地。

本館不曾「拚館」，但曾支援梨春園，平時會與梨春園互調人手，這是因為同屬南瑤宮「老大媽會」的緣故。本館目前沒有固定的練習場所，二、三年前在洪聰明家練習，目前是改以黃文燦家為練習地點。練習時，只有排陣、對曲，沒有演戲。館內目前最年輕的成員，是三十多歲的李獻州與黃景道，而最近一次出陣，則是一月二十日前往坑仔內的太極恩主寺。

—— 1991年1月22日訪問王安南先生（76歲，現任館主），陳怡妙採訪記錄。

後港仔鳳聲園（北管）

　　鳳聲園創始於大正元年（1912），起初由二十多名後港仔的子弟組成，並由村民樂捐，支付聘請「先生」（梨春園出身，姓名不詳）與買樂器的費用。以前梨春園若在彰化「拚館」，會向鳳聲園調人手。本館曾奉祀西秦王爺，當時的練習場所位於後港活動中心現址，以前留存的樂器，目前仍存放於活動中心，但樂譜、曲譜等資料，則已散失。

　　鳳聲園在二戰結束前數年停止活動，戰後又一度恢復活動，約六、七年。受訪者張金鐘曾學弦、大鼓，陳讚烈則學弦、笛、鼓（戰後所學），此時已不再聘請「先生」。然而，受訪者都否認本身是鳳聲園的成員，只是玩票性質而已，至於鳳聲園原先的成員都已過世。

　　鳳聲園以前只排場而不演戲，並義務為本庄的「好歹事」服務，若外庄來邀請，則由請主隨意酬謝，並將出陣所得留存做為「公金」。

　　去年，後港仔在里長王景春的召集下，成立一館大鼓陣，其經費由村人樂捐，並請梨春園的「先生」前來指導，成員共有二十餘人，年齡多為三、四十歲。該陣目前仍處於學習階段（練習地點為活動中心），尚未正式出陣表演。

──1991年1月22日訪問張金鐘（75歲，成員），陳讚烈先生（成員），許雅慧採訪記錄。

莿桐腳志同軒（北管）

　　莿桐腳的昔日境域，包括莿桐里、南安里、東芳里、西芳里、磚磘里（水尾仔）、南美里（湳尾）及平和里。其中，莿桐里有十二鄰，居民約二、三千人左右，庄廟志同宮，主祀朱、李、邢三府千歲。神像原供奉於爐主家中，二十多年前建廟之後，才正式安奉於廟中，每年九月十二日朱府王爺聖誕，會舉行盛大祭祀活動，並一併祭祀廟中的所有神明。

　　大約五年前，庄中聘請曾擔任布袋戲後場的「水師」（邱閩，又稱「田嵧仔」，現年約七十餘歲，永靖竹仔腳竹雅軒出身，後入贅鹿港）前來莿桐里教導北管，並取名志同軒。「先生」是鹿港人，遷居彰化市後，住在縣政府對面印刷廠旁的巷子裏，除本館之外，也曾在高雄縣下茄萣教曲。

　　「水師」來教了大約半年的時間，因為大家都未學成，後來只剩下敲打鑼、鼓、鈔，遂改名「志同大鼓陣」，首任館主為周卻，周氏去世後，現由林該得接任。志同大鼓陣純粹為娛樂性質，沒有出陣排場，只在過年期間，前往廟前敲打助興。正因為本庄及鄰庄後港仔都沒有學成北管曲藝，遂產生了「後港仔扮嘸仙，莿桐腳變嘸輪」這二句自嘲的話語。

── 1995年3月14日訪問張呈勳先生（64歲，成員），羅世明採訪記錄。

莿桐腳獅陣

　　莿桐里在日治時期就已有獅陣，受訪者不清楚獅陣源自何處及其確切的產生時間，只知道最後一任師傅是本庄十二鄰

一帶的林錦龍（若健在，約上百歲），林氏不僅在庄中執教，也曾外出教武。然而，林氏於日治末年去世之後，武館即告解散。

—— 1995年3月14日訪問張呈勳先生（64歲，里民），羅世明採訪記錄。

平和厝協樂軒（北管）

協樂軒在昭和十年至十一年（1935～1936）間設館，起初的成員約十餘人，都是平和厝的居民。首任「先生」是澤如齋的張汾（住在三角公園附近），一共斷斷續續地教了七、八年。在張氏之後，又請蔡江（不知其出身）來教，蔡氏大約教了一年之後，再請南瑤宮的陳臭獻來教曲。後來，為了上台演戲，本館又從集樂軒請了一位「先生」指導「腳步」、奏曲。

協樂軒在二戰期間一度停止活動，戰後才又聘請賴木松（現居中山國小附近，並在天公壇教導曲藝）來教了二館。賴氏之後，本館即未再延請「先生」。協樂軒的樂器和「先生禮」都由館員出資，並未使用村中的公款。本館缺乏固定的練習場所，樂器由成員各自負責保管。此外，本館以西秦王爺為祖師，但未安奉神像，只以紅紙書寫名號祭拜，也未留存先輩圖的文獻。

協樂軒搬演過許多戲碼，受訪者黃東來曾參與其中十多齣，每次演戲的戲服都是臨時租用。本館在日治時期最興盛時，成員約有三、四十人，直到一九四三至四四年，演出最後一齣戲。協樂軒未曾與其他館閣「拚館」，但若梨春園和集樂軒「拚館」時，會前往協助集樂軒，若知道館閣和「園」派

「拚館」，也會前去幫忙。本館對庄中「好歹事」義務出陣，若外庄來邀請，以前亦不收費，現在則由請主隨意支付酬勞，並由館員平分收入。

協樂軒現在約剩下十名成員，包括廖添羅、黃金章（弦、吹）、齊祥心、黃文燦（大鑼）、梁貴、梁錠（大鈔）、黃清標、洪聰明（響盞）及黃東來（班鼓）等人，平日不常練習，若要出陣，就向天公壇調人手，而練習的地點則在黃文燦開設的神壇，部分成員的樂器也寄放在該處。

一九九〇年農曆正月，本館曾應彰化明道堂邀請，隨行前往宜蘭梅花湖三清宮「刈香」，並於同年三月赴北港朝天宮「刈香」，並在當地遇到臺中清水的同樂軒排場，協樂軒當時演出《渭水河》與《文王拖車》，同樂軒無法對曲，就自動收場了。

平和厝奉祀「新三媽」，每年三月二十七日從臺中聘請職業戲班前來演戲酬神。由於平和厝、莿桐腳以及秀水鄉陝西村、金興村等四庄，皆是「大媽會」的會員，平和厝在一九九〇年以擲筊方式擔任爐主，故協樂軒才隨同前往北港「刈香」。

現年八十多歲的黃東來於十五、六歲開始學曲，目前仍和廖添羅經常前往天公壇（元清觀）向賴木松學藝，並每月支付「先生禮」二百元。黃氏表示，天公壇有一位五十多歲唱旦角的宋小姐，曾向黃東來學了一陣子的鼓，但並未學成。目前雖仍有如東正煉鐵公司等許多已移至外地的工廠、公司願意負擔授藝費用，甚至願發薪水給學員，但仍然沒有人願意學曲，相當可惜。

黃氏表示，早期的北管是由宜蘭傳入。現在彰化市老人會教育班也開設北管課程，每次五十元，黃氏曾參加了不少次。

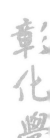

此外，黃氏表示，曲館分為軒、園二派的原因，是為了防止曲藝失傳的緣故。黃氏認為笙是北管的樂器之一，但只在「拚館」時使用，但黃氏本人並未看過「拚館」時吹奏笙的情況。至於「拚館」的輸贏，則是看哪一方的戲齣比較多，較慢收場就獲勝。

—— 1991年1月22日訪問黃東來先生（80餘歲，館主），許雅慧採訪記錄。

崙仔平鳳儀園（北管）

鳳儀園已有數百年歷史，但其確切創立年代並不清楚。不過，日治時期莿桐派出所落成時，鳳儀園曾登場演戲。就受訪者陳鑭鑭所知，館主最遠可追溯至陳建年，陳建年傳給楊炎生，再傳至陳鑭鑭本人。

在陳鑭鑭擔任館主期間，鳳儀園最早聘請王炎（已歿）執教，王氏也曾到大甲、清水鳳聲園及彰化市水尾仔教曲。至於本館的現任「先生」黃東富，居住在南瑤路的無底廟（鎮南宮）附近，黃氏在二戰美軍開始空襲臺灣後，就前來崙仔平任

▲ 彰化市崙仔平鳳儀園匾額——無底廟鎮南宮及新芳園贈（邱詩晴攝）。

教迄今。

　　鳳儀園以前有四、五十名成員，現在只剩下十餘人，年紀都在五十到七十歲之間。還健在的成員包括許火傳（大花、二花）、黃清山（七十七歲，苦旦、丑角）、楊茂基（小生）、王萬來（苦旦）、王木林（大花）、卓振安（老旦）、鍾土金（老生）、林水酒（老生），林水酒之媳林秋月（生、旦）以及王春連（大花、小花）、鍾杏枝（小生、小旦）。

　　本館以前會固定在每星期的幾個晚上練習，現在則沒有固

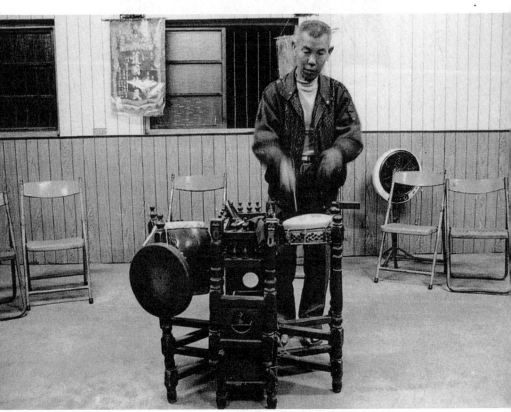

▲ 彰化市崙仔平鳳儀園嗒鼓手（邱詩晴攝）

▲彰化市崙仔平鳳儀園繡旗（邱詩晴攝）。

定練習的時間，練習場所是平和里的活動中心（中華西路二八三巷四十九號三樓）。館內奉祀西秦王爺和將軍爺，並存放風篷、牌匾及各種樂器。進行採訪時，並向館員商借八本曲簿加以影印。

　　若庄民因「好歹事」而邀請出陣，鳳儀園會義務演出，請主則會支付每名出陣成員約幾百元左右的酬勞。

　　鳳儀園目前的樂器兼備文武

▲彰化市崙仔平鳳儀園所奉祀之西秦王爺（林美容攝）。

▲ 彰化崙仔平鳳儀園（王俊凱攝）。

場，文場是弦吹類，包括殼仔弦、吊規仔、吹、直笛、橫笛、揚琴等；武場則是敲擊樂器，如通鼓、班鼓、大小鈔、大小鑼、鈸等。本館的樂器是由學員出資購買，本身並沒有固定的經濟來源，主要憑藉外出演戲所得的酬勞維持曲館運作，目前經費則由館主陳鋼鏘管理。

　　本館在戰後初期經常演出戲碼，但近年來，因人手不足，未曾再演戲，這是因為若要演出一齣戲碼，包含文武場，通常需四、五十人的緣故。鳳儀園演出的地點，並不侷限於庄中，陳錫卿就任縣長時，本館也曾去表演。若是外地人來邀請，也會出陣表演，甚至曾到花蓮、宜蘭、屏東、高雄等地演出。至於本館最近一次上棚演戲的時間，則是三年前與梨春園在滴尾觀音媽廟的合作演出。

　　鳳儀園以西秦王爺為祖師爺，開館時會進行祭祀，平常練

習時，也會上香祭拜。此外，因為鳳儀園的館主、成員都是南瑤宮「新三媽會」的信徒，故「新三媽」三月二十七日的例行慶典時，本館排場演出。

與本館常「交陪」、互相支援的館閣是梨春園。鳳儀園昔日曾在紅毛廣場與月華閣「拚館」，以吹奏的曲目及聽眾多寡判定輸贏，但勝負並不具備特別的意義，只是一種館閣間的良性競爭與榮譽而已。

——1991年1月21日訪問陳鏞鏘先生（館主、里長），張筆隆、邱詩晴、林美容採訪，張筆隆整理記錄。

大埔碧雲軒

碧雲軒隸屬南瑤宮，通常會跟隨「三媽」出巡，在受訪者鄧載根幼年時，本館就已存在。碧雲軒的樂曲系統究竟屬於南管或北管，目前眾說紛紜，但本館奉田都元帥為祖師爺，則是不爭的事實。鄧氏表示自己小時候未能入學讀書，十四、五歲時，因為對曲藝有興趣，遂在農事之餘加入曲館習藝。

當時，本館延請曾到豐原、臺中、臺北等地授藝的陳臭獻（享壽七十多歲，若健在，約上百歲）來教曲。陳氏的獨子早逝，其孫子也沒有傳承曲藝，相當可惜。陳臭獻早年演出布袋戲，後來結束布袋戲班，轉而教導北管，臺中下橋仔「石頭先」及三重埔某社團的「北管先生」等人還專程前來拜師。陳氏在日治時期曾前往日本表演，還出版樂曲唱片，可說遠近馳名。

當時，本館和鄧載根一同學曲且學成者，只有二、三人，當時是在南瑤宮的廟埕學曲。鄧氏表示，碧雲軒舊名碧峰亭，

但因每次學員快「出師」時，就發生意外過世，故陳臭獻將曲館改名爲碧雲軒。

鄧氏表示，本館曾經和滬尾的曲館「拚館」，通常是九月初九、初十神明出巡時，在曲館隨行娛神時「拚館」，而「拚館」的地點則在觀音亭（開化寺）。此外，位於彰化市民生路附近的元清觀（天公壇），目前仍有一些老人家不定時聚會唱曲。

碧雲軒館址原在南瑤宮內，管理者爲陳萬吉、侯樹陽二人，侯氏在南瑤宮擔任義工。該處現存一供桌，奉祀一尊神

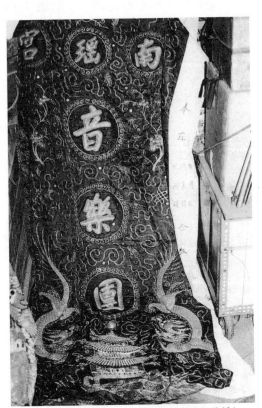

▲ 彰化市大埔碧雲軒遺留之旗幟（劉文銘攝）。

像，神像後牆貼上紅紙，對聯書寫「九天都院歌白雪，十八學士醉青春」，供桌上款刻有「嘉慶二十一年」（1816），下款刻有「西門口磚仔窯何開基贈」等字。另外，供桌角落堆放數口箱子，存放昔日使用的樂器、戲服、冠飾及頭套。此外，另有三面團旗，第一面為青綠色，正面繡有「彰化碧雲軒」，右側寫「本庄劉陽、王乞食、李昆全敬贈」字樣，反面繡「南瑤宮音樂團」，左側另有「參拾伍丙寅年」；第二面旗為紫紅色底，正面寫「礦溪碧雲亭」，左側寫「參拾五丙寅年」，反面繡「南瑤宮音樂團」，右側寫「本庄侯明石、陳來傳、侯阿羅全敬贈」；第三面較大，為橙紅色底，正面繡「彰化碧雲軒」但未載年代，只在布面右下方書有「本庄石瑞贈」，反面則繡「南瑤宮碧雲軒」。

—— 1991年1月22日訪問鄧載根先生（71歲，票友），劉文銘、鄭淑芬採訪，劉文銘整理記錄。1994年5月18日電話訪問，方知鄧先生逝世已近一年，謹此哀悼。

大埔春盛堂（獅陣）

　　大埔春盛堂已不存在，曾到秀水鄉馬鳴村教武的受訪者賴國山表示，本館至少已解散三十年，後來又表示自從二十五、六年前，在彰化文化中心現址參加中部五縣市的比賽之後，本館就不再活動了，目前只剩下大鼓陣。

　　賴國山之父賴水圳曾到秀水鄉馬鳴村與彰化市後港仔授徒，人稱「矮腳圳」，為花壇三家春人，後來入贅本庄。賴水圳曾到員林春盛堂學武，學成之後，再到大埔教武，為表示尊重師承，遂命名為大埔春盛堂。武館解散之後，目前設館者已

不稱春盛堂，而改稱國術館。至於大鼓陣的部分，同樣不稱作春盛堂，係以大埔金獅陣或大埔大鼓陣為名，目前「傢俬」很齊全，存放在庄廟慈恩寺（主祀觀音菩薩）中。當年，本庄與後港仔、馬鳴村三庄師出同門，獅陣會互調人手支援，但馬鳴村與後港仔目前就連大鼓陣也已解散。

賴水圳父子都會舞獅、打拳、擂鼓，也會糊製獅頭，賴國山家中還懸掛一個額上有火燄、下顎畫七個圓點的青面獅頭。至於目前放在慈恩寺的獅頭，額上畫太極八卦圖，是由賴國山與其父糊成的，共糊了七、八層紙，重達十幾斤，比一般的獅頭重了許多。

大埔的居民以黃、曾二姓最多，參加南瑤宮「老大媽會」、「老二媽會」及「聖三媽會」，賴國山本人則供奉一尊「聖三媽」。受訪時，賴國山一再表感歎地表示大埔春盛堂已

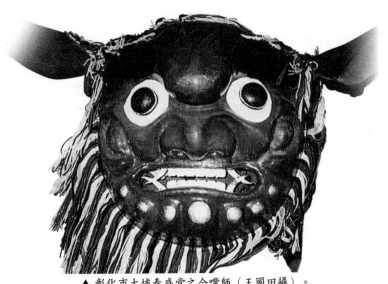

▲彰化市大埔春盛堂之合嘴師（王國田攝）。

不存在,即使採訪記錄,也無濟於事,假設往後有人看到這份記錄,而想要找春盛堂出陣表演,他也不知要到何處調人手。

—— 1991年1月24日訪問賴國山先生(創館師傅之子),林美容、王國田採訪,王國田整理記錄。

南門口勵英社(南管)

勵英社原址在南瑤宮北邊,是地方望族李家建立的,當初李家興建古厝,經地理師指點,若「動鼓樂」將使風水更佳,李家就請「先生」來家中教導南管,並提供「傢俬」、樂器,免費供有興趣者學習。如此一來,家人可時常聽到鑼鼓聲,逢年過節也顯得熱鬧。此外,勵英社與碧雲軒之間,似乎也有淵源。

勵英社活動期間約為一九四○年至一九五○年左右,來教曲的「先生」並不固定,通常教完相關的「手路」、戲齣就離開,授曲間斷時,則由學員自修,複習舊曲,前後請了來自大甲、西勢湖、鹿港、湖仔坑底、泉州厝等地的「先生」,「先生」教曲時,由李家負責「先生禮」與食宿。初學曲藝者需先拜師,大多會呈交「拜師禮」。本館平均有三十多名學員,一度曾高達百人,在八七水災前後,還有近十名彰化市的女性參加,學習前場(演員),大約學了二、三年。

曲館的興盛期約在四十多年前,當時戲院極少,農業社會缺乏娛樂,每逢迎神賽會、新居落成,大家就會請曲館來扮仙、排場或演戲。而曲館的沒落,則肇端於一九六一年電影開始普遍之後,況且進入工業社會,政府還要課徵娛樂稅(以每天一檯戲計價,布袋戲則折半),演戲時,更要到派出所申

請、辦手續,再到市公所繳稅金,才能登台。

本館的「傢俬」原放在李家,後來移到南瑤宮內,至今仍存放當年表演所穿的服飾,其特別之處,是將銀片製成絲,再一針一線手工縫製。但是,自從南瑤宮被市公所接管後,較有歷史、手拿得動的東西都已遺失。以前勵英社會在正月初九、正月十五、「媽祖生」、七月十五、中秋及過年出陣,純屬義務性質,只要請主供應食宿即可。倘若請主覺得表演達到水準,也可以額外支付酬金。至於受訪者印象較深的出陣經驗,是民族派出所落成時,本館參加開幕的表演,以及某年十月在市民廣場的「拚館」。

在八七水災之後,勵英社將「傢俬」轉到南瑤宮,並改名勵興社,南瑤宮正殿前方左廂目前仍奉祀田都元帥神像,後方則用紅紙書寫「彰化南瑤宮田都元帥神位」,橫批「如在其上」,並書寫「九天都院歌白雪,十八學士醉青春」的對聯。本館目前仍可掛綵旗出陣,成員近二十人,大多是南門口居民,並由收藏曲簿的王金昌擔任總綱。

—— 1992年8月7日訪問陳樹木先生,周益民採訪記錄。

南門口振興社(獅陣)

〈訪問侯煌義先生部分〉

振興社創始於日治時期,約有五、六十年歷史,起初是由地方「頭人」從西螺聘請武師蔡秋風前來指導,之後則由蔡氏的「頭叫師仔」吳行任教。據說本館的祖師出身少林寺,但並非通過正式考驗「出師」,而是鑽狗洞逃出。受訪者侯煌義表示,本館祖師為劉明善(「阿善師」),因父母被殺害,遂

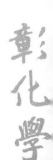

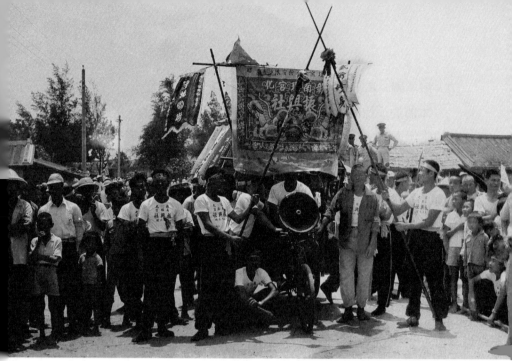

▲ 南瑤宮振興社（林伯奇攝）。

投奔少林寺，跟隨舅父習武。「阿善師」學武有成，又受舅父幫忙逃出少林寺，報了父母深仇後，就逃亡來臺，並流浪到西螺境內，替人牧牛、做長工。後來，地方人士因其身負絕技，紛紛請教拳術，「阿善師」遂成立振興館授徒。後來，其弟子之間發生爭執，來到南瑤宮的武師乃改館名為振興社，流傳到今。振興社以南瑤宮為中心，向外拓展，包括大埔、坎裡、坑尾、無底廟等地，都有振興社的分布。

　　本館曾分別在一九六五年、一九七一年黃杰、陳大慶二位省主席任內，獲得全省舞獅冠軍，除得到獎狀、錦旗外，還獲頒一個廣東獅頭及皮獅頭，但大家覺得造型很醜，尤其後者更被形容像畚箕一樣難看，遂被棄置在南瑤宮的廂房，任其毀壞。

　　本館目前已沒有館主，由幾位平時對陣頭感興趣、熱心公益的人士（如縣議員黃火及其妹夫侯煌義）負責連絡、召集和

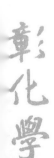

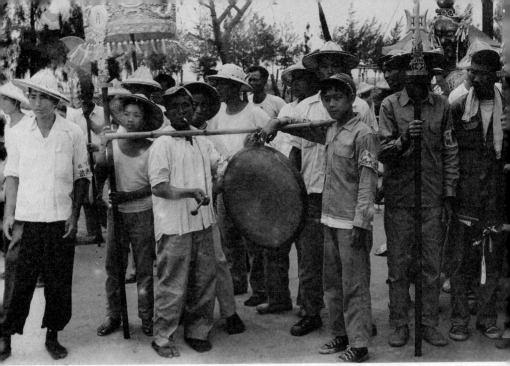

▲ 南瑤宮振興社（林伯奇攝）。

徵調人手。至於有多少成員能出陣，就要看連絡人的面子，或依場合的性質、大小而定。目前主要是在進香團到南瑤宮「刈香」時，以獅頭出廟口象徵式地迎接。此外，入厝、送匾時，本館也會受邀到場表演。

　　侯煌義認為獅頭有避邪的功能，而侯氏所知的獅頭來源為：多年前，四川發生瘟疫，人們昏昏欲睡，萬物也逐漸失去生機。此時，有一隻「老白獅」，因為長年修行，遍體毛髮皆成白色（因此，振興社的獅子沒有紋彩，而是長白毛，象徵具有靈性），也在所棲息的山中洞穴打瞌睡。天上一位仙人看到情勢危急，遂化身為「獅和尚」（或稱「獅童子」）下凡，拿著蒲葉扇去逗弄，惱怒獅子，獅子受到激怒，就追著「獅和尚」亂跑，「獅和尚」遂大喊「獅出林了！獅出林了！」聽到獅子出現的民眾被嚇出一身汗，病就好了。事後，百姓為感謝

白獅相救，遂拿出各種「傢俬」組隊保護、護送白獅上山返回洞穴。

　　據說，因為本館能對獅陣做如此的詮釋，而在舞獅時表現出來，遂能獲得二次冠軍。

　　二戰結束迄今，本館只參加南瑤宮「刈香」近十次，每次陣頭有一百多人參加，都有紮實的工夫，不像現在的年輕人只會拿著「傢俬」站在一邊撐場面。近年則已連續三年到中國湄洲「刈香」，第一年有三十多人隨行，次年增加到四、五十

▲ 1990年聖三媽會過爐時，獅陣在進南瑤宮前表演舔龍柱（林美容攝）。

人，第三年則有二百多人，振興社可說是第一個到中國出陣的臺灣獅陣，當地則以廣東獅陣相迎。然而，由於南瑤宮已改隸彰化市公所管理，廟方未補助獅陣開銷，本館經費是由私人募款維持。此外，本館和南瑤宮的十個媽祖會之間，也沒有從屬關係。

〈訪問黃進華先生部分〉

　　黃進華曾任振興社總務工作二十多年，自從一九七一年遷居崙平之後，便不再處理振興社的事務。

　　黃氏表示，在蔡秋風之後，振興社由其高足吳行接續，吳氏是南門口人氏唐鋼鋒（後入贅花壇鄉口庄）從西螺請來的武師，當時因日本政府禁止武館活動，傳習武藝必須暗中進行。直到戰後，武館才化暗為明，並參加比賽。日治時期，唐鋼鋒曾前往西螺當水泥工，順便學武，曾師承「番仔榮」、「阿至師」、吳行、「阿善師」等人，功夫因而精進。後來，唐氏回鄉教學，並在廟埕練習，起初南門口的成員不多，有幾個市區的居民前來參加，等到黃進華這一代，光是本庄子弟就有四、五十人，遂不讓市區的人參加。本庄最多曾有六十多人參加振興社，加上口庄的成員，多達一百餘人，以前的社員很有規矩，不會胡作非為，直到目前，口庄振興社的社員仍保有以前的傳統。

　　本館曾有過相當輝煌的歷史，名聲響亮，遠及日本，曾有人指名要振興社前去表演。且成立至今，若參加比賽，必定奪魁，不曾有人敢前來踢館。而且本館的一些招式，都被學走沿用至今，如以前「外省獅」的獅陣沒有制服，由本館首創穿制服；另外，國慶晚會的獅陣表演時，獅子從臺灣跨到中國，再從口中吐出「中華民國萬歲」、「反攻大陸」的布條，也是

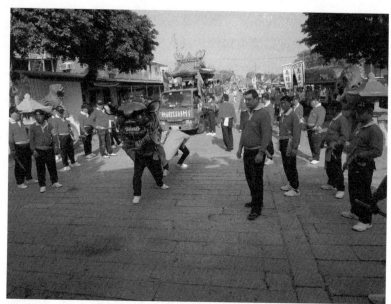

▲彰化南門口振興社出陣演出（王俊凱攝）。

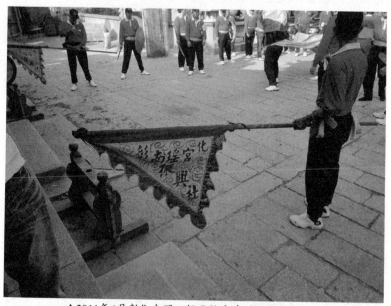

▲2011年4月彰化南門口振興社出陣（王俊凱攝）。

彰化學

唐鋼鋒想出來的「步數」。一九七一年，本館參加中部五縣市的比賽，初賽於臺中舉行，決賽再到省政府較勁，時任省主席為黃杰，在決賽中，本館以四百九十八分奪魁，係因一社員以袖子拂去額頭上的汗，而被扣了兩分，相對地，第二名的隊伍只有兩百六十幾分。本館當時由邱垂淋任大總理，總理共十多人，武師是唐鋼鋒，社員則有黃銅、吳水木、黃品、黃火的妹婿侯煌義、洪進成（負責管理債券）。

本館傳承金鷹拳，屬於硬拳，傳自少林寺，不同於太祖拳、鶴拳，關於拳法，黃氏表示，可請教口庄的唐鎮村（唐鋼峰之子），甚至可請該館布置表演。本館的獅頭是金鷹獅，為「合嘴獅」，獅面青色，額頭有兩個火焰，若無火焰，表示不畏懼任何人，故加上火焰，以示自謙。此外，本館有獅和尚。

本館與口庄振興社師出同門，關係密切，常互相支援。本館的「傢俬」很齊全，甚至還有布景，可見其規模。自開館以來，「傢俬」不知更換過幾套，目前「傢俬」都放置在南瑤宮右側門旁的貯藏室中。本館奉祀的祖師很多，有觀音佛祖、白猴祖師等，社員要學武時，拜了祖師才比較不會害羞。

本館財務起初由從事塑膠枕頭生意的林振聰管理，後來由其女婿江清杰管理，江氏不善理財，遂改由受訪者掌管，黃氏接手二十多年後，目前由陳盛發負責。本館以前的財務狀況比較辛苦，出陣回來，只能請總理及社員們隨便吃些鹹粥、米粉，數年才辦一次宴席。但是，本館以前有固定的總理十多位，負責出資，一人三千元、五千元，目前則改為簽名樂捐的方式。黃氏表示，關於本館日治時期的事，唐瀛松（唐鋼鋒二兄）比較清楚，自己在戰後加入，只清楚戰後的事，至於近二十年的業務，則可訪問陳盛發。

每年國慶或「神明生」、「媽祖生」等慶典，本館常受

邀去表演。庄內若有「好歹事」，獅陣都會出陣，在受訪者管理的任內不收酬勞，但目前則會收取；庄外若有人邀請，喪事約幾千元，但僅由鑼鼓與三角黑旗出陣，獅頭不進「陰廟」，也不為喪事出陣，目前也不參加喜事的排場。以前喜事、「拜天公」時，獅頭會出陣「鬥鬧熱」，現在有些地方喪事出現白獅、白龍，是由北部傳入，中部並沒有這種習俗。

—— 1991年1月21日訪問侯煌義先生（獅陣主要聯絡人），周益民採訪記錄。1992年1月24日訪問黃進華先生（前任財務管理人），林美容採訪，王國田整理記錄。

無底廟新芳園（北管）

受訪者黃東富是新芳園的子弟，其父黃仁、祖父黃彬也都是新芳園的子弟，若健在，均已一百多歲。黃氏生於大正二年（1913），現年七十八歲，不久前中風，故受訪時仍行動不便。黃氏十六歲從日文學校畢業後，開始學子弟戲，並同時讀了二年的漢文學校。根據先輩圖的記錄，新芳園成立於大正元年，但黃氏指出，大正元年之前，新芳園已存在，直到大正元年正式成立之後，才設置總理、館主，但其傳承均不清楚，只知上一任的總理是蕭松（主管財務），館主是蘇源水（蘇仔水源），蕭、蘇二氏是戰後的主要人物。除了成立年代，先輩圖也登錄了樂師蔣文華、江磐安、蘇源水、吳添、楊溪松的名字以及已故樂友的姓名，黃東富父、祖均名列其上。蘇源水於一九五五年逝世後，年輕人對曲藝多不感興趣，新芳園已形同解散。

本庄的蘇源水同時也是「先生」，若健在，應有九十多

歲。蘇氏在指導新芳園前，曾四處教曲，共教過大竹圍植梨園、山仔腳聚仙園、花壇白沙坑虎山巖某館（不屬「彰化媽」信仰圈）及南門梨春園，但蘇氏後代未能克紹祖業。直到新芳園成立後，蘇氏才回來擔任「先生」與館主。在蘇氏之前，共有兩位來自梨春園的「先生」，分別是江磬安與蔣文華。

黃東富以前學過曲、鼓吹、弦，能上棚演戲，曾在新芳園任教一段時間，在二、三年前，還曾和梨春園到臺北的文化學院（即中國文化大學）、青年公園表演。黃氏在戰後也曾到崙仔平鳳儀園授藝，直到二、三年前才結束，但仍常到該館活動，今年中風後，便不再執教。黃氏曾指導鳳儀園子弟上棚演戲，還曾教導另一曲館，但由於該館成員不成器，遂不願透露館號。黃氏到鳳儀園任教，並不算專業的，因此，現在「無底廟」每次到新港「刈香」時，仍以新芳園的館名出陣，但都需調鳳儀園的人手。

黃氏記憶所及，新芳園最後一次演出，約在一九五七年左右，即「無底廟」鎮南宮上一次建醮之時，當時皆由舊樂友演出，時任「先生」為蘇源水，黃東富則約四十五歲。同樣為本館子弟的蕭松，則是在戰後為大家公推的總理，他曾學鑼鼓，但當選里長後較忙，便較少關心曲館事務。

以前庄人大多務農，每有閒暇，便相聚於廟口，由於庄中需要，故倡議組織曲館。新芳園是「無底廟」的曲館，練習場所在鎮南宮，廟內二樓倉庫仍存放新芳園的彩旗、先輩圖等。本館成員自始至終，一直維持十幾人左右，年齡多在十五、六歲至二十歲之間，學員不必交學費，「先生」也義務傳授，但未招收女性成員。本館正式成立後的第一批「傢俬」，是以前留下的，日後若有損壞，則以「公金」修理，其來源主要得自出陣所收的酬勞。

　　黃氏表示，本館祖師是西秦王爺，供奉於鎮南宮，並以香爐作爲代表，每逢出陣、練習，都要祭拜，並遵守禁忌：將「蛇」說成「溜」、將「狗」說成「幼毛仔」，這是因爲王爺被外族俘擄時，身旁只有一隻狗相伴，若直說「狗」，恐會與王爺的狗相咬。如果犯了這些禁忌，演奏時就容易出錯。此外，本館出陣只限於庄中，亦即每年三月「媽祖生」、四月「請五祖」，及庄內「好事」有人延請，才會出陣，「歹事」則不出陣。本館未曾「拚館」，但黃東富擔任鳳儀園「先生」時，曾在廟會演子弟戲與人較勁，也曾和阿夷庄榮樂軒及西門月華閣「拚館」。

　　黃氏認爲「大牌」、「小牌」惟有梨春園、新芳園才有，「小牌」較深沉，「大牌」較活潑、悠閒（用弦較多）。至於「頂四管」與「下四管」的不同，若從樂器使用上來看，前者使用殼仔弦類樂器較多，後者則多用揚琴；前者較重鑼鼓，後者則較少使用；在旋律上，「頂四管」多使用舊韻（如【二黃】、【西皮】），「下四管」多用新韻。

　　黃氏有多本曲簿都是蘇源水送的，現在很多都存於鳳儀園（平和里）陳鐝鐝之手，採訪者當時影印的曲簿，共有二十多個戲齣，包括《蟠桃會》、《斬影》、《思將》、《寫書》、《天官賜福》、《封相》、《敲金鐘》（《拜別》）、《一日下山》、《放關》、《三仙會》、《送妹》、《別府》（搬演趙飛燕的故事）、《三進宮》、《醉仙》、《別師》、《渭水河》（周文王聘姜太公）、《金水橋》、《一日磨斧》（《水滸傳》黑旋風李逵的故事）、《放奔》（即《水滸傳》林沖夜奔）、《未央宮》（呂后殺韓信）、《江東橋》（即《戰武昌》，朱元璋、陳友諒大戰）、《放雁》（王寶釧寄信給薛平貴）、《走三關》（薛平貴偷回中原）、《晉陽宮》（劉文進

故事，喜事排場時多用此齣）、《紫金帶》、《清官冊》等。

—— 1992年1月29日訪問黃東富先生（78歲，子弟兼先生），
林淑芬、邱詩文採訪，邱詩文整理記錄。

無底廟振興社（獅陣）

本館在日治時期大正年間，開始聘雲林縣新庄仔人吳幸執教，吳氏起初住在彰化，往後則往返兩地。最初授武的地點是在南瑤宮，黃彩、唐鋼鋒、唐瀛松、蔡仔根、陳炎順、林江懷都是吳氏的徒弟。

受訪者陳炎順十三歲開始學武，最初在南瑤宮學，後來與師兄弟等在公園內練習，但只學金鷹拳而已。陳氏年輕時，曾在日本人經營的麻糬店任職，後來在彰化公園內開設吉野食堂，戰後關閉，改行賣魚。陳氏曾先後到日本四次，也會講日本話。

吳幸四處教武時，徒弟們也會跟隨，並開枝散葉。唐鋼鋒是唐瀛松之弟，曾教過白沙坑與劉厝庄（在花壇及秀水之間）；口庄最初由陳炎順任教，因唐鋼鋒為當地人，故交給唐氏執教。大南門振興社由黃彩執教，起初在關帝廟授武，後來改在「上帝公廟」迄今，由風水師李晴耀負責。此外，現年九十餘歲的黃彩，還教過大肚山、草仔埔（一半屬花壇鄉，一半屬彰化市）及牛稠仔。已逝的蔡仔根也是陳炎順的師兄，教過苦苓腳、國聖井及和美柑仔井。唐瀛松則在媽祖宮振興社當過教練。黃彩的徒弟陳炳輝曾到大竹圍教武，陳炎順的徒弟蘇欽煌則去馬鳴山教過二館。

一九五一年彰化國術進修會成立，當時彰化國術會尚未成

立，陳氏就已開始授徒。進修會成立之後，陳炎順師兄弟等人隨即成立振興社彰化團。本來擬用振興團為名，但其師吳幸不允許，因此改稱振興社彰化團，起初由林江懷任館主，陳炎順任總教練，教練有林國雄（現任彰化縣國術會理事長）、蘇欽煌、何俊寬、陳萬吉、劉國良。至於無底廟振興社，則是陳炎順於一九六三年左右開館，現在由蘇欽煌當館主。

一九六八年，日本武術家佐藤氏來訪彰化，本欲聘唐瀛松及黃彩到日本授武，但二人日語不好，遂改由陳炎順前往，但政府不准許，故以觀光名義出國，先後一共去了四趟。

陳氏表示，金鷹拳是半硬軟的拳，軟的時候得像麻糬，硬的時候像子彈。振興社的獅頭都用瑞獅，較文，火燄的圖案中間分開。另有一種叫做火獅，即用火燄圖案拚寫成王字，寫在獅頭上，這種獅很凶惡，一遇到就要與人互爭高下。振興社的祖師是觀音、金鷹先師及白猴祖師，傳說金鷹及白猴都是觀音所收之徒。陳炎順表示，傳說金鷹是大鵬鳥，後來投胎為岳飛。此外，因當天鎮南宮有南投縣國姓鄉的信徒來商量「刈香」事宜，鎮南宮邀請陳炎順及採訪者前去參加午宴，遂不克詳談。

陳氏表示，本館出陣可達一百多人，出陣時，若遇到其他獅陣，要行「接禮」，對方將旗舉高，己方也跟著舉高；對方鼓聲轉大，己方獅鼓也要跟隨。

—— 1992年1月30日訪問陳炎順先生（79歲，師傅），林美容採訪記錄。

南門梨春園（北管）

　　梨春園於清嘉慶十六年（1811）建館，曾於一九八二年時整修，是彰化南瑤宮「老大媽」的轎前曲館，稱爲「大媽館」，每年媽祖聖誕，梨春園要到輪值的角頭「接牲禮」，到南瑤宮祭拜「作會」，並扮仙排場。戰後初期，本館成員約有七、八十人，目前約二十多人，已沒有年輕人參加，最年輕的成員已五十餘歲。本館在二戰期間，不曾停止活動，並曾到臺中西屯教導新春園、新樂園。現址在華山路161之2號，館內供奉西秦王爺及將軍爺的神像，右廂掛有先輩圖，每年六月二十四日，會在館內演戲。現任館主是七十八歲的葉阿木，自十二、三歲開始學曲，會演小生、小旦，擔任館主已十多年。

　　根據葉氏提供的資料，昔日梨春園的樂師有李番、蔣文華（「城先」）、江磐安、洪徐千、胡水生、巫允順、「吳仔飛」（吳鵬舉）、吳昆明、黃龍灶、「根先」（王銘註）、李江漢、「鴉片塗」（王塗城）、蘇源水等十三位，目前的樂師則有陳助麟、陳學良、吳謹南三位。本館使用的樂器有殼仔弦、二弦、揚琴、喇叭弦、吊規仔、三弦、七音、大鑼、通鼓、扁鼓、班鼓、小鈔等，本身也有制服與彩牌。

　　本館的經費爲成員合資，館址土地則是捐獻所得。在出陣酬勞方面，爲「好事」、迎娶出陣的費用並不固定，四月「老大媽」過爐時，邀請梨春園出陣，以前價金爲一百斤穀子，現在則是二萬元左右。若需用車子迎神，則再加六千元。經費由館主管理，最近一次出陣，則是在三、四月間。本館以前曾與集樂軒在九月初九、初十於公園「拚館」，但現在已沒有「拚館」了。

　　葉氏表示，「二媽館」（即「老二媽」的轎前曲館）集樂

軒，與「三媽館」（即「聖三媽」的轎前曲館）澤如齋，皆自梨春園分出，但不詳其年代。

── 1991年1月21日訪問葉阿木先生（現任館主），許雅慧採訪，王鏡玲整理記錄。1994年2月電話訪問葉阿木先生，林美容採訪記錄。

南門振興社（獅陣）

本館在招牌上的全名為「南門振興國術館」，據林忠福指稱，振興社有許多分支，每次出陣，隨便召集皆可超過百人，第一間振興社則是本庄的黃彩在南門所創立。黃氏當年都騎腳踏車到西螺學武，每次大約待了一星期後，才回到庄中，如此作長期的學習。林氏以前曾到黃氏當年習武的武館造訪，但已忘記其館名，只知其師承為吳姓武師。若以「阿彩師」資歷而言，當時「阿彩師」四十多歲（林氏時年十餘歲，為第二代子弟；蘇炳丁二十餘歲，為首代子弟），則振興社最少可上溯至五、六十年之前。本館起初採多總理制，由總理們出資請「阿彩師」教武。至於總理的組成，則要詢問蔡金福。本館的首任館主是黃彩，但黃氏上年紀後，便很少過問，現在多半由陳屏輝、蔡金福負責。

當時每晚都傳授武藝，學員不必繳費，只在拜師時交一點「吃茶錢」即可，每晚課程結束，還有提供點心。沈溪松指出，「阿彩師」因南瑤宮有場地，人數又較多，曾在當地教振興社的子弟；第一代子弟陳長松則指出，起初是在關帝廟教武。後來師兄弟討論的結果是：起初在南瑤宮教武，後來場地挪為他用，只好移到關帝廟，又因沒有場地，最後又移到受天

宮。以前向南瑤宮借場地不必付費，但附帶條件是必須爲廟方活動義務出陣。

在出陣情形方面，每年凡本庄迎神賽會必定出陣，有時庄內「好歹事」，只要有人延請就會出陣，若是爲喪事出陣，只擊鑼鼓，不出獅頭；若是爲「好事」（如入厝、廟宇迎神、迎娶），就出獅頭，踏七星步、八卦步。會出「傢俬」通常是因爲宋江陣的需要，每次宋江陣通常需五、六十人「套傢俬」。此外，也可出陣到庄外，但通常是因應外庄振興社出陣借調人手。若至外庄出陣，一般而言，請主要支付「磧爐錢」，作爲買菸、酒、茶水慰勞出陣成員之用，或支付修理「傢俬」的開銷；若有盈餘，則作爲「館金」。但是，並不強迫請主支付酬勞。「傢俬」是由總理出資購置，若有損壞，再花錢修理，若同一批「傢俬」都壞了，再重新添購。本館「傢俬」種類極多，凡宋江陣所需的都有，如大刀、雙鐧、長鎚、雙刀等。「傢俬」多放在受天宮，但部分仍置於南瑤宮。

本館出陣若動用獅頭時，必須先行膜拜，且練習時也要祭拜。出陣時，由兩支三角形的開路旗帶領，但到達目的地時，舉開路旗者要開始踏罡步，而舞獅者也要踏著一定的腳步（七星或八卦）。本館的獅頭爲固定型面，林忠福指出，所謂口會開合的獅頭，屬兩廣獅，稱「合仔獅」，各庄振興社的獅頭都是固定型面（開嘴）的。此外，本館最近一次出陣，是去年正月初六，今年四月初一也將出陣「請媽祖」，在出陣的歷史中，本館從未曾與人「拚館」。

振興社不祭拜達摩及白鶴仙師，只拜「先師」（此係黃彩授意）。本館所學的拳，如鶴拳、太祖拳、瑞獅拳等，均源自於少林寺。林忠福指出，硬拳又叫長肢，打出的拳用幾分力，便傷幾分；軟拳偏重內、外功的使用，又叫短肢，拳一出後，

多屬內傷。在格鬥制敵上，軟拳通常較占上風。練習受傷時，除了吃師父所開的藥方，另有接骨、療傷的技術，但此技術通常只傳給「頭叫師仔」，其他人不易窺見。故有關藥簿方面，可向蘇炳丁訪談。

各庄振興社子弟號稱達二千人以上，光是南街一帶，便有二百多人，本館常「交陪」的有草子埔、大埔（黃彩曾教過）、臺中牛寮仔、和美的振興社。至於傳承方面，起初為南門振興社，再分出無底廟振興社。有關振興社的沿革，陳長松知之甚詳（尤其是口庄、梧鳳的振興社）。此外，振興社在日本也有分館，因為無底廟振興社的陳炎順（黃彩之師兄），曾受日人佐藤金兵衛之邀，赴日授武，佐藤氏並拜入陳氏門下，在日本開設武道館，稱做「一武道館」。阮炳美指出，她就讀小學二年級時（約三、四十年前），已有日本人在彰化豐田小學練習振興社的武術，故日本武館發展健全，其來有自。另外，採訪者曾先尋找黃彩老師傅，聽說他年逾九十，且在醫院，故另尋他人訪問。

—— 1992年1月31日訪問林忠福先生（46歲，成員）、阮炳美女士（林妻）、沈溪松先生（70餘歲，成員），邱詩上採訪記錄。1993年12月25日電訪訪問林忠福先生，聞說沈溪松先生已去世，其師黃彩亦已去世，享年九十七歲，謹此哀悼。

石頭公集義軒（北管）

石頭公屬永福里，不屬於「彰化媽」的祭祀圈。石頭公集義軒成員賴木松學曲時，集義軒由高成家、陳金、張擴、宋吉

等四人當總理,因以前「迎媽祖」都要聘請曲館,諸多不便,遂自行組織曲館,高氏等四人鼓勵庄人學曲,因而組成集義軒。四位發起人均未學曲,但陳金之子陳添福有學曲,張擴之子張闊嘴亦然,但已過世。

受訪者賴木松表示,軒、園、閣、齋四大館的由來,是數百年前時,楊應求跟隨鄭成功部隊來臺,並擔任軍師職務,因為鄭成功來臺,軍中有士兵會戲曲,故先設澤如齋於小西門土地廟,由官府人員和班頭組成澤如齋自娛,之後再設梨春園,也可能是由鄭成功的部下設立,因師資欠缺,方請楊應求授課,再傳集樂軒、月華閣。當時戲曲由官方傳入民間,並無制式組織,後來平民百姓認為有趣,乃形成組織。而對於軒、園之爭,賴氏認為始於唐朝,唐明皇在後宮設梨園,故有「梨園子弟」,並在御花園設詩軒,梨園專門為皇帝奏樂唱戲,詩軒則專供讀書(詩),教人唱奏,類似文人戲,後因正統戲曲梨園與文人戲,同門師兄弟之間發生嫌隙,遂造成軒、園紛爭。

賴氏認為,楊應求可能是兵將或軍師,那時官員住在西門,百姓不能隨便學曲,必須憑著情誼攀關係。地方人士為了約束子弟,且學唱戲也可認字,又曲館出陣時,穿著很美的戲服,如此才稱為「子弟戲」。在子弟戲中,有些曲目是傳統的樂曲,有些則是有學問的人自創。學子弟戲要花很多錢,要有排場、台庭、花籃,演了幾次戲,資金就會花光。賴氏表示,總理管財務不演戲,甚至要出錢買糕點,學生則不用出錢。吳石榮在世時,每一館要花費一百元。而「聖三媽」轎前原為澤如齋,但澤如齋已解散,只好另聘其他曲館。

日治時期,政府不曾強加限制曲館發展,是因具教化人民之效,使其沒有時間做壞事。當時,曲館到凌晨十二點才算妨礙安寧,晚上十點以前,可用「粗四管」並打班鼓;十點

到十二點用「頂四管」，可拉弦，吹嗩吶、笛、簫，屬輕音樂，以弦、笛爲主；十二點休息吃點心；之後到清晨屬「下四管」，吹奏篪、簫等樂器。

　　賴氏十二歲開始學曲，到三十歲左右，才出外執教，當年有十餘人一起學，剛開館時，成員有七十餘人，但有些人不感興趣，就離開了。賴氏幼年就聽說集義軒已開館十餘年（約昭和二年、四年），但現在只有賴氏繼續執教。此外，現年七十一歲的陳添福只教了四個月，就移居臺北。戰後，賴氏即

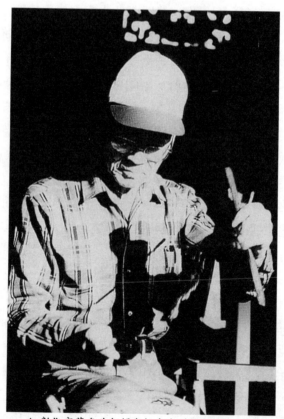

▲ 彰化市著名曲師賴木松先生（劉文銘攝）。

在本館代師授徒，一九五七年並前往高雄的臺北同鄉會靈安社教了二館（八個月），高雄靈安社即前往臺北表演。一九五九年八七水災後，賴氏始返回彰化。另外，雲林大埤鄉春樂軒、臺北聯樂社的學生亦前來求教，賴氏還教過烏日鄉五張犁永樂軒、和美鎮成樂軒，彰化阿夷庄榮樂軒、下廍里永和堂、張厝同樂軒、永福里集義軒、平和里協樂軒等館，四、五年前，更在縣政府老人會，松柏書院等地教曲。此外，賴木松以前也曾學武，是父親傳承的技藝。

　　賴木松表示，自己曾師承集樂軒的林綢，但因該館一些成員「舊仇吃新仇」，拒絕賴木松來學，且集樂軒屬南彰化，自己住北彰化，較不方便，不久之後即退出。賴氏也曾向澤如齋

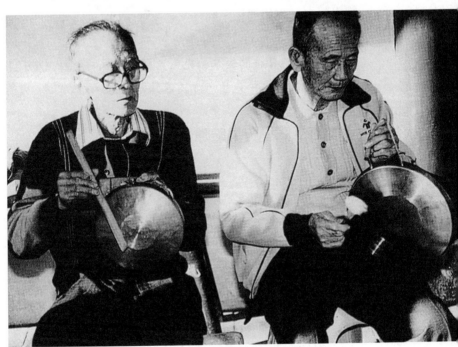

▲彰化市元清觀（天公壇）老人會唱戲一景（劉文銘攝）。

的張汾（「汾先」）學曲，但張氏的學生較沒有任教，只有賴心婦教了「本館」集義軒及澤如齋，許火傳教了和美成樂軒、坑仔內（桃源里）永樂齋，李火傳則教過平和厝協樂軒。

賴氏以前練習時，四個月一館，學費二百元。每年正月初一，館主會帶全館學徒到虎山巖參拜。冬天練習時，因曲館在巷子內，冷風很強，故用門板隔起來防風。賴氏本人曾上學，施萬生等同門師兄弟則有許多人中輟。施氏比賴氏年長四、五歲，只生了女兒。

不過，集義軒在開館前五十年即已設館，那時有一位蔡江（「江先」）即在集義軒學曲，蔡氏是彰化人，但並非本庄人，瘦瘦的，常吸旱煙管。其學生「森林先」開創下廊仔昇樂軒，「阿助」（八十幾歲）、林德金（八十三歲）都是「森林先」的學生，目前仍居住下廊仔。

—— 1991年1月23日訪問賴木松先生，劉文銘採訪記錄。5月21日電話訪問賴木松先生，林美容採訪記錄。

番社振樂軒（同樂天昇龍陣）

〈訪問鄭淵先生部分〉

受訪者鄭淵生於昭和六年（1930），現年六十二歲，曾在振樂軒學北管，是振樂軒的子弟，約在一九四九至五〇年時加入，時年十八、九歲，他的上一代成員均已過世。據鄭氏指出，本館並沒有特別明確的成立時間，但番社原本有復興軒，後來才改為振樂軒，但並不詳何時改名，若訪問陳明養，會較清楚。

本館館址在庄廟彰山宮，由於庄人需要，因而在戰後成立

· 067 · 第一章 彰化市的曲館與武館 ·

振樂軒，起初是由一些村人出錢籌設，鄭氏這一輩便是第一代子弟，約有三、四十人，樂友年紀最大的即是鄭氏。以前「先生」多來自集樂軒，先後有很多人來教曲，但現在只記得一位「林火柴先」，並不詳其正名。「先生」每晚到庄中教曲，結束後便回去，練習時間則是每日晚間八點至十二點。學員不必繳費，「先生禮」主要是由總理負責，若「傢俬」損壞，則由公款支付修理。本館首任總理為蔡錦音，現年九十餘歲，行動不便，當年「館金」皆由總理管理。本館的祖師是西秦王爺，每次練習及其聖誕時，都要祭拜，以前有王爺的神位，但後來因為廢館，而不再供奉。

本館的「傢俬」放置於館內，但多已遺失，先輩圖也已遺失。鄭氏所學的樂器主要是響盞，並曾上棚演戲。鄭氏指出，振樂軒最後一次演出，是在戰後時期，戲齣是《三仙會》，由鄭氏扮演「大仙」，時年約三十歲左右。

在出陣方面，本館凡遇到「媽祖生」和村廟慶典（如五府千歲聖誕），或庄人入厝、結婚、喪事，都會出陣，但本館從未曾與人「拚館」。此外，番社屬於南瑤宮「老大媽會」，出陣所收的「磧爐錢」統歸公款。鄭氏指出，本館「散館」的原因，主要是社會變遷，現代人結婚、入厝都不再聘請曲館，所以振樂軒也就逐漸式微。

〈訪問陳明養先生部分〉

本館在清朝即已存在，日治時期也叫復興軒，但因被「無底廟」庄人嘲笑「番社扮無仙」而改教獅陣，並改名振樂軒，時約戰後初期，並因交際舞盛行，多人退出，故一年多之後就解散，並在三十多年前，改名同樂天昇龍陣。

一九四五至四六年，庄中「頭人」蔡錦章、林發、溫

乞食、鄭宏（鄭淵之父）、楊金塗、林金枝（中里製藥廠老闆）、葉查某、謝慶松、陳火爐等十餘人出資，鼓勵庄民參加曲館，改名振樂軒，由出資者擔任總理。起初有三、四十人學曲，大多爲十幾歲的男性，學員不必出錢，總理還要煮點心供學員吃。

在振樂軒教曲的「先生」有「火柴」、楊炎鐘、「老麻」（李子仲）、「番仔聯」（李子聯）等人，已逝的「火柴」與楊炎鐘出自集樂軒，二人同時來教曲，「火柴」後遷居臺中。楊炎鐘，綽號「愨頭賜」，娶本庄人，在本館教了一年多，教到大家會上棚演戲。曾上台演戲的有陳火獅、賴乎傳等人。

番社龍陣起初是請集樂軒會糊龍的「老狗師」來教，集樂軒的太平龍很有名，是「老狗師」與另外二位集樂軒的人在日治時期發明的，「老狗師」也會糊「古仔燈」，彰化每逢正月半及八月半要迎燈、弄龍。太平龍的起源，即是模倣「古仔燈」，在紙糊的龍身放置蠟燭，點火耍弄。

「老狗師」來番社教舞龍時，也有集樂軒的人來當助教，卻嘲笑本庄人。庄人受此侮辱，遂發奮圖強，陳明養更自創拜廟陣勢，又將龍陣改用電燈，發明用網版印布繡龍身。因此，番社龍陣雖然出道較晚，卻較有名。有次彰化「五福戶」爲了迎接「大媽」、「四媽」進香回鑾，原本要聘請番社龍陣，番社故意不允，讓集樂軒龍陣去接，但本館也到員林車站表演，吸引更多的觀眾，警察怕滋事，遂將太平龍趕走。此外，集樂軒的「水戶師」與「老狗師」是師兄弟，入贅番社口，在當地教龍陣，沿用太平龍之名，但也已「散館」。

番社龍陣已傳承十代，學員共六、七百人，由現年六十三、四歲的庄人林乾隆任教，目前年輕的成員爲十七、八歲，年長的約五十幾歲。因龍陣較容易，很快就可以學會。番

社龍陣全盛時有一百多人，至少也要五、六十人才能舞龍，曾到臺中參加比賽，並獲得全省冠軍。本館會表演雙龍搶珠、吐氣成雲，連續表演四十幾分鐘，變化花樣很多，已經舞台化，會用發電機、乾冰、彩色燈等設施。每次出陣，一天至少要六萬元。前不久，王田交流道附近有人來邀請，一輛遊覽車、兩輛卡車，膳宿由請主負責，兩天共賺十萬元。今年「無底廟」進香時，本館也有出陣，光是團體服裝，就花了九萬多元。明年三月「聖三媽」與「老六媽」要到中國進香，番社是「聖三媽」的頭香，可能會隨行，但也要看頭旗的數量，若有好幾支頭旗，本館就不參加。

龍陣的鼓路沿用曲館鼓路，與獅鼓不同，但本館現在已沒有振樂軒的樂友，剛成立龍陣時，則還有賴乎傳等老樂友參加。

集樂軒龍陣已經不存在，但彰化市內還有一些地方有龍陣，如苦苓腳雲海龍陣，是由林乾隆及陳明養執教。他們免費傳授，但言明必須結成兄弟陣，互相支援。苦苓腳有振興社，是「瘦俊」教的，其子住在廟前，也參加龍陣。本館還曾到嘉義大林、成功嶺教過舞龍。另外，茄苳腳神龍陣，是該庄陳百龍所教，陳百龍曾在本館學了一些招式，但卻對外說番社龍陣是他所教。最近，和美農會四健會要成立龍陣，曾前來接洽，但未談攏，陳明養說，製作一條龍，要花十六萬元，教學可以免費，但對方要求製作價錢低一點，故未能合作。

— 1992年1月29日訪問鄭淵先生（62歲，子弟），邱詩文採訪記錄。1月30日訪問陳明養先生（70歲，龍陣負責人），林美容採訪記錄。

番社獅陣

番社的獅陣成立於戰後初期，當時有四、五十人在陳厝底學，由南瑤宮的唐鋼鋒任教，並派石贊賜、侯錦文、蘇天生擔任助教。學員不必出錢，而是由庄內「頭人」出資（主要是由陳明養募集），共學了一年多。後來因土風舞、交際舞風行，很多人去學跳舞，獅陣就解散了。

—— 1992年1月30日訪問陳明養先生（70歲），林美容採訪記錄。

三角埔合和軒（北管）

三角埔包含華陽里、華北里、光南里的一部分，因北以護岸、西以南路路兩線斜角形成三角地帶，故稱爲三角埔。本庄以前有土地公廟，後來毀壞，但仍以「卜爐主」方式輪值供奉，每年八月會「請媽祖」，但不限定迎請南瑤宮或天后宮的媽祖。以前有曲館時，每年會出陣一次，但仍需從別處調人手。「散館」之後，若需要陣頭，都由爐主自行聘請。

本館在日治時期就已存在，但並不清楚當時的活動情形。一九五一年初，庄人因迎神聘請不到曲館，故由陳知高招募村人學曲，並由大家共同捐資成立，最初由陳氏擔任總理，也有外庄人當總理，陳氏後來不堪負荷，遂取消總理制。本館起初請集樂軒成員來教曲，因集樂軒與梨春園彼此競爭，故集樂軒的人也會出資協助。本館的活動在一九五○年代最熱烈，一九七一年以後，就已完全衰微了。陳知高死後（大約十年前），交由黃李柳及施陪鈞兩人託管，但二人都沒有學曲，雖

有意再開館，但已經沒有人有意願學曲，且也沒有經費了。

　　以前合和軒的「先生」常更換，受訪者只知集樂軒的「港先」曾來教過。本館原有一間「竹管厝」作為館址，但土地係私人所有有，需支付租金，因為道路拓寬，而被拆除。此外，本館曾在本庄上棚演戲一、二次。

—— 1992年8月4日訪問黃李柳先生（85歲，託管人）、施陪鈞先生（70歲，託管人），林美容採訪記錄。

坑仔內永樂齋（北管）

　　日治晚期（約五十幾年前），受訪者蔡金鐘的姊夫「黑皮先」（曾炳爐，已逝）因曾到澤如齋、集樂軒學曲，遂發起組成曲館。起初由「黑皮先」帶成員到澤如齋的土地公廟免費練習，學了約一年多，稍會的人再請「先生」到庄中，學員每人合資交「館禮」給「先生」，並在庄廟現址附近的公地學曲。「先生」來教曲時，採當日往返方式，練習時，則要煮點心供人食用。

　　蔡氏這一輩的學員差不多有二、三十人，包括曹阿送（班鼓）、蔡金鐘（吹、弦）、曾庚章（弦）、蔡換鐘（鑼）、曹量（鑼、鈔）、許錫輝（鈔）、李溪圳（鑼、鈔）、蔡崑火（鑼）等人，最多曾有五十幾人。最早延請的「先生」是集樂軒的「李仔平」，也聘請過「李仔火」（在農產合作社上班，並住在廟裡），還請過集樂軒教「腳步」的許火傳與楊炎鐘，最後一位則是「阿港」（林炳榮）。永樂齋跟澤如齋較類似，都是「靠軒」，月華閣就比較「靠園」。

　　本館可以「上棚做」，三、四十年前曾在坑仔內演過四、

五次戲，也曾在集樂軒一起練習「腳步」，一起到北港、新港、西螺演戲，並在「內媽祖」演出。蔡金鐘二十幾歲時，曾在市民廣場（中山堂旁空地）集樂軒上棚演戲，本館也有參加。本館和磚仔窯較有「交陪」，常互調人手，這是因爲同樣師承集樂軒的緣故。最後一次上棚演戲則是西秦王爺聖誕，前往集樂軒曲館前演出。

本館出陣都是在四月初四「雞骨王爺」聖誕，當天庄人順便到彰化請「二媽」，有時則請「大媽」，至於三月二十四日、二十五日「媽祖生」，則由庄人自行前往南瑤宮參拜。坑仔內參加「老二媽會」的人較多，有四十幾份，「大媽會」則有三十幾份。

本館奉祀奉祀唐明帝君（即唐明皇），據說因爲「齋」是「半軒園」的緣故，故祖師並非西秦王爺，每逢練習、開館與初二、十六，都要祭拜。若本館出陣，一定收取「磧館」的錢，庄人的「好事」較少收費，「歹事」則僅爲知己友人出陣；外庄方面，若有人邀請才會出陣，現在要收取酬勞，每人至少五百元，並向集樂軒或磚仔窯調人手。若「傢俬」損壞，就用「磧館」的「公錢」修理，因爲現在政府會發樂器給老人會，就不用再購買。

此外，因永樂齋在十幾年前劃歸庄廟管理，從此不再設置總理，以前當過總理的人，包括曾炳爐、蔡柳（蔡換鐘之父，學銅器）、曹血（學銅器）、陳金章（前、後場，鑼、鈔），蔡二（吹）等人。

—— 1992年1月31日訪問蔡金鐘先生（65歲），林淑芬採訪記錄。1994年5月18日電話訪問張清溪先生（70歲，泰源宮管理人，蔡金鐘之同胞兄弟），林美容採訪記錄。

坑仔內振興社（獅陣）

　　本館約在戰後的二、三年成立，當時因受到彰化市區流氓欺負，所以才組織振興社，庄人起初到媽祖宮向唐鋼鋒學武。後來，里長陳金章才請唐氏前來執教，大約教了四、五館，共教硬拳一蝶、二蝶、三蝶、七蝶。上一輩的學員有蔡金鐘、蔡換鐘（堂兄弟）、張清溪，下一輩有陳建一等人，學曲的人差不多也學了武館。本館人數最多時，約有五、六十人。庄內參加彰化南瑤宮的「二媽會」，十二年輪值一次角頭。武師唐氏是口庄人，後入贅本庄，其師「吳先」則是虎尾人，屬於「西螺七崁」系統，與「阿英師」是同門師兄弟，「吳先」十年前已去世，其子現居住秀傳醫院後面。

　　唐鋼鋒、唐瀛松與坑仔內的曾庚章為同門師兄弟，唐鋼鋒在南瑤宮教的徒弟有幾千人，也在口庄、中庄、白沙坑及坑仔內教武。有時候，唐氏在豐原傳授的徒弟（黃火、張有團、劉文欽）也會來坑仔內教。當時，若出陣、排場時，里長陳金章要煮點心供人食用，並由學員自己出資，「館禮」一館千餘元。最初並未購買「傢俬」，後來才用「公金」添購。

　　本館現在只有在四月四日「雞骨王爺」聖誕時，順便「請媽祖」才會出陣，庄內「歹事」一般並不出陣，但若知交者，就會出陣，入厝也會受邀出陣，庄民入厝只收「磧館」酬勞作為「公金」。本館的獅頭是唐鋼鋒所糊，頭上有火焰，跟媽祖宮的獅頭一樣，「吳先」去世時，本館也有出陣，但不出獅頭。此外，本館以布家、金鷹、觀音、白猴、練成為祖師，與南門口振興社相同。

　　因為師承的關係，本館較常和媽祖宮及口庄「交陪」，媽祖宮「刈香」有時會來坑仔內調走全部的人手。無底廟的「一

指」（陳炎順）也曾向唐鋼鋒學武，後來又向「吳先」學武，在鎮南宮組織「彰化團振興社」，遂被唐氏罵「背骨」。受訪者蔡金鐘的姪子張清堯（張清溪之子）曾向唐鋼鋒學國術，在本館也教過一、二年，也曾跟一名外省人學太極拳，拳術極佳。現在蔡金鐘也到八卦山上學氣功，師父是過溝人，庄人後來也請他來庄中教學，學員約十至三十人左右。

── 1992年1月31日訪問蔡金鐘先生（65歲），林淑芬採訪記錄。1994年5月18日訪問張清溪先生（70歲，館主），林美容採訪記錄。

坑仔內同義堂（獅陣）

同義堂創立於日治時期，由現任館主胡新虎的祖父胡林馬創建，當時並未以技藝搏鬥取勝，傳至其子胡新煌，向一余姓師傅學習江西拳，而享盛名。同義堂可分為軟拳及硬拳，軟拳包含鶴拳、江西拳，而硬拳則如太祖拳等。

胡新虎二十三歲時，曾遠赴中國向戈姓師傅學習獅步，目前同義堂傳習的武藝（獅、拳、功夫），除獅步之外，均為祖傳技藝。胡氏目前以製作獅頭為業，此技能乃日治時期自學並逐漸改良而成，胡氏製作的獅頭遍布中部地區的武館，目前亦以每館四個月六萬元的行情，受聘至別庄傳授武藝。昔日鼎盛時，本館學員多達百餘人，現在因轉型為工商業社會，成員散居各處，若逢村中公廟慶典，才由館主召集出陣，因成員多半嫻熟，不加練習即可出陣。

昔日出陣，除了庄中固定的神明慶典之外，並在喜事時慶賀，甚至到外庄幫忙，演出則以各種拳腳功夫、兵器演練及

舞獅爲重頭戲，使用的「傢俬」則有棒、棍、刀、槍等，但並不爲喪事出陣，只有一特例，僅在本館武師仙逝時，由下任堂主率同其他成員舞獅，以謝師恩，經過此一儀式的獅頭，或焚燒給亡者，或擺起來而不再使用。至於本館的獅頭爲「文王獅」，供奉的祖師則包括達摩祖師、白鶴仙子及楊戩。

本館成員昔日學武要繳費，當時練習時間固定，多爲星期一、三、五或六、日，多選在廟前或大埕等空曠處練習，並以學員所繳費用更新缺損的「傢俬」，並以出陣收入維持武館的營運。

本館若爲庄廟慶典出陣，多半不議價，由廟方隨意支付酬謝，館主會從酬勞中，拿取一部分作爲「公金」，其餘則歸師傅所有。若他人支付紅包，也由師傅收取，若參加喜事或受外庄邀請出陣所得，則均分給參加的成員。

本館與龍井鄉同仁堂往來密切，其獅套相同而拳法不同，並與各自立館之師兄弟，或上一代分支的武館較有來往，諸如拔元、集英、同仁、忠義、義順、春盛等；較不來往的武館，乃因彼此師承淵源相異，諸如振興堂等。日治時期，大部分武館以教拳腳功夫爲重，因此「拚館」之事偶有發生，多半是兩館相互競技，戰後則罕聞「拚館」之事，而戰後前期則是武館的興盛時期。

—— 1990年10月1日訪問胡新虎（55歲，館主），林雅芬採訪記錄。

西勢仔梨芳園（北管）

西勢仔的庄廟聖安宮即是梨芳園，主祀西秦王爺，並同

祀「老六媽」，創建於清道光十三年（1833）。以前西勢仔不到一百戶，雜姓居住，以王、劉、李、陳較多，現在約有幾千戶，「丁仔單」分爲七角頭。西勢仔參加南瑤宮「老大媽會」，但每年六月二十四日「迎媽祖」，都是到南瑤宮請「老六媽」來巡視，本庄的老六媽鎮殿不外出，西秦王爺也未出巡。「迎媽祖」時，曲館都要出陣，現在因居民增加，每次分爲兩陣出去，一陣十幾人，團員共三十餘人，分陣方式並不固定。六月二十四日早上八點，以扮仙慶祝「王爺生」，下午則演戲。據說全臺灣有三尊西秦王爺直接由中國來臺，一尊在王田、一尊在西勢仔、另一尊不知。據說本廟的王爺極靈驗，底座有一個洞，是信徒挖回家當「藥引」造成的。

梨芳園有先輩圖懸掛在廟內，上記總理陳桂、陳水源、王池、陳坎、陳畔、王老英、王木宗、鄭其禮、曾水木、周安、周榮華、林嶺、王犁、劉清、李良木、劉永華等，等受訪者蔡金來表示，另有曾建田、蔡大怣（蔡金來祖父）、蔡水枝（蔡金來之父）。樂師則有「虎師」、陳長、洪徐千、胡水生、吳昆明（「瞽目先」）、黃龍灶、王塗城（「鴉片塗」）等人，自胡水生以下，皆爲梨春園出身。但先輩圖上的樂師都只是教曲，教「腳步」的「先生」並未寫入，如梨春園的「吳仔平」（尙健在）、「清溝」（已逝）都曾來教過「腳步」。本館曾上棚演戲，第一次是四十一年前的戰後初期，演出地點在「無底廟」，當時有拜館、踩街，下午演出《桃花山》，晚上演出《斬青龍》。那次是應他人聘請演出，四城門的人都可看到。

蔡金來十一歲開始學曲（五十七年前），當時由胡水生執教，日治時期因沒有錢請「先生」，故只教了四個月，當時學員有三、四十人，其中很多人都已逝世，尙健在的有盧建、林家福、張春成、賴金虎、曾木來、蔡金來。那時即在梨芳園學

曲，因舊址在日治時期被視為荒廢寺廟，由市公所接收，因此聖安宮內的物品仍有市公所的鐵印，目前仍屬市公所管理。每年六月二十四日、九月十六日演戲，市公所會補助五千元。

現在梨芳園仍有「先生」任教，每週一、三、五練習，由陳學良執教，每晚八、九點前來，共教二小時。學員有二十幾人，因招收不到女生，所以成員全為男性。陳氏亦為梨春園出身，師承李江漢，在西勢仔已教了快兩年，每月約一萬元，除本館之外，也在牛埔仔、鎮平（和美）教過。

梨芳園現任館主三人，即蔡金來、巫玉柱與曾耀全，曾氏現年三十餘歲，學得很多，成員中最年長者七十餘歲，年輕者二十餘歲，也有十多歲正在學。現在梨芳園只在本庄出陣，若外庄來邀請，不好拒絕的才出陣，這是因為樂友都有自己的職業，不易召集。陳學良的「先生」有時也會調本人手出外表演，但大多只調年輕的，較稱頭。現在若外庄「刈香」、迎神來請本館表演，收入由成員均分，並免費為庄人「好事」服務，若知交有「歹事」也會出陣，但本館現在沒有「公金」，若要買「傢俬」，皆由村廟添購。

本館曾在西門百姓公廟與和美成樂軒「拚館」，因雙方有一次在麻豆同時要宿夜，和美方面提議午夜十二點以前結束表演，要求本館同時結束，造成不快，和美方面遂在西門百姓公廟較勁。當時梨芳園受託，要送老人會的賀匾到百姓公廟，由於百姓公廟新任主任委員是和美人，成樂軒也前去祝賀，雙方一碰到，就開始「拚館」。據受訪者表示，以往彰化城內「軒」較多，城外「園」較多。本館與梨春園較有「交陪」，並因和美新庄仔的人來西勢仔學曲，故他們成立的館號雖屬「軒」，但相遇時並不會「拚館」。

此外，戰後，西勢仔曾請彰化振興社來教武館，但因學武

之後，容易與人結怨、吵架，沒過多久就放棄了。

── 1991年8月26日訪問蔡金來先生（68歲，現任館主）、巫
玉柱先生（現任館主）及陳金旺先生（51歲，曾任大總
理），林美容採訪記錄。

西門口張厝同樂軒（北管）

張厝現隸西興里，以前庄人都姓張（現已有外人遷入），
結婚大多娶外庄人。張厝是以宗祠爲中心集合而成的社區，庄
人稱宗祠爲「公廳」，爲傳統三合院。

受訪者張文燦現年七十六歲，十七、八歲時加入同樂軒學
子弟戲。張氏並不清楚同樂軒成立於何時，只知道在父親那一
代便有了，可能是由伯父張清泉創立，館址在張姓公廳。總理
和館主都是張清泉，向學員收取學費，因以前成員多務農，故
按每人耕種土地面積比例收錢，耕種面積愈大，要交的學費愈
多。收到學費後，便去請「先生」，第一位是集樂軒出身的林
綢（「林仔綢」），彰化市區的人，住西門，即今日忠孝路一
帶。林氏每晚到庄內「開曲」，傳授樂器和戲齣頭，教完之後
便返回彰化市。另一位「先生」張汾（「汾先」），擅長「腳
步」和「上棚做」，曾到澤如齋教過。

同樂軒的子弟約二十多人，每晚七、八點至十二點練
習，有茶水供應，「先生」共教四館，每館四個月，學費約幾
千元，由學員共同出資。本館的祖師是「老王爺」（西秦王
爺），每次練習之前都要祭拜，以求學得好。

成立曲館的動機，主因是莿桐腳有五庄，每逢「媽祖生」
時，都會請媽祖的香火回庄內遶境，祈求平安，並增添熱鬧氣

氛。每次遶境後，還要到南瑤宮添香油錢，約現今幣值幾千元。每次出陣都要先依照「田份」徵收「公金」，出陣的雜費、香油錢均由此支付。出陣的酬勞則由館主管理，用來修理損壞的「傢俬」。本館出陣時，除陣勢保持完整之外，並沒有特殊的禁忌。除了配合廟會活動，若庄內有好事，且有人聘請，本館也會出陣，若「歹事」，則通常不會出陣。

本館「傢俬」主要是由館主以「公金」購買，種類包括文、武場。文場即弦樂器、吹管樂器，武場即是敲擊樂器，有鑼、鼓等。前場的技術是由「汾先」所教，必須先觀察每個成員的臉型，再指定角色（如要演大花的子弟，臉以又大又方為佳，大花的角色如張飛、關公），指定之後，再分別傳授「腳步」與唱腔。北管唱腔以北京話發音，當時並不普及，就由「先生」事先口授，然後由學生記憶。張氏指出，南管的尾音拉的較長，重文場樂器的使用（尤其是洞簫），且南管多半傳授女弟子，以河洛話唱腔為主，鹿港的曲館多屬南管，每年正月十五日，鹿港的龍山寺便有女弟子唱南管戲。十二張犁、和美、彰化市的曲館多屬北管，在館名上，南北管也有不同。

本館未曾與人「拚館」，但日治時期，「拚館」是以梨春園和集樂軒為主。有一次，二館在公園內「拚館」，當時公園的範圍，包括縣政府、縣議會現址、八卦山等地。「拚館」通常分為軒、園二派，張氏指出，崙仔平一帶屬園。其實軒、園的曲目很多都相同，但因唱腔發音的偏差而造成歧異。「拚館」多在下午三、四點開始，吃過晚飯後繼續再戰，但若太久，官府會命令解散，若不解散，會被罰金。判定輸贏的方法，端視哪一方聚集觀眾人數較多而定，故以拚戲齣為主。

和張文燦同一代的成員多已去世，尚健在成員的姓名，張氏也已遺忘，且「先輩圖」、「傢俬」多已遺失，本館在十幾

年前，就因子弟漸少而解散。目前張厝並沒有其他的武館或曲館存在。

—— 1992年1月31日訪問張文燦先生（76歲，子弟），邱詩文採訪記錄。

西門月華閣（北管、平劇）

〈訪問謝秋炎先生部分〉

　　謝秋炎九歲時，曾入私塾讀了五年漢文，在日治時期學過三個月的日文，戰後也學過北京話，十四歲因興趣而開始學曲藝，當時一起學習的有二十多人，學成的則有十四人。在謝氏印象中，月華閣尚健在的票友有林維庭，現年七十歲，住在古亭巷附近，比謝氏精通曲藝。此外，施永達本身會平劇，並將曲館融入平劇的表演中，也是出身月華閣的票友。

　　月華閣屬北管，後來也學過平劇，請臺南人吳炳煌（字南粵）來教曲，當年謝氏二十八歲（距今四十年），謝氏學小旦、丑角。在「老二媽」要「刈香」時，月華閣曾表演過近十次，西秦王爺聖誕時，本館也演過二次戲，另外，戰後也曾在彰化市介壽堂、國父紀念堂表演過，最後一次演出，是二十六年前媽祖出巡之時。本館的「先生」大多由集樂軒請來，如李子聯教過身段，其師林綢、師兄楊心婦（人稱「鮑仔螺」，西門人，曲藝精湛，自鐵路局退休）也曾在月華閣教過。本館供奉西秦王爺，通常會在開館前一日，準備紙錢、素果祭拜，並辦桌宴客，其他曲館則會派代表贈送字畫，以示慶祝。

　　本館出陣時，通常由總理王墨（若健在，已上百歲）出資，負責膳宿，沒向成員收錢。本館會在「神明生」或媽祖出

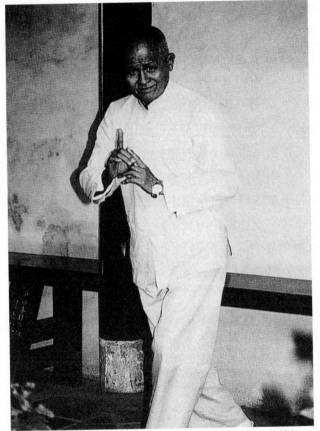

▲ 彰化市西門月華閣謝秋炎示範小旦之身段（劉文銘攝）。

巡時出陣，也曾到南港、北港表演，並參加彰化關帝廟（南門市場旁）的「拚館」。

　　本館以前與新庄、白沙坑、阿夷庄的曲館有「交陪」，過去曾在慶豐宮（土地公廟）練習，但館址已不存在，大部分的樂器如吊規仔、提弦、二弦、琴、沙鐘、塤和銀牌等，都被賣掉了，唯有旗幟尚存，放置於中華路福德祠旁巷子裡的一間媽祖廟中，管理者為楊森。

〈訪問林文六先生部分〉

　　林文六學習大花，曾演出《天功曹》、《天官賜福》等戲碼，十六歲時正逢月華閣開館，就在當時開始學曲藝，故可推算月華閣約在昭和十、十一年間（1935～1936）成立。

　　林文六認為，曲館屬於文化民俗藝術，不能失傳。以往是農業時代，沒有什麼娛樂，曲館因而興盛。現今產生各種休閒娛樂，使曲館沒落。政府雖鼓勵，卻沒有適當的場所可供表演。區公所與市長曾准許曲館在寺廟表演，但下廍里卻有村民檢舉曲館破壞安寧，民生派出所也曾去干涉，使曲館成員找不到場所練習。況且現在沒有年輕人肯學，也沒有興趣學，平常將曲館視為噪音，一旦遇到「刈香」、迎娶、喪事等「好歹事」，卻爭相聘請，豈不矛盾。

── 1991年1月22日訪問謝秋炎先生（68歲，票友）、林文六先生（71歲，票友），劉文銘、鄭淑芬採訪，劉文銘整理記錄。

北門口聚樂軒（北管）

〈訪問盧金塗先生部分〉

　　聚樂軒由東門集樂軒分出，成立時間不詳，約在一九四七年解散，以前的館址在民生派出所對面。本館原有一王爺會，供奉祖師西秦王爺，每年六月二十四日誕辰時，演出子弟戲。本館以前有二擔戲服，一擔大人穿的，一擔小孩子穿的，至於館篷、「傢俬虎」，都是由賴火生製作。王爺會原來由王江林任大總理，賴火生為副總理，賴氏是現任南瑤宮「新大媽會」總理賴鏡峰的伯父。王爺會當時的會員有一百人左右，「出

丁」的會員要在六月二十四日當天，製作紅龜分贈其他會員。館員也要合資支出「先生禮」，此外，「新大媽會」的前任總理賴麗水也為館員，會演奏揚琴。

根據1990年首次查訪時得知，聚樂軒「散館」已久。因此，本次分別尋訪當地「老大媽會」董事賴祥輝，昔日曲館總理賴火生之孫賴獻文，以及與聚樂軒曾有來往的集樂軒樂友李子聯三人，試圖重建聚樂軒的歷史。

〈訪問賴祥輝先生部分〉

賴祥輝現年七十八歲，曾任彰化市市民代表，受訪處現屬信義里，昔稱德興街，與北門口共組聚樂軒。賴氏因曾任「老大媽會」董事，在「迎媽祖」時，與聚樂軒較有接觸，故知道聚樂軒的歷史。

以前彰化有二大館，即梨春園、集樂軒，現在梨春園較興盛，集樂軒老一輩的成員則都去世了。本庄的聚樂軒只是小館，不知何時設館，但在一九五三～一九五四年時解散。以前「五福戶」輪流「迎媽祖」，六月初一是祖廟仔（今文化里及部分中正里、英明里），六月二日是市仔尾（今龍山里及部分中正里、英明里）迎「二媽」，六月初三是中街（現今信義里、光復里），六月四日是北門口的新興街（現今信義里、光復里）迎「大媽」，六月五日是德興街迎「大媽」。市仔尾雖迎「二媽」，居民卻多半是「大媽」與「六媽」的信徒。六月五日德興街要「迎媽祖」時，聚樂軒不可答應別人出陣，必須為德興街出陣。不曉得當時聚樂軒是否會為「好歹事」出陣，但德興街「迎媽祖」時，必請聚樂軒。以前賴祥輝為「迎媽祖」請聚樂軒出陣時，會付錢「磧爐」，供館員修復「傢俬」，也找學生來拿遶境時的進士牌與旗子。

北門口沒有「公廟」，會員供奉一尊「老大媽」的神像。以前的樂友都已過世，僅記得賴火生是當時聚樂軒的總理，其獨子賴麗水曾任「老大媽會」總理，也已過世。因為賴火生的堂兄弟對曲館沒興趣，也不懂曲藝，故賴火生去世後，曲館即解散了。當年聚樂軒是小館，沒有財產，練習場所是由眾人出錢購置，地點在現今民生路底，土地現已賣出。以前出陣時，多半會向集樂軒借調人手。戰後初期常發生「軒園咬」，但現在聘請軒、園都沒關係，譬如「老大媽會」第五角在下牋腩「過爐」，爐主分別請了臺中某軒及豐原芳梨園演出，雙方為爭面子，分別到彰化借調服裝，結果演到連文旦都變成武角。此外，北門口沒有武館，過去也未聽說曾有武館的設置。

〈訪問賴獻文先生部分〉

賴獻文開設老天興樂器行，現年三、四十歲，是昔日聚樂軒總理賴火生之孫。賴氏回憶祖父約在一九五七至五八年逝世，若健在，已上百歲。賴火生不會演奏，只會製作樂器，故只算票友，負責捐錢給曲館，損失了很多錢。老天興樂器行是賴火生所經營，賴氏所製作的樂器包括弦仔、鼓，最有名的則是「傢俬虎」，即吊樂器所用的架子，架子中間有洞，可插館旗。以前聚樂軒的樂器，在八七水災時都已淹沒。而早年的集樂軒、梨春園，都在老天興買樂器。彰化的樂器行除此之外，另有一家，由賴火生的弟弟開設，名為清記老天興樂器行，位於火車站附近。

〈訪問李子聯先生部分〉

李子聯現年七十六歲，是東門集樂軒的成員，當年常到老天興樂器行購買樂器，且集樂軒的「先生」蔡江也在聚樂軒教

過曲藝，李氏曾看過該館練習的情況，故略知其歷史。

李氏指出，賴火生以前常到集樂軒借調人手。集樂軒的「先生」林綢最常到蔡江及溫錦坤家中，溫氏較蔡氏晚一輩，與李子聯是師兄弟，二人師承林綢；林綢則與蔡江同輩，二人師承張闊嘴。溫氏家住東門外菜園底，而蔡氏在六十多年前，也曾到菜園底慶樂齋教曲。溫氏又與楊心婦是師兄弟，所教過的曲館包括西門月華閣、臺中共相樂、菜園底慶樂齋等館。

北門口聚樂軒在賴火生去世後，因無人接續，即告解散。賴氏之子賴麗水（約在七、八年前去世）那一輩有十多人學習，賴麗水曾上棚演戲，住在現今民生西路派出所附近。至於聚樂軒的練習地，即現今北門口賣肉圓的地方，跟賴氏同一輩而尚健在的成員，另有一人，俗名「牛港」（似姓林）。

由於北門口沒有「公廟」，聚樂軒平常不出陣，除了接受外庄聘請之外，一般的「好歹事」由總理決定是否出陣。以前聚樂軒在九月初九聖母成道紀念日上棚演戲，現在聚樂軒已解散，「迎媽祖」都邀請集樂軒出陣。

李子聯表示，菜園底慶樂齋的吳舉財尚健在，現年七十九歲；坑仔內永樂齋的宋火成（九十多歲）及「老鼠」、「阿送」、「阿森」、「更新」等人，也仍健在。

—— 1990年11月12日訪問盧金塗先生（居民），林美容採訪記錄。1992年1月30日訪問賴祥輝先生（78歲，老大媽會董事），賴獻文先生（老天興樂器行老板，前總理之孫），李子聯先生（76歲，集樂軒成員），江寶月採訪記錄。

北門澤如齋（北管）

清領時期彰化成立梨春園後，書吏（官員的幕僚）前往遊玩，被北管樂所吸引，便在北門福德祠成立澤如齋，故澤如齋原為「官館」。因清領時期祭孔大典，需要東西樂，梨春園較早成立，地位較高，應負責東樂，但因澤如齋為官館，故東樂由澤如齋負責，梨春園改為負責西樂。直至三、四年前的釋奠典禮，東樂仍由澤如齋的陳江河擔任樂長，梨春園的吳鵬舉擔任西樂樂長。日治時期，書吏失去原有的地位，澤如齋成為北門（小西）的曲館，與北門福德祠關係密切，因此，福德祠每逢廟會，澤如齋皆會出陣。

二戰之前是澤如齋最興盛的時期，當時成員有四十人左右。澤如齋是南瑤宮「聖三媽會」的轎前曲館，也是天后宮「內媽祖」的轎前曲館。有一次「內媽祖」到中國湄洲進香，澤如齋前往基隆接駕，在基隆排場，從「頂四管」、「下四管」（皆是「線路」，屬細樂）到「大小排」（詩句較好），所表演的曲目，都是基隆人未曾看過的，觀眾人山人海。在日治時期，澤如齋是政府認定的曲館，警察署落成時，梨春園受邀演出一天，澤如齋也演出一天，當時演出的戲目是《黃金台》。戰後第一年，「觀音亭」（開化寺）修建落成，澤如齋演出《戰武昌》，當時光是前場的演員，就有二十多人，可見其盛況。

可惜，約二十年前的一場大火，不僅將福德祠與神像燒掉，澤如齋的館址也一併消失，當時的大旗、鼓架、彩牌及樂器、戲服都已損毀。在損毀的「傢俬」中，大旗是福州師傅製作的，彩牌是請中國匠師雕刻的，手工極細。澤如齋不僅有北管的樂器，也買了西樂器，可惜都被燒毀了。

澤如齋是彰化「四大館」中最富有的，光是民權市場，就有四百多坪土地屬於澤如齋，租給市公所作市場，一年租金有數百萬元，另有十四棟五層樓的大樓屬澤如齋所有，去年才落成。這些土地因市區發展而增值百倍，每年收入共約千餘萬元。澤如齋另有一神明會，奉祀西秦王爺，現有會員一二九人，大多為樂友的後代，神明會要管理財產，除了繳稅及社會救濟之外，彰化若有學校願意教導學生北管，澤如齋也可以負擔經費。

目前澤如齋的成員，大概只剩下受訪者陳江河（現年七十九歲）而已。陳氏十五歲學曲，知道的戲齣有三、四百種。約二、三十年前，陳氏擔任奏鈞天國劇社社長，訓練一批七、八歲的小學生，可以上台演戲。日治時期，平劇被稱作京調、正音，歷史已有九十幾年。北管則是正音的「半仿」，音樂、口白都與平劇不同，外江戲、國劇，即是平劇的別名。奏鈞天則是日治時期彰化二大票房之一，屬「軒」，另一票房是鶴鳴天，屬「園」。以前會演出全本《四郎探母》，還曾參加第一屆國劇比賽，獲得團體獎及老生、音樂第三獎，但後來因女成員結婚成家，奏鈞天遂解散了。因為奏鈞天曾向觀音亭商借練習地點，現在開化寺仍保有奏鈞天的文物。

陳江河學平劇已五、六十年，當時和陳氏一起參加奏鈞天的澤如齋成員只有二、三人，學平劇要另繳學費，每人一館要繳四元，請「平劇先生」一館約四十元。但若參加澤如齋學北管，則不用繳學費，「北管先生」的「館禮」只有三十元。陳氏表示自己學平劇的原因是因為好玩，因為日治時期的酒家藝妲會唱京調、南管，若會京調，閒時可去酒家，北管則只有迎神賽會才唱。陳氏能扮演老生及丑角，也會樂器，但並不深入。陳氏說北管有新韻、舊韻兩種，新韻的領奏樂器是吊規

仔，舊韻用殼仔弦，如《斬經堂》即是舊韻。

澤如齋總理原有七、八人，但最後只剩三人，即吳士春（大總理）、張汾、吳起棟。因為澤如齋的「先輩圖」已被燒毀，除了吳金源之外，不記得還有誰曾任總理。本館約在十餘年前改制為管理委員會，由張汾擔任總理兼「先生」，曾到麥寮、大林授藝，和美北勢頭的協樂軒也是張氏所指導，陳江河曾替張氏前往教學。許火傳、賴心婦也都是澤如齋的成員，在外面教了許多曲館。此外，澤如齋在戰後與「聖三媽會」的關係不復往日密切，這是因為當時「聖三媽會」的總理「糶米火」（林姓）經商失敗，無心會務的緣故。

——1992年1月29日訪問陳江河先生（79歲，澤如齋成員，前奏鈞天國劇社社長），林美容採訪記錄。

東門集樂軒（北管）

受訪者林信吉（現年四十八歲）外號「阿爐」，為集樂軒第五代弟子中最年輕者，自稱管理人。林氏十三歲開始學曲，祖父唱青衣，因祖父母不肯讓他學跳舞，所以讓他學習曲藝。每星期二、四、六下午在天公壇（元清觀）練習，由祖父帶他來練習，若表演平劇，林氏多扮演小生，但也能扮演青衣、老生、老旦、花臉等角色，因以前經濟環境差，只讀到國小三年級，十五歲前往南門景興庄，曾學藝二十年，並在月華閣演出平劇。林氏教了三百餘人，也會教大鼓，學生最年幼的三十多歲，年長的則為五、六十歲。

受訪者薛炳榮（現年五十八歲）現為集樂軒總管，會唱老生、打鼓，因個人興趣而在十五歲學習曲藝。薛氏起初學丑

角，再學青衣、小生、老生、老旦、公等角色，目前在白沙坑的水坑、彰化下庄教導曲藝。

　　受訪者李子聯（1916年生）爲尙健在的集樂軒第四代嫡傳弟子中，唯一學成且能教曲的成員。李氏十四歲開始學曲，最拿手的是打班鼓、歕吹，並扮小花。李氏戰後開始教曲，地

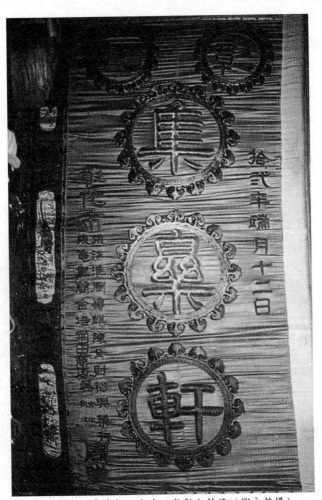

▲ 彰化市東門集樂軒昭和十二年製之錦旗（劉文銘攝）。

點大多在臺中縣境內，曾教過龍井鄉福山村福樂軒、梧棲鈞樂軒、霧峰鄉柳樹湳永樂軒、太平鄉車籠埔隆興軒、臺中市楓樹里景華軒、和美鎮和樂軒、彰化市永生里集樂軒、田中央福祿軒、伸港鄉坤仔墘同樂軒等地。當時薪資的算法是四個月一館，酬勞一千六百斤的米。一石米相當於一百一十一台斤，約七十公斤。以米價為薪資計算基準的原因，是當時正逢戰後，物價上漲、通貨膨脹，故以生活必需品的米作為計算基礎，先用米價作為計算標準，再按時價折換貨幣。教導曲藝時，每個月可休息五天，四個月可休息二十天，總計一館四個月教一百天，沒有固定的休息日，由「先生」與學生自行商量決定休息日，每次練習時間為夜晚七點到十點半。現在曲館的行情則為每晚六百元，每週上課三日，練習時間為晚上八點到十一點。

集樂軒館址在成功路四十二號，為平房建築，建築物已

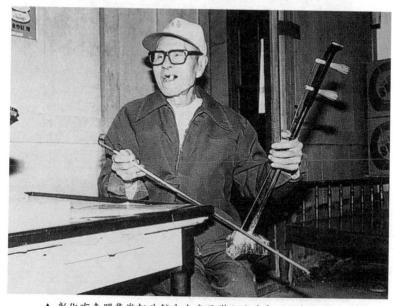

▲彰化市東門集樂軒曲館先生李子聯即興演奏（劉文銘攝）。

有五十多年歷史，館中神案及供桌書寫「昭和九年歲次甲戌孟秋之月置」，即西元一九三四年設置。另外，集樂軒保存完好的大旗數面、小風旗四面，李氏說旗幟上書寫的「拾貳年端月十二日」，應是昭和十二年（1937），是贊助者所贈。館內奉祀西秦王爺及將軍爺。根據李氏回憶，集樂軒曾遷徙二次，原址是在大道公廟的三川地，再遷移到慶豐宮前，之後才遷移到現址。

李氏表示集樂軒的創始者為楊應求，自中國渡海來臺，將曲館技藝傳入彰化地區，先創設梨春園，其次設立集樂軒，再設置小西門之澤如齋，最後前往口庄建置月華閣。四大曲館依次成立，皆為楊氏之功。

李氏表示，南瑤宮的六尊媽祖，大多有固定的轎前曲館，「大媽」為梨春園，「二媽」為集樂軒，「三媽」為澤如齋，

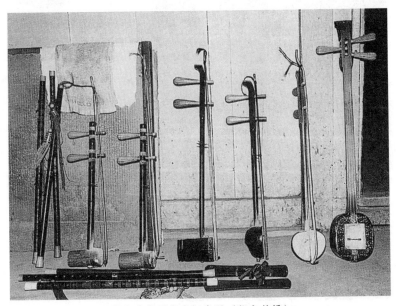

▲彰化市東門集樂軒樂器（劉文銘攝）。

　「四媽」為月華閣，「五媽」不詳，「六媽」則是臺中楓樹里景華軒和臺中南屯里景樂軒。

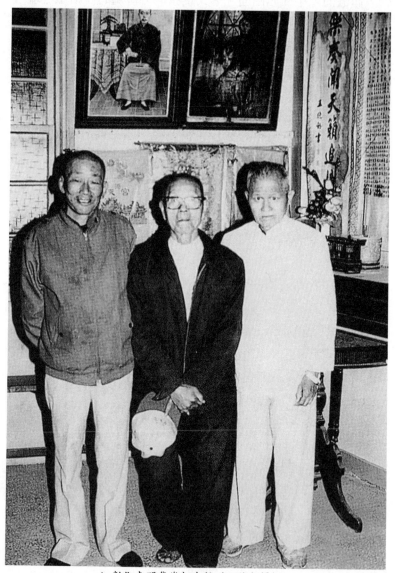

▲彰化東門集樂軒會館（王俊凱攝）。

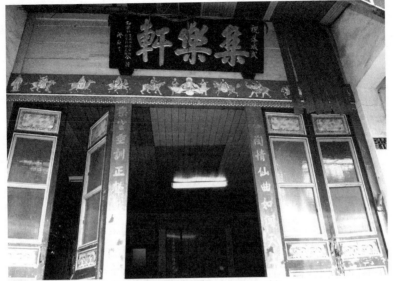

▲ 彰化東門集樂軒大門（王俊凱攝）。

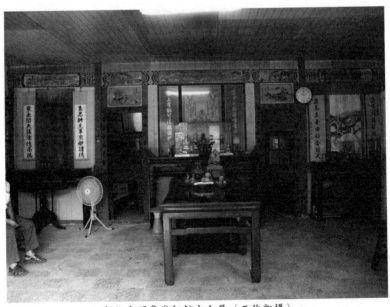

▲ 彰化東門集樂軒館內全景（王俊凱攝）。

　　李氏表示，軒、園之爭大多起於曲館間的嫌隙，故「拚館」極為頻繁，昔日九月初九、初十、十一日三天，梨春園和集樂軒各據一地，推出不同戲碼。只要演員用餐結束，馬上登台唱戲，每天從中午十二點演出到晚上十二點，晚上只要聽到鞭炮聲起，戲就落幕，雙方不得重複表演對方已唱過的戲碼，藉此較勁誰的獨門戲碼較多，誰的資源較豐富。李氏有次偕同門師兄弟十二人，代表集樂軒，沒有其他曲館票友幫忙，單挑梨春園，因此曾有人贈與「單軍獨鬥」的旗幟插在台前。

　　根據集樂軒現存的「先輩圖」記載，楊應求為第一代開山祖師，第二代為張闊嘴，第三代為林綢，廳堂前左側牆仍懸掛二幅肖像，右側為教身段唱曲的林綢，左邊則是教「腳步」的江清江。第四代為師承林綢的楊心婦，係李子聯的大師兄。與

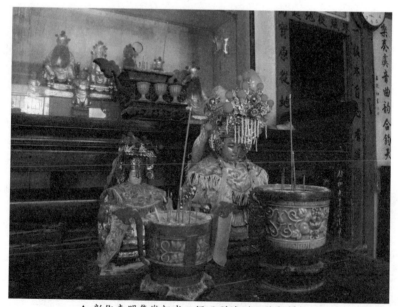

▲ 彰化東門集樂軒老二媽正副爐（王俊凱攝）。

李子聯同門者，共有十三個師兄弟，其生平如下：

　　廖再興（已逝），較李子聯早入門，但較晚外出教曲，曾教過三角埔（華陽里）合和軒、西門月華閣及埔里等地。

　　施萬生（已逝），眾人公認最聰明且才能兼備的天才型藝師，十五、六歲就已學成，經人介紹出外教曲，曾教過和美鎮新庄仔慶樂軒、和美和樂軒、豐原集成軒、南屯景樂軒、北屯集興軒、草屯鎮新庄新樂軒及彰化大道公廟等地。施氏在草屯新庄教曲時入贅，但英年早逝，享年四十七歲。由於施氏過世前的症狀可疑，曾有傳聞說是因施氏太過傑出，遭人妒忌而被毒死。

　　林火柴（已逝），入贅臺中，曾教過大雅雅樂軒、橫山奏樂天、梧棲港墘厝、嘉義縣六興宮六興軒、彰化三角埔合和

▲彰化東門集樂軒先輩圖（王俊凱攝）。

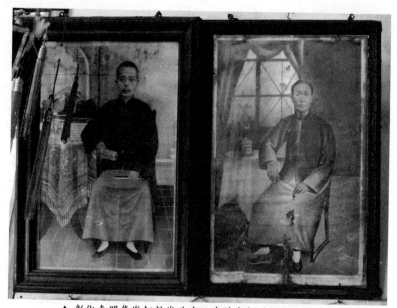

▲彰化東門集樂軒教樂曲與腳步的老師（王俊凱攝）。

軒、大里內新庄新興軒等館。

林炳榮（已逝），又稱「阿港」，屬龍，和李子聯差不多
同年紀學曲，但較李氏晚二年外出授藝，曾教過伸港鄉埤仔墘
同樂軒、清水同樂軒、彰化市磚仔窯同樂軒、桃源里永樂齋等
地。

楊炎鐘（已逝），日治時期就出外教曲，曾任教於番社
復興軒、振樂軒、永生里集樂軒，楓樹里景華軒，白沙坑復義
軒、西門口張厝同樂軒等館。

李子仲（現年七十四歲），為李子聯之弟，人稱「老
麻」，現因中風在家休養，識字但不會書寫。其子李大森（現
年五十一歲），幼年耳濡目染之下，曾去演布袋戲，並學會北
管，會打、唱、三弦琴，也會歕吹，但不擅吞氣。

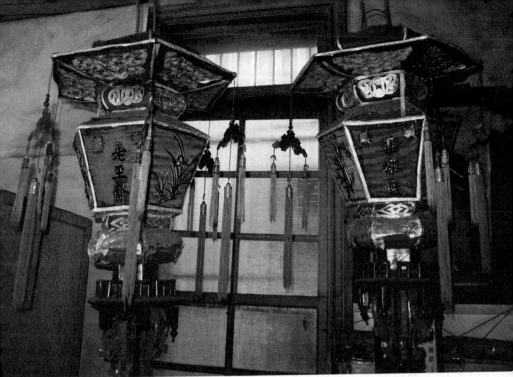

▲ 彰化東門集樂軒紗燈（王俊凱攝）。

鄭添丁（已逝），資料不詳。

黃沖棋（現年七十六歲），開設武術館，其子經營宏生藥局。

李金官（現年七十五歲），在臺中開設金飾店，經濟良好。

游福全（已逝），資料不詳。

洪錦鎮（已逝），比李子聯小三歲，因感情不順遂而自殺身亡，得年未及二十歲。

陳金木（現年七十六歲），資料不詳。

李氏並介紹集樂軒廳中的「先輩圖」所載，蔣鴻濤為中國人，來集樂軒教福州什音。另外，溫錦昆、楊心婦、林歪頭（林炳榮之兄）三人都是集樂軒第四代弟子，為李子聯的同門

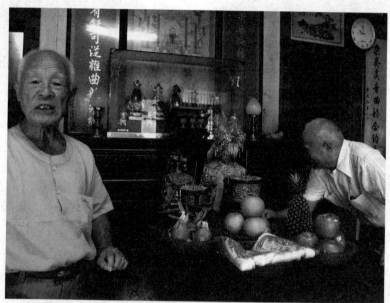

▲彰化東門集樂軒，西秦王爺聖誕與目前管理人員（王俊凱攝）。

▲彰化東門集樂軒碑（王俊凱攝）。

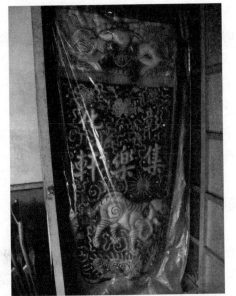

▲彰化東門集樂軒白事繡旗（王俊凱攝）。

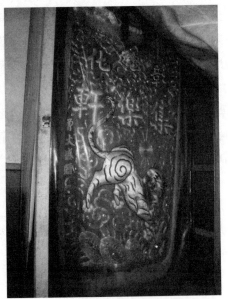

▲彰化東門集樂軒繡旗（王俊凱攝）。

師兄輩。再者,圖上的張汾、張生則屬於澤如齋,因彼此票友來往互動密切,縱使並非集樂軒弟子,亦可能名列先輩圖。

—— 1991年1月22日訪問李子聯(75歲,曲館先生)、林信吉(48歲,成員)、薛炳榮(58歲,集樂軒總管),劉文銘、鄭淑芬採訪,劉文銘整理記錄。1994年2月得知林信吉先生已逝世,謹此哀悼。

市仔尾慶興軒(北管)

慶興軒在昭和六年(1931)以前設館,就目前調查所得,無法確定其館址,在一九四八至四九年時解散。據受訪者林柏東表示,本館承自中國一個百餘年歷史的「奏鈞天」京戲團,但因「先輩圖」亡佚,無法探知傳承。「先輩圖」原本和一些財產放在市仔尾的公廟古龍山廟附近,名叫「樹林」的人家中,但「樹林」死後,這些物品便不知去向。本館以往常在下午和晚上時分,在土地公廟、古龍山廟或觀音廟練習。出陣通常是在九、十月慶祝媽祖成道的祭典,除此之外,也曾到南瑤宮、西螺表演。本館的樂器是由一群總理共同出資購買,分文、武場,但全部佚失,未能保留下來。本館和祖廟仔、北門口、北門、中街仔的曲館有「交陪」,也曾與和美某軒前往臺北演出。

—— 1991年1月23日訪問林柏東先生(老曲腳,老生),邱詩晴、邱詩文採訪,邱詩文整理記錄。

祖廟仔和樂軒（北管）

本館館址位於受訪者莊漢柏自宅斜對面的開基祖廟，於清嘉慶丁丑年（1817）陽月設館（發起人不詳），至今已一百七十四年。目前子弟有二、三十人，平均年齡約六十歲，每次出陣只需十幾人，若人數不足，則向興中街、北門口、德興街、市仔尾借調人手，彼此也有「交陪」。本館供奉西秦王爺神像，練習時間多在夜間，場所則是開基祖廟的二樓，但沒有教師，樂器也由館員自行購買，並放在館內，不分文、武場（本館樂器齊全，且多新製）。

本館不曾「拚館」，出陣時通常會配合南瑤宮的活動，因祖廟仔有「老二媽會」的會員（未參加大角、「吃會」），幾個月前，到中國湄洲請了一尊媽祖神像，並供奉在開基祖廟內。除了「迎媽祖」外，若村人有「好歹事」，本館均不出陣。

—— 1991年1月23日訪問莊漢柏先生（現任館主），邱詩晴、
　　邱詩文採訪，邱詩文整理記錄。

中街仔樂昇平（北管）

樂昇平在昭和十一年（1936）設館，由林怨（受訪者林玉樹之父，已逝）出資購買樂器，並請福州籍的「先生」任教。最初招收子弟二、三十人，年齡從二十歲到七十歲都有，每晚從七、八點至十二點練習。本館未曾到外庄演出，在庄中，也僅在神明慶典時，才會免費表演，以前未曾和別人「拚館」。本館具備文武場的樂器，但在二次大戰期間封館，樂器也全遭炸毀。此外，中街仔公廟的廟地，本來是林怨的財產，即本館

昔日的練習場所，但在一九四三至四四年左右被政府徵收。

—— 1991年1月23日訪問林玉樹先生（創館者之子），邱詩晴、邱詩文採訪，邱詩文整理記錄。

過溝仔共樂社（歌仔戲）

過溝仔共樂社原為歌仔戲班，由過溝仔大厝底（頂厝）林姓家族設館，因林姓祭祀公業（現由林仔州管理）的田地很多，故由林仔狗出面組織共樂社，讓大家有娛樂的機會，但維持不久就解散了。等到受訪者楊彰成的父親楊民（若健在，約一百零六歲）在六十年前遷入庄中，從舊里長處接收共樂社原本的「傢俬」，在家中教導曲藝，才又繼續運作。

楊民原本是和美嘉犁庄詔安厝人，從小學習曲藝，在過溝仔不但教唱曲、銅器、文武場，還會教「腳步」，讓子弟上棚演戲。楊氏雖不曾正式學過歌仔戲，但在嘉犁庄時，曾在職業戲班擔任後場，所以兼擅歌仔戲、布袋戲的曲目。因為沿用共樂社的「傢俬」，故不敢任意更名，教曲時也是將南、北曲與歌仔戲混合著教，故共樂社算是「子弟歌仔」，即屬於子弟性質的歌仔戲班，非職業性營利，也沒有女子參加。

楊氏教曲係因應庄中慶典之用，故不收取公家補助的經費與出陣的酬勞。日治後期（大約是太平洋戰爭躲空襲的那段時間）是共樂社最興盛的時期，還曾請教過彰化老人會和天公壇曲館的賴木松來任教。當時的學員，目前只有現年八十餘歲的鼓手「阿欽」還健在。

戰後，共樂社常外出演戲，上棚時，差不多一、二十人可演一台戲；若以曲館出陣，只要七、八人即可成行。因為頂

著「過溝仔共樂社」的招牌，大家爭相支持，收到的酬勞一律當作「公金」使用。當時成員的陣容包括楊民（「先生」，班鼓）、楊彰成（通鼓）、楊忠發（楊彰成二哥，大鑼）、楊忠展（楊彰成三哥，現任臺北新莊拱天宮主持，歕吹）、「阿欽」、「阿全」、「錦昆」等。除了農曆七月不動鑼鼓，以免驚動孤魂野鬼之外，每天晚上都會練習，特別是在每年八月初一至十五日，每天晚上八點開始扮仙，一次需三、四十分鐘，演出《三仙》；而到外地贊助演出時，通常會演出《醉仙》，約花一個鐘頭。本庄每年會演兩次戲，市場普度時演一次，三月二十九日迎彰化「老五媽」時，會再演出一次。

本庄參加南瑤宮「老五媽會」的會員有六十多人，每次「過爐」時，大家都會宴客。除「迎媽祖」外，清明節、「六將爺生」（六月十二日），共樂社陣頭都會出陣。至於私人的「好歹事」，除非與請主有交情，或願意互相幫忙之外，並不因應外地的邀請。至於別庄「刈香」的邀請，本館也會出陣，像永靖、十二張犁、茄苳腳等地，都曾來邀請過。

受訪人楊彰成從小即向父親楊民學藝，自小學畢業學到二十二歲入伍為止。楊氏入伍當年，因父親過世，曲館逐解散。楊彰成十七歲時，曾上棚演歌仔戲，當時沒有腳本可看，班主上棚之前，先交代今天要演出的情節，再由演員自行發揮。楊氏當時扮演丑角，二位兄長（楊忠發、楊忠展）都演出旦角，曾演過《破五關》等戲碼。另外，林樹木的歌仔戲演得很好，極獲好評。當時通常下午演子弟戲，晚上則演歌仔戲。

本館的「傢俬」原本寄放在廟裡，但最近已遺失。以前過溝仔的「公廟」是一座奉祀「王爺公」的小廟，約十幾坪；供奉「六將爺公」和觀音佛祖的彩鳳庵，原本也是一座小廟，在四年前才將兩廟合成一廟，改建為彩鳳庵北辰宮，現在頂樓

奉祀玉皇上帝、觀音佛祖，二樓奉祀五府千歲、財神爺和土地公，底層則供奉「六將爺公」。新廟落成時，又重組大鼓陣，名爲「彩鳳庵北辰宮大鼓陣」，先找教過快官、番社口和梨園的牛稠仔「錦和先」來教，後來和美新庄仔的劉金火遷居附近，就改由劉氏指導。劉氏曾教過臺中的曲館，但無法完成扮仙，後來請楊彰成打通鼓之後，才有辦法演出。因爲大鼓陣主要是打鼓，遂找楊彰成打通鼓指揮，並兼任副團長。大鼓陣當初是本庄的李天發發起，但李氏既不懂曲館，又因車禍，導致精神、體力不佳，但名義上還是團長。另外，本館扮仙是扮《三仙》或《醉仙》，端視楊氏的指揮，彰化市內能用大鼓扮仙的，只有這一團而已。本館現有成員二、三十人，出陣所收的酬勞作爲「公金」，用來買「傢俬」、製作神襖。

　　另外，當初共樂社演戲的戲服、道具，是到北門口的老天興樂器行租借的。以前，楊民也曾自己糊製一個獅頭，集合十多位十餘歲的小孩在自家大埕訓練，但並未請武師來教拳，只由楊氏教導舞獅而已。獅陣遇到慶典時，也會出來表演，但並不算正式的武館或陣頭。

—— 1992年8月4日訪問楊彰成先生（57歲，館員），周益民採訪記錄。

過溝仔彩鳳庵大鼓陣

〈訪問劉金火先生部分〉

　　過溝仔曾有共樂社歌仔戲團，「先生」是楊民，可訪問楊彰成（楊民之子），會比較清楚共樂社發展的情形。

　　彩鳳庵現在只有大鼓陣，大約於一九八一年創立，受訪者

劉金火原居和美新庄仔，約一九六八年遷入本庄。劉氏十三歲左右，曾在和美鎮新庄仔慶樂軒學過曲藝，「先生」是姚菊花（新庄仔人），學員約七、八十人，後來又請唱念較新派的集樂軒施萬生來教曲。

大鼓陣的扮仙是從北管改良的，彩鳳庵大鼓陣是因為「大家樂」才興起，現在每天約有十人在學，並在庄中「神明生」、「刈香」出陣，大多不收酬勞，若收取則作為「公金」，每次出陣約有四十人左右，其他場合則不隨便出陣。劉氏也會指點學員，除此之外，還曾教過霧峰擇樂軒。

〈訪問施銘宮先生部分〉

彩鳳庵大鼓團的性質與北管相差不大，在一九六五1965年由李天發創立並擔任團長，楊彰成則為副團長。

六將爺廟於一九八四年八月重建，一九八八年四月「入火」。「先生」是因興趣而來授藝，以前的「先生」是香山里的鄭江仕，現在則是劉金火。練習地點在庄廟附近，每月初一、十五會扮仙、打牌子，也有弦樂器，但大多以大鼓為主。

本館若逢喜事，會應邀出陣，成員有六、七十人左右，大部分是本地人，但也有外地人。團員若遇到新居落成或「刈香」等，都會義務出陣，若收取酬勞則歸入「公金」。成員當中，最年輕的約三十多歲，大多則是五十歲左右。大鼓陣甫成立時，經費、用具都是眾人捐獻的。每年清明節，本館都會配合六將尊神遶境而出陣。六月十二日六將尊神聖誕時，則由居民祭拜而不出陣。

當初會想發起大鼓陣，是因六將尊神出巡時不熱鬧，為增加氣氛，才組成大鼓陣。六將爺廟又稱彩鳳庵，一樓供奉六將尊神，二樓北辰宮，供奉五府千歲。本廟大鼓陣與三村里、

香山里都有來往，「刈香」也會互相幫忙，也不曾參加「拚館」。此外，本館沒有供奉祖師，與「彰化媽」也沒有關連，正月二十二日是六將尊神「刈香」的日期。至於六將爺廟的年度盛事，分別為四月二十六日五府千歲「入火」紀念日、冬至「謝平安」及六月十二日「六將爺公」的誕辰，大鼓陣都會出陣。

—— 1991年1月23日訪問施銘宮先生（廟祝），林玉娟採訪記錄。1992年1月30日訪問劉金火先生（大鼓陣先生），江寶月、林淑芬採訪，林淑芬整理記錄。

下廍仔昇樂軒（北管）

下廍仔參加南瑤宮的「老大媽會」、「老二媽會」、「聖三媽會」（與過溝仔同一角頭）和「老六媽會」。昇樂軒成立至今，約有八十多年，最初由李火（若健在，約上百歲）發起，並負擔大部分的經費，李氏是文化協會的成員，戰後也曾任彰化市議員、國民黨省黨部委員，與南瑤宮「聖三媽會」總理余德裕之父同輩。本館最初成員約二十人，因為成員年紀大，不方便學其他曲藝，故只學大鼓，出大鼓陣。

日治時期，曲館剛成立時，是由彰化水奄仔口的「森林先」（日治時期已過世）來教曲，後來停演約二十年，直到1984年，才重新學曲，並請和美成樂軒的陳敏川（現年六十餘歲）來指導，每月「館禮」八仟元，每週二、四、六晚間八點到十點半練習曲藝，已在此教了四年。至於每星期一、三、五，陳氏則在和美鎮新庄里慶樂軒進行指導。

本館現任館主江海永（六十五歲）是受訪者江石勇的叔父。一月二十二日晚上，適逢樂友陳秋林家中「拜天公」酬

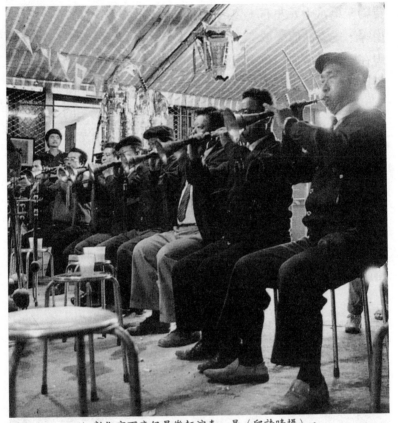

▲ 彰化市下廊仔昇樂軒演奏一景（邱詩晴攝）。

神，聘請昇樂軒扮仙、排場，採訪者也前往觀賞、採訪，得知
下廊仔昇樂軒的「先生」多出自賴木松（現年七十四歲）門
下，陳敏川也曾是賴氏的學生。本館現有助教八人，來自新庄
仔慶樂軒的有三、四人，阿夷榮樂軒二人，臺中五張犁地區三
人。一九八七年重新開館的第一年，便花費二十多萬元，目前
的樂友有二十四人，總務由陳秋林擔任，經費則由成員分攤，
出資較多的為陳秋林、江石勇、江海永及王子民等人，每月花

費約一萬八千元左右，包括修理樂器、買樂器、「館禮」及雜用等，一支館旗需要二十多萬元，因手工刺繡，故價格昂貴。現在樂器大多向彰化火車站附近的「老天興樂器行」承購。本館現在的曲譜，大多是謝錦聰、謝木兩位「先生」傳下來的。

　　本館以前的練習場所，多在亭子、廟埕或民宅內，但地點並不固定，現在則在江石勇經營的今綸公司地下室練習，樂器也擺在裡面。本館的祖師是西秦王爺，每天例行練習前，要上香並焚燒金紙，平常「先生」會教樂器、唱曲以及「腳步」，如果要上台演戲，至少要練二個月以上才行。

　　本館若遇到庄人「刈香」、「好歹事」，都會義務出陣，多半是由請主提供飲食，有時也會收酬金。出陣時，若地方太遠或天數較多，就會在當地過夜；以前演戲時，曾到過臺中、

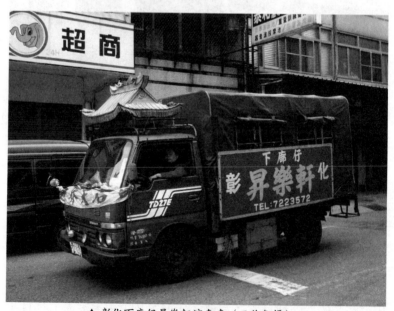

▲ 彰化下廍仔昇樂軒演奏車（王俊凱攝）。

彰化公園表演。在本庄祭祀慶典、「刈香」、「媽祖生」及「老二媽」四月十五日「過爐」時，本館都會出陣，通常在一月到八月的活動較多，出陣的次數也較多。明年「老二媽」的聖誕，是由江氏的二哥江錦川負責，參加的「爐腳」約三十戶；「老六媽」的聖誕則是江氏及其長兄江錦池負責，參加者約有六十多戶。

本館以前曾到臺中公園參加「拚館」，較勁的方式是比看戲、聽曲的人數多寡，或是哪一方學的曲目及戲齣較多，若唱過就不能再重複，直到某一方先唱完或無法再唱新曲，就落敗了。但是，現在已經很久不再「拚館」，因為學曲的人比起以前，已經少了很多，光是要出場、出陣的人手，都已不夠，更不可能「拚館」。現在不論軒、園，曲館若欠缺人手，都會互相幫忙。

現在昇樂軒裡的成員中，江錦川扮演小生、小旦；江石勇扮演老生（如太白金星），老生的聲音通常較沙啞、蒼涼，帶有一點歷盡滄桑的意味；林文六扮演大花，大花唱的聲音要大聲且雄渾。至於昇樂軒在日治時期的成員則有江助（現年八十多歲）扮演老生，林竹金唱小旦，鄭夏苗為正旦，鄭氏與和美成樂軒的陳麗川、陳玉川三人為師兄弟，都是賴木松的學生。

陳耀成（陳秋林之子，1972年生）從五、六歲開始學曲，現已學了四年，是昇樂軒年輕的成員，學班鼓，也曾學大、小鑼。一月二十二日夜，適逢陳家入厝，本館負責排場、扮仙，並由陳氏擔任頭手，根據當晚掛出來的「彰化下廊里昇樂軒票房」，上書教師陳敏川，助教吳振卿、蔡榮洲、陳泉、陳麗川、鄭夏苗、陳玉川、蔣界、杜再榮，館主江海永，總務陳秋林，樂友計有江助等二十四人。

此外，日治時期下廊仔剛成立曲館時，也有武館，有些人

以前學過十八羅漢拳,當時是李坤來所教,只教一、二個月就停止,昔日的下廍里里長謝木(已逝世)、其子謝錦聰及現任館主江海永都學過。

——1991年1月23日訪問江石勇先生(48歲,館主侄子,本館贊助人之一,經營今綸製衣有限公司),劉安茹採訪記錄。

茄苳腳錦梨園(北管)

茄苳腳(包括茄苳腳與菜公寮)參加南瑤宮的「老五媽會」,有二百多份。每年八月十四日茄苳公聖誕時,會去請「彰化媽」來「遶庄」。每年三月二十九日「老五媽會」在南瑤宮「吃會」時,茄苳腳都會供奉一份「全豬全羊」。茄苳腳庄人很團結,以前居民大多姓林,屬泰和派出所轄區,轄區內的古夷里(苦苓腳)沒有曲館,阿夷庄有榮樂軒,寶廍沒有曲館,但寶廍里三塊厝有一「園」系統的曲館。

本庄的錦梨園可能在清領時期就已成立,最早的館址是一幢「竹管厝」,建在私人土地上,並供奉祖師西秦王爺。

受訪者羅喬松表示,自己記憶所及是日治時期的大正年間,由吳鎮招募庄民,當時全庄一半的人(約六、七十人)一起學曲。羅氏則在昭和年間(時年十八歲)開始學曲,同時的學員有溫陸文(「五斗」,現年七十一歲,丑角)、黃金欉(八十多歲,老生、老旦、老花旦)、「羅漢」(八十餘歲)、吳榮華(七十餘歲,正老生)、高東(七十二歲,小生、小旦,為本館台柱)、王武東(大花)、吳結磚(公末)、葉秋(七十歲,公末)、林錫佳(二花)、林錦湯

（五十餘歲，最年輕，小旦），以及林乞食（老花旦，已逝世）等人。最初是由和美鎮的「師公圳」來教曲，但教的時間並不長，後來再請軍功寮的王來生教曲，隨後請又林金蘭（人稱「金蘭旦」，娶原住民爲妻，後來定居本庄）來教前場的唱曲。

　　起初，由學員出資請「先生」，到了羅喬松這一輩，庄中就設置「公金」支付「先生禮」。吳鎮和其子吳棟學後場，吳榮華則兼擅前、後場。當時，謝春元擔任壯丁團團長，是庄中的富人，比吳鎮小幾歲，招募了許多學員，林榮周亦招募有功。在本館的發展過程中，吳鎮、謝春元、林榮周三人貢獻頗多。

　　昭和時期，羅喬松等人學了一年多，就能上台演出子弟戲，當時在庄中的公地學曲，每晚練習兩個多小時。但是曲館館址已經倒塌，每逢下雨就會漏水，因而打算改建爲活動中心。

　　在羅氏學戲時，錦梨園買了戲服，另由林姓人士出資購買「風篷」，外庄曲館會來此租戲服，租金則用來償還出資者。這套戲服是前往中國訂製的，繡金蔥線，龍是立體的。目前仍保留以前的戲服，打算在社區活動中心落成之後，連同樂器一起展示。

　　本館共學了十幾齣戲，包括《鬧西河》、《麒麟山》、《扈家庄》、《天緣配》、《高逢山》、《鐵弓緣》、《一龍關》、《寶蓮燈》、《臨潼關》、《造鳳河》、《金龜記》、《長阪坡》、《打金枝》等，大部分是武戲。以前一齣戲從下午二點開始演出，傍晚吃飯稍作休息，一直演到午夜十二點。本館在戰後共演出十次以上，當時在庄中的講習所演出「公戲」（八月十四日茄苳公誕辰），年輕一輩的人，有二、三十

人曾演過戲。戰後每逢十月廿五日，本館都會一連演出五、六日；一九六四年彰化南瑤宮建醮時，本館也有前往演出；臺化彰化廠落成時，也曾前去表演，並獲得錦旗。在此之後，本館即未再演戲，也沒有人肯學了。以前每逢六月二十四日，會慶祝祖師西秦王爺的聖誕，學員要扮仙、祭祀，但現在已不再奉祀西秦王爺了。

現在庄中只有由里長管理的茄苳腳錦梨園神龍陣，但只學了二、三年，參加者近百人，年齡層自十餘歲到五十餘歲，是請彰化番社的武師來教，每年庄中八月十四日的「神明生」，都是由龍陣出馬慶賀，曲館也隨之出陣，但只有十餘人扮《醉八仙》而已。

日治時期，彰化「拚館」風氣極盛，羅氏這一輩的成員曾參加過，每次彰化梨春園與集樂軒「拚館」，都是「園助園，軒助軒」，戰後每年農曆九月初九及國曆十月廿五日，曲館常在彰化廣場「拚館」。錦梨園與大竹圍植梨園較有「交陪」，會互相支援人手，前往協助梨春園。本館也曾到沙鹿陳厝庄支援，這是因為「烏記」在陳厝庄教曲，而林蘭和「烏記」熟識，當時臺中、烏日、沙鹿、大甲一帶的曲館都前往幫忙。無論是當時或戰後，本館表演都沒有收取酬勞。若庄人有「好歹事」，本館都會義務幫忙。本館的成員都是男性，同庄互稱「曲腳」，不同庄者則互稱「樂友」。

——1991年1月22日訪問羅喬松先生（72歲，館員），林美容採訪記錄。

茄苳腳神龍陣

　　茄苳腳神龍陣當初是由林金松提議成立，大家為了庄人團結一致，以陣頭增強向心力，遂在1981年到彰化番社請人製作龍頭。負責糊龍頭的「水龍師」會教舞龍，庄人遂請「水龍師」來授藝。「水龍師」每晚騎機車來指導，練習場所則在廟埕，發起人林金松會準備點心（如湯麵、炒麵等）慰勞成員。教了一、兩個月便已學成，接著就由舊的成員從事教學，但神龍陣從來不曾到番社出陣。

　　本館現有成員六十餘人，其中包括二十多位國小學生，先學後場，長大之後再學舞龍。成人則分成兩班，每班十五人，班長分別是吳文良（茄南里里長）、吳秋仁（茄苳里里長），當初即是這兩人倡議將龍陣歸屬庄廟所有，龍陣由他們帶頭並拿龍珠。表演時，則以口哨發號司令。本館目前的主要連絡人是朱水木（綽號「阿草」），朱氏相當熱心，不僅加入龍陣，其四位兒子及五、六位孫子也是成員。

　　雖然龍陣才成立十幾年，但已經更換了三隻龍。第一隻是番社「水龍師」做的龍頭，材料是以籐和木柄支架起來；第二隻是到嘉義糊製的；第三隻則又到番社訂做，也是目前正在使用的，材料由鋁管接成，輕便堅固，柄也換成白金鐵管，一節龍身約七、八台斤，龍頭約二、三十台斤。舞龍時，只要三個人替換。舊龍布已經丟棄，龍頭、龍骨則放在庄廟後面的倉庫，製作三隻龍的經費，都是以廟裡的基金支付。

　　庄廟的主神是茄苳王爺，唯有本庄的茄苳公被封為「王公」，聖誕是八月十四日，那一天廟裡會舉行慶典，龍陣也要出陣「迎媽祖」回來「遶庄」，但並沒有安五營或釘竹符。本庄參加彰化南瑤宮的「老五媽會」，會員有一百六十份（不包

含屬茄苳里一部分的茉公寮）。若廟裡要「刈香」，龍陣也會隨行，曾到過鹿港、高雄三鳳宮、屏東里港等地，附近的村庄（如竹圍、西勢）若有慶典，也會來邀請。本館的成員大多認爲，龍要常離開本地才會活躍，因而經常出陣。由於出陣需要眾多人手，故多選在例假日和星期天出陣，出陣時，通常只有三十人。請主必須負擔大卡車的租金和團員的膳宿費。本館也製作制服，放在廟中，並在出陣時穿著。出陣前，要先祭拜庄廟的神祇，庄廟則發給護身符，保護出陣的成員。

本館龍陣的戲碼包括「跳節」（龍身放低，龍頭從上面跳過）、「串門」（龍身舉高，龍頭、龍尾一起穿過迴轉），此外，因龍身、龍頭裝有電燈，龍鼻孔會吐煙，相當精彩。本館的成員雖都是男性，但並未禁止女性參加，只是女性大多表示對這種粗活不感興趣。

—— 1992年8月5日訪問吳能安先生（55歲，成員），吳能全先生（53歲，成員），周益民採訪記錄。

阿夷庄榮樂軒（北管）

阿夷庄分屬兩個媽祖會，「老大媽會」會員占多數，大約幾百份；「老二媽會」則有五十五份，會員由董事招募，每年演一次戲。阿夷庄除了曲館榮樂軒之外，也設置了武館，武館、曲館的學員都約有十餘人，陳鏡銘兼學兩者。

榮樂軒於昭和七年（1932）由陳鏡銘創設，當初是由庄人集資，請師承集樂軒「網先」的吳石榮（四、五十年前已逝世）來教曲。在吳氏之後，就不再請「北管先生」來教曲，而是由老一輩的成員指導新進者，主要是由王仔欽負責。戰後，

再請住在彰化市的江金鳳（享年約七十歲，若健在，已八十餘歲）來教「腳步」，教了一、二年，才登台演出子弟戲，每次演戲約需二十餘人。根據榮樂軒的「先輩圖」，來教曲的「先生」尚有陳闊嘴、鄭井、鄭來紅、王錦昆、游金淮等人。

榮樂軒以前的戲服是在彰化租的，由後場的劉同（受訪者劉連炎之堂兄，若健在，約九十多歲，已逝世十餘年）負責。當時曾設置總理，練習的時間大多為每天晚上。本館與和美鎮茂盛厝新義軒及新樂軒都有「交陪」，館址則一直設在庄廟福成宮二樓的右廂，內設西秦王爺神位，壁上懸掛「先輩圖」及新生樂友名單，從未遷移。

本館當時學成的成員包括江林（現年五、六十歲，後場）、許嘉裕（已逝世）、方火城（七十八歲）、鄭榮洲（五十六歲，小旦）、游江南（五十多歲，小生）、林清木

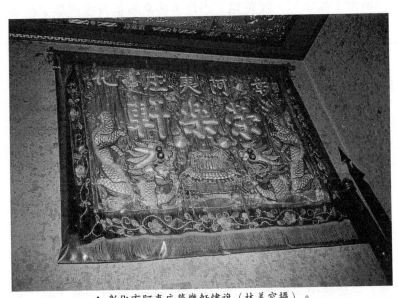

▲ 彰化市阿夷庄榮樂軒繡旗（林美容攝）。

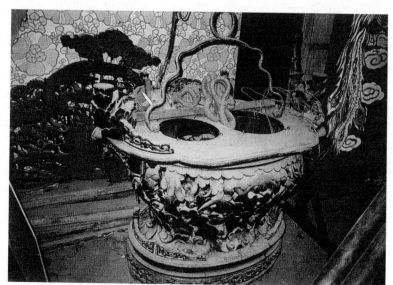

▲彰化市阿夷庄榮樂軒清朝時期的鼓架（林美容攝）。

（五十三歲左右，老生）、「文發」（老生、「腳步」極佳，已逝世十餘年）、陳鏡銘（小旦，後來多負責處理榮樂軒事務）等人。本館演出過的戲目包括《五台山》、《萬花樓》、《打金枝》、《長春》等，但不曾參加過「拚館」。

　　本館館址入口處有一牌匾，館內則置放一古式鼓架、子弟燈、彩牌、樂器、繡旗等。每逢六月二十四日會祭祀祖師（西秦王爺），另準備一塊肉祭拜「將軍爺」，「將軍爺」即是狗，但在曲館內不得直稱狗，而要改稱「幼毛仔」，除此之外，沒有其他禁忌。

　　若為庄中事務，本館都會義務幫忙，只拿請主準備的錦旗等。「老二媽會」在「過爐」時，本館也會出陣，也曾到北港「刈香」，並到新港、雲林等地演出。本館第一次登台在庄中，當時二戰尚未結束，適逢六月十八日池王聖誕、迎請「大媽」，故演出子弟戲。第二次才到媽祖廟演出，是「老二媽

▲ 彰化市阿夷庄榮樂軒先輩圖
（林美容攝）。

「會」作會的時候，共有二十多人演出。第三次是「老二媽」到北港「刈香」回程時，本館在員林、莿桐、西螺、北港等地演出。本館最後一次登台演出，則是一九五一年「老二媽會」的宴會，演出地點在南瑤宮附近。

　　本館現在只有五、六人的大鼓陣，也很少出陣，大多是外庄人來邀請，酬勞都歸出陣成員所有，但有時則是義務幫助。現在庄中只有八月十七日「請媽祖」時，本館才會出陣。另外，十二月初一會「作觀音媽戲」，起因是昔日附近有一條溪，茄苳里的蔡公寮和本庄都派了十餘人去撈魚，最後撈到一個香爐和觀音神像，香爐由蔡公寮拿走，觀音神像則留在本庄。

—— 1991年1月25日訪問劉連炎先生（79歲，子弟），林玉娟
　　採訪記錄。1992年9月4日電話訪問，聞其家人說劉連炎已

過世，享壽八十歲。

阿夷庄勤習堂（獅陣）

勤習堂的創立年份不詳，全彰化市只有本庄有勤習堂。起初是由埔心鄉瓦窯厝的「做佛仔師」來庄中教導，「做佛仔師」師承中國武師，再傳給其子張金美、張金水、張紹書及王洪英等人，受訪者楊得崇則是向王洪英、張金美、張金水、張進桔等人學武。原居彰化中街仔的許朝雄，在一九五四至五五年時，也曾來庄中教鶴拳（屬「暗館」），許氏遷居臺北後，本館才改練獅陣。許氏來庄中教拳時，住在泰和派出所附近，當時約有七、八名庄人學習。游阿灶（若健在，約百餘歲）在清領末年即已學成，在許氏之前，曾到庄裡教鶴拳。另外，臺中第二市場有洪基、洪清兩兄弟，洪清曾到阿夷庄教導永春鶴拳。

勤習堂學過很多種拳，有太祖拳、少林拳、鶴拳、羅漢拳，主要的是少林拳和太祖拳。受訪者楊得崇是在一九七三至七四年左右，繼王洪英之後接任館主。楊氏會四十五套拳左右，先是學鶴拳（軟拳），也曾學永春鶴，三年只學二套拳，後來就放棄了。楊氏也曾學猴拳，但勤習堂只有楊氏一人學過此拳。另外，楊氏曾向張紹書、張金水、許朝雄等人學習接骨，也學過草藥，但草藥和中藥不同，中藥是治療身體病痛之用，草藥則為跌打損傷的外敷之用。

本館的祖師為土地公、趙匡胤、觀音、達摩、張祖師等五位，張祖師傳授了符法、藥學、武學等技藝，楊氏家中設有祖師神位，成員每逢初二、十六則會到庄廟拜祖師，阿夷庄的庄廟福成宮樓上兩廂，分別為榮樂軒及勤習堂的館址，館內設有

祖師牌位，並有一放置「傢俬」的木架。

日治時期，本館在羅凌梅家練習，練了四、五年，張金美、「做佛仔師」都曾在羅家教武，戰後則移至廟前練了十幾年。勤習堂以前是「暗館」，到了一九六○年代晚期，因經濟狀況好轉，才正式設館授武。所謂「暗館」，是欠缺「傢俬」、獅頭、陣頭、兵器的武館。現在的勤習堂約有十餘人可出陣，另有還在練習的國小學生約二、三人，國中學生約三、四人，其餘大多為二、三十歲，本館的獅頭是「籤仔獅」，也有「獅鬼仔」，在一九七○年代才出獅陣。臺灣中部的獅陣，兼有拳套、兵器、舞獅、梅花陣及八卦陣；南部的獅陣則大多只用兵器。獅頭的種類，則可分為「雞籠仔獅」、兩廣獅、「籤仔獅」，振興社用「雞籠仔獅」，屬開嘴獅；兩廣獅的嘴會動，可以開合；「籤仔獅」的面部較平，已很少人會糊。

本館目前都在八月十七日出陣，以前也曾於四月、六月出陣。昔日出陣所收的酬勞只是象徵性質，但現在收取的紅包，最高曾收到十餘萬元的酬金。以前庄人若有喜慶，本館會義務出陣，四、五年前開始收取酬勞，有時一個月會出陣四、五次。另外，武師或館主逝世時，學員須義務送殯，舞獅時採「奉送」字形的步伐，獅子會表演得楚楚可憐。在南部新營的習俗，喪家要糊一個新獅頭給武師，舊的獅頭在墓前祭拜後燒掉；本庄則用紙錢將獅頭上的八卦封起來，祭拜之後，將金紙撕下焚燒即可。

本館的兵器有齊眉棍、五尺（或六尺棍）、雙刀、雙戟、鐵尺、籐牌、木耙、單刀、單鉤、雙鉤、七尺、丈二等，以前還有石鎖和石臼，但已被偷走。日治後期，政府一度禁止習武。戰後，由於二二八事件爆發，也禁止武館活動。庄人曾參加二二八事件，參加者多在手臂綁黑布或紅布識別，大多是曾

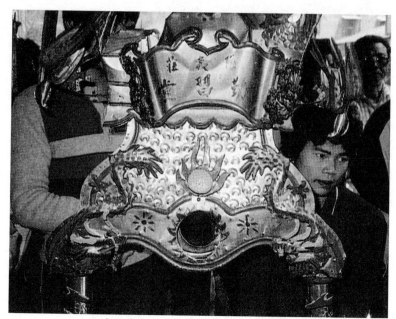

▲ 彰化市阿夷庄勤習堂鼓架（林美容攝）。

練過武功的人。

　　楊氏以前有拜師帖，但在八七水災時已遺失了。楊氏還看過用竹簡書寫的藥簿。「做佛仔師」曾流傳一些藥簿、拳譜及一張廖添丁的照片，據說廖添丁是向王七七學武的。本館現在約有五至七人偶爾來學武，但已不教導療傷法。楊氏有一本《永春鄭元章傳授血路》與《血穴法施藥處方》，是其陳姓好友於一九六八年抄寫的。楊氏雖沒有中醫師執照，但晚上爲人療傷，用草藥和中藥混合燒，讓熱氣薰透身體。此外，楊氏也能用草藥治牙痛、扭傷、內外痔。至於學員方面，因爲以前女子纏足，不便行走，所以本館不教導女子。

　　楊氏表示，本館曾以獅陣與寶廍振興社、芬園鄉大竹圍及永靖的同義堂「拼館」。在振興社的傳承方面，蔡仔根（日

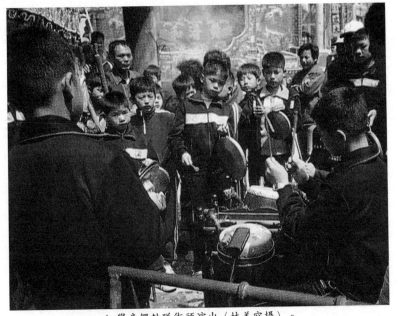

▲ 學童鑼鼓隊街頭演出（林美容攝）。

治時人）在南街、牛稠仔、苦苓腳傳授振興社，唐鋼鋒（唐鎮村之父）傳南門口、寶廍、勝腈、王田、柴坑仔、大竹圍振興社，陳炎順傳授無底廟振興社，「阿彩師」（現年八、九十歲，現居王火模痔瘡科對面）傳番社、坑仔內振興社。此外，三十年前，大肚寮的陳春盛開設「暗館」，教導軟拳；沙鹿勤習堂的紀金選則教硬拳，陳氏門下的學員落居下風，這是沿海地區的情形。紀氏原是義英堂門下，後來師承「做佛仔師」，故改名勤習堂。此外，大安鄉的陳安腦也設有勤習堂，北港的「老塗師」到沙烏地阿拉伯設館，規模如同學校一般。

—— 1991年1月22日訪問楊得崇先生（54歲，館主），林美容採訪，陳明建整理記錄。

三塊厝梨芳園（北管）

受訪者王欽原是阿夷庄人，二十四歲遷入本庄，當時梨芳園已不存在。僅知梨芳園原在庄廟泰和宮，本庄人陳萬力曾在梨芳園任教，後遷居彰化市內，已經過世。

本庄參加南瑤宮「老大媽會」，每年八月十三日會到南瑤宮「請媽祖」，但已無陣頭可用。本庄曲館梨芳園成立晚於阿夷庄榮樂軒，以前曾經「拚館」過，王欽當時尚屬幼年。

—— 1992年1月29日訪問王欽先生（74歲，阿夷庄榮樂軒師傅），林美容採訪記錄。

寶廍鳳春園（北管）

寶廍曲館最初是「軒」的系統，日治時期，在黃金連擔任保正時，請田庄山頂（東海大學附近）的「南先」來教了二館，「先生禮」都由黃氏支出，「南先」任教時，就住在黃家，當時的學員有二十幾人，日治時期就可以上棚演戲。後來，又請鄰庄三塊厝梨芳園「黑旗仔」來執教，才改名鳳春園，「黑旗仔」一共教了二館。

受訪者李松林十七、八歲的時候開始學曲，二十六歲到海外當軍伕，其弟李吉川接續學曲館。現在只剩下五、六人會演奏牌子及扮仙（如《三仙》、《醉仙》）。因為會歕吹的人都已去世了，故本館已有二十年未曾出陣。

此外，本館曾經請鹿寮山頂的「先生」來教歌仔，但只維持一、二年。以前的練習場所在廟裡，故「傢俬」至今還放在庄廟中。本館昔日很少到庄外表演，只到過鹿港的草埔。全

盛時期，村庄出陣會有雙陣（歌仔、獅陣）。本庄參加南瑤宮「老大媽會」，每年庄廟主神觀音菩薩聖誕九月十九日，會到彰化請「老大媽」並演戲，現在「請媽祖」都使用獅陣，有時則會請外庄的陣頭。

—— 1991年2月23日電話訪問李松林先生（76歲，成員），林美容採訪記錄。

寶廓振興社（獅陣）

寶廓里約一百八十戶，三塊厝約七十幾戶。

受訪者許傳治（1934年生，現年五十八歲）在十二、三歲時加入振興社，跟隨武師蔡根（十餘年前逝世，若健在，約九十五歲）學了二、三年。在日治時期，由於治安不好，大家又有學武的興趣，就違反政府的禁令，學習武藝。彰化籍的蔡根從許氏的上一輩就開始教武，當時是以稻穀作為「先生禮」。在彰化經營酒家的蔡氏，當年同時教了十幾館，包括烏日的頂勝腒、下勝腒、彰化的苦苓腳、牛稠仔、和美的草埔、地仔潭、柑仔井、佳寶潭、湖仔內及花壇的口庄。本館要到外地出陣的前一晚，蔡氏會住在庄中，避免當天遲到。許氏上一輩的學員中，只有李志（現年約八十餘歲，為許氏鄰居）還健在。

許氏表示，蔡氏文武雙全，不只會接骨，也在寶廓集樂軒扮演老生、拉弦，也曾上棚演戲。至於本庄的曲館，則是由莿桐山上的人來授藝。蔡氏出殯時，教過的徒弟都出獅陣送殯，並在埋葬後用獅頭探墓，因獅頭在平時用來拜神，送殯後不能再使用，須將獅頭燒掉，現在則有人在獅頭黏貼白布，應

用在喪事的場合，本館在送殯時，則只出鑼鼓陣。不過，本館總理蔡金連指出，在蔡根過世時，本館用獅頭為其送殯。一般而言，獅陣只能為師父送殯，但獅頭並非如許氏所言在墳地焚燒，而是使獅頭見天後，全身反轉捲起收回，並在獅頭戴孝，直到師父的孫輩除服之後，獅頭才重新啟用。

本館最興盛時，成員約有五、六十人，在蔡氏教的武館中，僅本館不需借調人手即可出陣，名氣很大。本館成員現約三、四十人，出大型獅陣時，約需五十餘人，通常會到和美借調人手，許氏本人也曾到佳寶潭、草埔仔教了二館，福興鄉外中村、春水村及和美鎮田心仔，則由師弟前去授武。此外，本館以前有五、六名女性成員參加。

蔡根在寶廍一直教到逝世，每教一館四個月，在庄中的空地練習，武師會挑選庄中幾個較有成就者進行比試。現在出陣，若非庄中的事務，則要付酬勞給出陣的成員。以前振興社所學的是蝶仔拳，使用青面獅，並奉祀白鶴祖師，若誰家中有空位，即將祖師的香爐供奉於該處，本館的武器，現在都放在去年十二月剛落成的庄廟下層（老人會館）。

許氏現在擔任本館的連絡人及總幹事，但並不敢冒然答應出陣，多半只敢答應在星期天出陣，因為年輕人在工廠工作，難以號召，現在也少出陣。以前最興盛時，每星期在家不會超過二晚，其中以二、三月最繁忙。因為草埔仔較常出陣，故常來本庄借調人手。

本館受聘出陣的場合，包括迎神、入厝、「刈香」等。出陣時，請主會支付酬勞，以前都交給蔡氏，蔡氏逝世後，出陣收入就作為「公金」，因應器具修復之用。現在「公金」放在副總幹事處，以前使用須經總幹事簽名認可，現在這道手續已鬆懈，管理「公金」者常會受到批評。以去年在彰化市內遶境

為例，本館參加這項活動，市公所最後只補貼三千元，連喝飲料都不夠。本館每次出陣的經費至少需要三萬元，包括飲料、便當與支付成員的工錢。

　　每年九月十九日，本館會到南瑤宮「請媽祖」遶境，本庄有一百五十三戶是「老大媽會」的會員，只有二十多戶沒參加，會員資格是由父親傳給長子，其他兒子再另外參加，會員生兒子時，會贈送其他會員「新丁龜」。本庄有「老大媽」神像三尊，一尊供奉在廟裡，另兩尊則在會員家（會員家中的神像原本只有一尊，後因不敷輪流而加雕一尊）輪祀，每年擲筊，由爐主奉祀一年。本庄以前會在三月二十三、四日宴客，現在與九月「請媽祖」合併宴客。

　　許氏表示，彰化市的曲館數量比武館多，以前還有「軒園咬」的情形，牛埔仔曲館有一次到保安宮「刈香」，跟西勢仔梨芳園「拚館」。二、三年前，許氏跟隨和美的陣頭到麻豆，看到「軒園咬」，雙方占著電話討救兵，不到一、二小時，一、二十輛轎車就火速前來，一直到十二點神明「交香」時，「拚館」的雙方才不得不收場，當時爭鬥激烈，若有人願花錢放鞭炮，就可讓雙方同時收場、停止紛爭。

　　至於武館「拚館」的情形較少，蔡氏在開館時曾訓示，學武並不是要與人打架，而是為了鍛鍊身體、反擊惡霸，許氏的師兄去教武時，也是如此教導。有一次，清水紫雲巖落成，由蔡氏帶隊前往排場，當時約1951年左右，原欲與清水振興館較量，蔡氏吩咐眾人戴大甲草帽方便辨認，對方因畏懼而離開。

　　此外，蔡金連表示，蔡根第一代的學生有許囝仔、王朱、李朱記、李金、黃木生、黃火等十幾人。第二代的弟子約三、四十人，包括李桂森、許傳治、蔡金連、林英、許東榮、賴清河、賴清金、許水井、許豐慶、蔡團、林進興、陳玉樹等人，

除林江河之外，其餘成員都還健在。本庄與苦苓腳較有「交陪」，現在只剩社員一、二十人而已，若要出陣，常到地仔潭借調人手，並在九月十九日「觀音媽生」時，同時迎請「彰化媽」。

——1992年1月29日訪問許傳治先生（58歲，連絡人）、蔡金連先生（68歲，總理），江寶月採訪記錄。

苦苓腳振興社（獅陣）

受訪者蔡金連現任寶廍振興社總理，原是苦苓腳人，八歲開始參加苦苓腳振興社，十七歲時遷居寶廍，並在當地學武，後來又遷回本庄，至今約十多年，因此對寶廍與苦苓腳的歷史多所了解。

本館於昭和七年（1932）創立，當時由謝清枝、林金財二人發起，始初約有四十人，發起學武的原因，是爲了鍛練身體，進而使庄人團結，歹徒不敢入侵，維持治安之用。武師只有蔡根，第一代的師兄弟有陳文秀、陳萬來、謝清俊、蔡清豆、吳萬、黃聰海、吳勝蔡等人，蔡氏則是唯一學成的第二代弟子。大約一九七六年，第一代成員逝世後，年輕人不再熱中學武，本館遂不再出陣，現在若有事，都向寶廍借調人手。

振興社的歷史是由中國傳入西螺，再由一位「獨眼龍」從西螺傳到彰化，「獨眼龍」與「阿善師」是師兄弟，蔡根與「阿彩」都是「獨眼龍」的學生。蔡氏四處授武，曾教過十八館，其中六館是「暗館」，其「頭叫師仔」則是陳文秀。振興社未設置館主，一切事務都由武師負責。本館以前練習的地點在謝清俊家中，現在武器都放在奉祀三府王爺、福德正神、

「老大媽」及太子爺的庄廟泰興宮中。蔡氏曾協助過頂羘胭、下羘胭及寶廊的武館，逝世之後，再由蔡金連前往教學。本庄與同師承的其他武館較有「交陪」，如寶廊、柑仔井、下羘胭等，其中又以寶廊的交情最深。

本館奉祀白鶴祖師，開館時要祭拜，平常也要上香，所學拳路是蝶仔拳（硬拳）與鶴拳（軟拳）。蔡根也曾傳授膏藥，但蔡金連並不清楚。以前青頭獅和火焰獅不同，會互相「拚館」，「拚館」的對象都是不同的館號，輸贏的裁定，則看哪一方較多人圍觀，即表示排場較熱鬧，算是勝出。

本館以前只為喜慶事項出陣，包括入厝、「入火」等，且為義務性質，一般多在正月至三月較常出陣。本庄在十一月迎請「彰化媽」，日期以擲筊的方式決定。入厝會請獅陣演出，是因獅頭繪有八卦，在安神位前，先舞弄獅頭表示安位，至於獅頭的表演，一般只有迎親與入厝二種。

關於蔡根的事蹟，蔡金連只知來自南門市場附近，至於許傳治所言開設酒家一事，蔡氏認為與師父蔡根無關，而是其阿姨所經營，至於蔡根的收入，主要來自出陣時的酬金。

蔡氏未曾聽說本庄有曲館的設置，現在則有新的雲海龍陣，也有配合龍陣的小鑼鼓，但並非子弟戲或鑼鼓陣，這是由李金砂之子在一九八六年發起。李金砂曾任里長，另一位負責人則是現任里長黃文種。因昔日振興社已解散，組織龍陣能維持庄頭熱鬧的氣氛，約有六十餘人參加，所用的龍身約幾丈長。本庄龍陣與番社彰山宮的龍陣較有「交陪」，常向番社借調人手。有關雲海龍陣的詳細情形，則必須採訪李里長之子。

——1992年1月30日訪問蔡金連先生（68歲，寶廊振興社總理），江寶月採訪記錄。

渡船頭寶麗園（北管）

寶麗園有數百年歷史，雖然本庄以前又窮又小，但曲館曾有極盛的時期，在受訪者黃成（十餘歲開始學曲）二、三十歲時（大約三、四十年前）才「散館」，此後才成立大鼓陣。本館以前有很多「傢俬」，約可出三陣，可惜現在人手不夠。至於大鼓陣就沒聘請「先生」，是由學過曲館的人自行傳習。

寶麗園曾上棚演戲，「先生」是南門口肢體障礙的的「灶先」（黃龍灶），「先生」是梨春園出身，只教曲館，至於「腳步」是請臺中新豐園的「先生」來教歌仔。「先生」晚上來教曲，並在學員家中過夜，白天再返回；每館的「先生禮」大約一百元，由村人自由樂捐。夏天在廟埕練習，冬天則在學員家中演練。前場約需十多人，後場也差不多。當時扮演子弟戲的成員都是男性，而且身段非常漂亮，尤其是前場演員還請專人畫臉譜，有一位美麗的旦角菊妙火，相當纖細，比女人還美；另一位花旦王金財（現年約七十多歲）的腳步非常細；此外，還有一位扮老生的楊榮奇，有時也會客串扮演小生和其他角色，其子楊文欽則是彰化市的市民代表。黃氏表示，當時的學員共有數十人，但已凋零殆盡，極為可惜。

因為本庄比較窮，所以遇到慶典時，本館都不收費，即使請主給酬勞，也只收取象徵性的紅紙。只有外庄人來邀請參加「好歹事」時，才會收取酬金。本館在極盛期曾到許多地方表演，最後一次演出，是在三、四十年前，前往王厝埔，並和臺中的「園」系曲館「拚館」一天，贏得相當風光，還獲得幾面金牌。

本庄庄廟正月、三月活動較多，以前也曾請「彰化媽」來看戲，目前供奉在庄廟的神像，則是庄人二、三年前從中國

迎回的湄洲媽祖。有些庄人是南瑤宮媽祖會的「會腳」，現在「老二媽會」和「聖三媽會」的會員人數幾乎相等，各有三、四十份。

本館以前也奉祀西秦王爺，每年誕辰時，會扮仙慶賀，本館雖然已解散，但西秦王爺還供奉於庄廟中，由庄人燒香祭祀。

—— 1992年1月23日訪問黃成先生（74歲，館員），劉璧榛採訪記錄。

渡船頭武館

現在的三村里，是以前山寮仔、渡船頭、寮仔的合稱。渡船頭約七、八十戶，其中以「老二媽會」的會員較多，約四十幾戶。「聖三媽會」的會員也有近四十戶，每年三月二十三日會「迎媽祖」，並且在輪值時「請媽祖」。現任鄰長為張查某，因為年紀較長，或許知道武館的沿革。但過去的情形，幾乎已沒有人能詳細說明。

本文內容是在渡船頭庄廟附近，向一戶不肯透露姓名的人家進行採訪，在受訪者極度不願作答的情況下得來。係由三名年約四、五十歲的男子共同回答，答案皆由受訪者彼此求證所得，且其中一人幼年曾看過武館練習，因此應有某種程度的可信度。

渡船頭武館在日治時期即已存在，戰後初期雖還有十多名學員，但旋即「散館」，迄今約四十餘年。當時是由吳昆木擔任館主，吳氏在日治時期曾擔任保正，相當富有，遂出資請武師來教自家子弟，用以強身，曾參加的成員有吳氏的舅父

吳再添（二十多年前逝世，享年約六十餘歲，算是「頭叫師仔」）、蔡榮宗（尚健在，遷居大竹圍）、林斗文（第二把交椅）及羅枋（定居本里，現年八十餘歲）等人。

參加武館，本是爲了學武防身，但在本庄，則是富人才有經濟能力學武，在受訪者中，有人因沒錢學習，遂在一旁偷看。武館學習的地點在現今庄廟南正宮的旁邊，曾來本庄教武的武師，包括「照先」、「火炭」（教鶴拳）及蔡根三人，「照先」似乎是阿夷庄人，但只教了一、二館而已，不但沒有獅陣，也不曾出陣，受訪者不記得武館的館名，似乎根本未取館號。

—— 1992年1月31日訪問渡船頭庄眾三人，江寶月採訪記錄。

山寮仔金梨園

受訪者何水霖（從十餘歲開始學曲）是現任鄰長，並不清楚金梨園成立的時間，但本館至少有六十多年的歷史。起初約有十五名學員，除何氏之外，還有其妻舅「矮仔欉」（陳欉，後入贅牛埔仔）與林讓（現年九十五歲）、王草（現年七十歲）等人。

本館館址設於庄廟永興宮，「傢俬」都放在廟內，有專人保管，目前係由何氏的甥女婿負責。本館的經費係由庄民樂捐所得，若有短少的部分，就由永興宮支出。本館不設總理，而是由年長者處理事務，目前由何氏負責聯絡、籌募經費，永興宮若要演戲，也由何氏收取經費。本館昔日的「傢俬」都是由成員合資購買，不足時再向村人勸募。本館以前每天練習，現今多在農曆過年後的二、三個月，因節日較多，才有較密集的

練習。

　　每年三月二十六日，永興宮舉行慶典，本館會義務出陣。若別庄「刈香」，只要有人來邀請，也會去幫忙，足跡遍及花蓮、礁溪、臺北、南鯤鯓、玉里等地，並曾協助牛埔仔、番社口、山腳仔、渡船頭、大竹圍等地曲館出陣。至於庄人的「好歹事」，本館皆義務幫忙。若外庄人來邀請，則不計酬勞出陣，出陣所得的酬勞並不均分，而是作爲「公金」，由何氏保管，支付添補樂器與「尾牙」之用。本館的祖師是西秦王爺，供奉於永興宮，會在「尾牙」獻祭，並準備宴席酬謝成員，至於西秦王爺誕辰時，則僅扮仙而已。

　　何氏學曲時的「先生」是圳寮人楊重，在水利會任職，人稱「圳頭重仔」，練習地則是李萬枝的家中，這是因爲李家的大埕比較寬闊的緣故。楊氏是義務指導的，楊氏之前的「先生」則有收取「館禮」，但何氏並不清楚詳情。楊氏後來因職務調動而遷居，便不再教學，由本庄人「乞食仔」接手，「乞食仔」天賦聰穎，學成各種樂器，在楊氏離開後，「乞食仔」升格爲「先生」，同屬義務性質，可惜天妒英才，「乞食仔」享年三十多歲。後來，又請番社口的鄭江士前來教曲，鄭氏亦爲免費教學。鄭氏死後，本館便不再請「先生」，改採自行練習，目前最年輕的成員大約三十餘歲。

　　何氏表示，所謂北管是「八管」的諧音，有八種樂器，後來又加上大鑼，共九種樂器，因此出陣至少要九人，因本館成員向來只有十餘人，所以出陣只能扮仙、對曲，不曾上棚演戲。本館有二名嗩吶手，是附近地區的頂尖樂手，一位是何氏的甥女婿，另一位則是楊炎光，楊氏也是牛埔仔清風園的成員。

　　何氏表示，本館並未參加過「拚館」，但烏日鄉下勝朥

曾發生過「軒園咬」。可能即是牛埔仔林德海所述,當地清風園在善光寺(成功嶺附近)與楓樹腳景華軒「拚館」的事蹟。此外,三十多年前,大竹圍植梨園曾與香山和梨園「拚館」,當時彰化市分為東、西、南、北四區,大竹、香山、快官、三村、牛稠仔、田中央、牛埔仔等地均屬東區,區長會設在大竹圍,但區長是香山人,會館落成時,區長邀請香山和梨園來慶祝,引起大竹圍的民眾不滿,認為區長偏坦徇私,才導致「拚館」。

山寮仔參加南瑤宮「聖三媽會」,共四十四份,三月二十六日會請「聖三媽」來看戲,參加的會員要扛轎。何氏表示快官人很吝嗇,雖然平時也供奉媽祖,等到要收「丁錢」時,卻表示該庄參加寶藏寺的祭祀圈,不需出錢。

—— 1991年1月23日訪問何水霖先生(80歲,負責人),劉璧榛、林淑芬、王國田採訪,王國田整理記錄。

田中央福祿軒(北管)

本庄的庄廟為萬興宮,主祀三府王爺,已經有數百年歷史。據《萬興宮三百年沿革誌》記載,明治三十年(1897)孟春,聘請白沙坑樂師李長庚到本庄傳授子弟曲,並組成福祿軒;大正九年(1920)再聘請樂師林綢、吳石榮(「阿臭」)到本庄傳授子弟曲,組成福祿軒、集雲閣;大正十年(1921)萬興宮前往彰化南瑤宮「刈香」,福祿軒、集雲閣二館即隨行。

受訪者林德活(現年近九十歲)是集雲閣時期的團員,從十七、八歲開始學曲,曾向吳石榮學打班鼓,保存許多完整的

曲譜。與林氏同時的學員約有三、四十人,每天在廟埕練習,「先生」就住在廟中,教學頗爲認眞。當時每一館的「先生禮」一百元,學生各出約二、三元,其餘則由「頭人」支出。

後來,本館又請彰化集樂軒李子聯執教,但當時只學扮仙、打對曲,未學演戲。當時的總理是林大江(後來遷居彰化,可能已逝世)。萬興宮若有慶典,本館都會免費出陣慶賀,至於庄人若因「好歹事」來邀請,本館也會參與。林氏年輕時,本館曾應牛稠仔總理的邀請,在「老二媽」舉行「過爐」時前往助陣,而林氏本人則是「聖三媽會」的會員。

本館以前曾奉祀祖師西秦王爺,奉祀的方式是以一張紅紙書寫祖師的名號,成員練習時會先祭拜,但在曲館解散後,便撕掉焚化了。

集雲閣後來改名爲福祿軒,仍爲曲館組織,但不再演戲,在三、四十年前還曾經出陣,到過臺中、臺南等地表演,本館和彰化集樂軒有「交陪」。但曲館已經式微,沒有人願意學曲藝,現在「傢俬」都放在廟中的倉庫,已滿布灰塵,逐漸被人們遺忘。本館目前以「彰化市田中里萬興宮大鼓陣」名義,維持廟會活動。

—— 1991年1月2日訪林德活先生(90歲,成員),劉璧榛採訪記錄。

田中央永春社(獅陣)

本館是林青芳在戰後擔任里長時所發起的,成立武館一方面是爲了鍛練身體、防身,另一方面則爲了防禦盜賊在冬季侵擾民居。日治時期時,並沒有人學「暗館」,只有像龍井因庄

中有武師，才可能學「暗館」，否則庄中若有陌生人出入，日本警察就會詳細盤問，即使是庄人打赤膊在屋外行走也不行，根本無法任意學武。

本館起初是請快官的黃文吉來教武，大約只教了二館。受訪者陳友用（時年三十幾歲）是二十餘名師兄弟中較年長的，目前尚健在的則有陳友用、林貴、林清秀（年紀較小）、黃木樹、蔡火、蔡金山、吳錦樟、林萬世（遷居雲林縣莿桐鄉）、林友成（遷居屏東）、何燦榮、林炯輝等人，已逝世的則有吳水波、林坤火、林金海、林文溪、林萬傳、林茂發、林紹鵬、林青芳、林炳煌等人。由於黃氏是鄰庄人，與大家熟識，又是林友成的表姐夫，因而免費傳授武藝。成員晚上會在廟埕練習，「傢俬」也放在廟中，並由林友成的兄長林達負責燒茶、管理，武師晚上教完之後，就返回鄰庄，並未在庄中過夜。

本館原來只單純練拳而已，約在一九四六年，庄人為了第二年要迎二十四庄的「私媽祖」，遂開始練舞獅，當時住在竹林的「萬三」、舊社的吳已同，以及住海口的「順天」等三人，和武師是同門師兄弟，偶而會前來庄中指點。本館首次出陣，是一九四七年正月初五出陣迎二十四庄的「私媽祖」，同年六月十八日王爺聖誕，到南瑤宮迎請「大媽」、「三媽」來「遶庄」時，本館也曾出陣。後來不再迎請媽祖，戰後工業興起，成員忙於個人的事業，武館遂逐漸荒廢。

本館武師曾在社口開設國術館，其師承是中國籍的「鳳仙」，武師的長子也加入公會，在牛埔仔庄廟後方開設一間國術館。但本庄因為只學了幾個月，有成員在學舞獅時，甚至已經忘了拳術的基礎。至於本館當時學的拳是太祖拳（硬拳），馬步是一撩馬，會在練習之前，以香爐祭拜祖師。

陳氏表示，本館以前並沒有特別「交陪」哪些武館，也不

會和別人「拚館」。本館若出陣，只需一、二十人就已足夠，出陣時也沒有收取酬勞。至於本館的獅頭是「篏仔獅」，與舊社的獅陣相似，這是因獅頭是當地人糊製的。

本庄參加南瑤宮「老大媽會」的會員有六十份，參加「聖三媽會」的則有四十一份。現在庄廟慶典時，因為沒有迎請媽祖，所以也沒有聘請陣頭，只在年底「謝平安」時，才另外請人來演戲，有時則播放電影，較多人圍觀。

── 1991年8月26日訪問陳友用先生（78歲，成員），林淑芬
採訪記錄。

牛稠仔祥樂軒

受訪者張水成自一九五五年擔任里長迄今，甫上任時，祥樂軒已將近解散，因自己未參加祥樂軒，故不太清楚詳情，只知祥樂軒在日治時期即已存在，以前娛樂場所較少，故庄人組織曲館娛樂。本館在日治時期較興盛，戰後還有二、三次上棚演戲，直到戰後十餘年，因成員難以為繼，就解散了。當時的總理為張河（享壽八十餘歲，若健在，已百餘歲），對曲藝頗有興趣，但並不富裕。

本館館址是一間向人租賃的房子，裡面放置樂器，並供奉西秦王爺，成員原有二、三十人，但都已去世。「先生」是彰化人，但張氏已忘記其姓名。以前牛稠仔每次「迎媽祖」，祥樂軒都會義務出陣，庄人有「好歹事」，也會義務幫忙。當時學曲藝不必花錢，成員都是庄中的人，遍及長幼，但並沒有女性成員，至於「先生禮」則是募集而來。

——1992年1月29日訪問張水成先生（76歲，和調里里長），
　　林美容採訪記錄。

牛稠仔振興社（獅陣）

　　戰後初期，牛稠仔成立振興社，當初是由謝清根鼓勵庄人
學武，並請一位彰化籍的武師來教了幾個月，起初有四、五十
人學武，也有購置「傢俬」，後來學員逐漸減少。每年「迎媽
祖」的時候，本館都會出陣，祥樂軒解散之後，振興社仍繼續
出陣，直到十多年前才解散。

——1992年1月29日訪問張水成先生（76歲，和調里里長），
　　林美容採訪記錄。

山仔腳聚仙園

　　山仔腳參加彰化南瑤宮的「老二媽會」，會員約有
一百七、八十份。昔日在十一月「迎媽祖」並演出平安戲時，
會前往南瑤宮「請媽祖」來「逡庄」，目前庄中則有一千多戶
人家。本庄每年有四項慶典，分別為正月奉祀玄天上帝，七月
奉祀三官大帝，八月奉祀土地公，十一月則奉祀三太子。

　　受訪者賴清連（十二歲開始學曲），人稱「連伯」，師承
彰化梨春園的鄭清山，當時的學員約有三十名，皆是本庄人，
並在福山街（即福山老人會館現址）學曲，鄭氏共教了十五
年。一九四七年，再請蘇水源來教曲，那時的練習場所是福壽
街蔡滄根的雜貨店，一共教了三十三年，之後就沒有再請「先
生」了。

　　日治時期，因本庄昔日曾設置曲館，保正賴木榮與洪榮德二人覺得有恢復的必要，便重新發起、組織曲館。本館的祖師是西秦王爺，平日除燒香之外，在初二、十六都會扮仙，並用餅類、牲禮祭拜，直到二十年前，曲館才解散。在這段期間，本館成員足以上棚演戲。若要演戲，因為庄人務農，不會自己畫臉譜，遂聘請梨春園的「長腳程仔」（彰化人）來為男演員畫臉譜，女演員的臉譜則由另一人負責（受訪者已忘卻其姓名）。

　　本館總理起初由洪榮德擔任，其次則是洪河春（現年八十二歲），洪氏不會演戲，但對排場、對曲相當拿手。此外，尚健在的學員包括盧義淵（小旦）、黃春安（老生，現居東勢角）、陳四海（老生，兼擅前後場，現居彰化）、羅森（老生，現年六十歲，是「連伯」的外甥孫）、洪江海（小生）、洪川雄（小旦）、洪德麟（小旦，大花）、洪樹旺（大花）、鄭木火（小旦、老旦、總綱）、洪金泉（小旦，現年約六十歲）、張木金（會演子弟戲）、賴清連（除弦仔外，兼擅其他樂器）等人。

　　本館曾學過的戲齣總共約三十齣，總綱有二、三本，最後一次上台演戲，是戰後一名溫州人在本庄興建火腿工廠，為了連絡中國移民與庄人之間的感情，遂在開廠時義務演出。本館戰後的學員有三十五人，曾到臺中排場達二、三年之久。本館的曲譜都是向梨春園借來的，並沒有自己的曲譜（目前「連伯」則有總綱曲譜三本）。本館有次前往臺中第二市場演戲，演員共有十五人，因男扮女裝的扮相很美，引來憲兵駐足欣賞。

　　本館現在以福山里大鼓陣的名義出陣，只在「迎媽祖」、「拜天公」、入厝等「好歹事」才會出陣，出陣時，隨請主的

意願支付酬勞，若樂器損壞，就由使用的成員與「公金」各分攤一半的費用加以修補。一九九一年，「老二媽會」到中國湄洲「刈香」回駕時，福山里大鼓陣也曾去參加。

此外，賴氏曾聽過「拚館」的事蹟，是在鄭氏執教時的某年「天公生」，社口崩仔坑的曲館（同為鄭氏門下）準備與一「軒」系曲館「拚館」，但因對方未出現而作罷。

——1991年2月22日訪問賴清連先生（77歲，本館管理人），
　　林美容、梁恩萍採訪，梁恩萍整理記錄。

大竹圍植梨園（北管）

本庄許多居民是「老二媽會」的會員，每逢「謝平安」或年度慶典時，都會迎請南瑤宮的媽祖，但不限定哪一尊。本館成立於清領時期，大約與庄廟朝陽宮的歷史相仿。朝陽宮遷移了數次，五十多年前才移至現址。本館一直設在庄廟中，門口懸掛一塊木牌，上書「朝陽宮植梨園票房」，並供奉祖師西秦王爺。

本館以前未設館主，有總理數十名及總務、管理人。總理負責募款和出資，並未學曲。現在則改由前里長詹贊壁和王萬生共同管理，並負責帳目。

受訪者王萬生十五、六歲開始學

▲ 彰化市大竹圍植梨園招牌（劉璧榛攝）。

曲（約1947年），學習後場歕吹、拉弦。王氏表示，本館以前
的學員多達百餘人，但現在只剩下寥寥數人，且年紀都在五、
六十歲以上。

本館的「先生」大多為彰化梨春園出身，四十多年前，曾
聘無底廟新芳園的蘇水源為「先生」，也曾從草屯請了一位羅
姓的「先生」來教曲。學曲每一期四個月，每月會以白米作為
「先生」的「館禮」。

本館經費來自庄人的捐輸，若不夠的部分，再由總理負
責。本館以前無論「刈香」、「入火」、「過爐」等「好歹
事」都會義務出陣，現在則隨請主的意願收取酬勞。

一九五○年蔣介石總統「復行視事」時，四十年前「迎

▲ 彰化市大竹圍植梨園館主及館旗
（劉璧榛攝）。

媽祖」時，本館曾在彰化公園演戲，還曾到鹿港等地演出，本館最後一次演戲，約在一九五一年左右。約三十年前，因爲沒有人有意願學曲，逐使曲館逐漸沒落。此外，本館大約在六十年前，曾參加「拚館」。本庄目前則有大鼓陣，「先生」是三村里的里長黃蒼井，負責人則由里長陳土擔任。現在庄中「刈香」、慶典時，大鼓陣都會出陣幫忙，若是其他村庄前來邀請，大鼓陣也會出陣。

——1991年1月21、22日訪問王萬生先生（本館管理人之一），林淑芬採訪記錄。

大竹圍振興社

〈訪問白錦福先生部分〉

　　日治時期，大竹圍有二個武館，一館在頂角，但館號不詳，練習場所曾在何厝某人的家中，據說武師是彰化市南街的蔡根，而蔡氏的師父則是何樹。蔡氏曾教過寶廍、阿夷庄、山寮仔、渡船頭等許多地區的武館。

〈訪問何逢春先生部分〉

　　本庄另一個武館在下角，設館的時間比頂角早。大約六十多年前，盜賊時常侵襲民居，庄人招集了一、二十名可以學武的人，請師承中國籍武師「二哥」的霧峰鄉人「何仔樹」來教武。這是因爲受訪者何逢春的兄長何樹炎到霧峰務農，結識在當地種香蕉的「何仔樹」，又聽說「何仔樹」是「唐山先」的門下，逐請他前來庄中教導。

　　本館當時在坑溝邊何樹城（受訪者的堂兄弟）家的大埕

練習，館主是何樹城的父親何萬發，但何氏並未學武，可能也
未取館名。當初「何仔樹」教鶴拳，只教了大約二館（七、八
個月）就解散了。在教學期間，「何仔樹」住在何樹城家，學
員要繳交學費，但本館沒有學獅陣，也沒有祭祀祖師，也未買
「傢俬」。至於頂角蔡根所教的武館，好像也沒有獅陣，若庄
中「請媽祖」，只使用北管陣。

　　何氏表示，「何仔樹」與蔡根熟識，是否有師生關係，則
仍待查考。蔡根也曾來下角，「何仔樹」也在別處教過，但並
不曉得是哪些地方。而自己的父執輩曾有人學習獅陣，但不清
楚其歷史。

　　此外，本庄有參加南瑤宮的媽祖會，也有參加天后宮的
「三媽會」，但因日治時期管理人的家中發生火災，名冊被燒
毀，遂不再參與輪值。

—— 1991年8月30日訪問白錦福先生、何逢春先生，林淑芬採
　　訪記錄。

番社口和梨園（北管）

　　本庄居民大多參加南瑤宮的「老二媽會」和「聖三媽
會」，每年正月和十月「謝平安」時，都會迎請「老二媽」前
來，六月二十四日則祭拜西秦王爺。

　　和梨園確切的成立年代不詳，大約在庄廟鳳山宮百餘年
前建廟時就存在了。鳳山宮曾擁有許多田產，包括水田一、二
甲，山坡地二十餘甲，因此，本館的一切費用，全部由鳳山宮
支出，而本館的管理事宜，也由鳳山宮的幹部兼任。

　　本館曾請南投的呂木村來教曲，「先生」當時住在庄中，

▲彰化市番社口和梨園傢俬（劉璧榛攝）。

▲香山和梨園大鼓陣更名爲彰化市番社口和梨園大鼓陣（王俊凱攝）。

因此,鳳山宮將一些山坡地交給「先生」耕作,用以代替「館禮」。庄中平時有「好歹事」時,本館都會義務出陣,至於其他村庄,由於只有熟人會來邀請出陣,所以也不收費。

本館學的戲齣很多,可連續演出十二天而不重複,沒有人敢與之較量。約在一九五一年,省政府社會處、縣政府社會科曾邀請本館前往臺中體育館表演四天三夜,百餘人的食宿費用高達三十餘萬元,大約一九五六年,本館則到花蓮演出。此外,以前能上棚演戲的鄰近曲館,包括牛埔仔清風園、大竹圍植梨園、渡船頭寶麗園和山仔腳聚仙園等館。

本館目前已經解散,只剩下大鼓陣,更名為「彰化市番社口和梨園大鼓陣」,成員有二十餘人。大鼓陣中,只有黃文土曾學過曲藝,庄中學過曲藝的,還有受訪者林庚辛和鄭江士二人。

林氏表示,鳳山宮的龍陣極具特色,當初因為福州人的龍陣沒落,本庄的「太平龍」便逐漸出名,龍陣原需一百多人,每次出陣最少也要六、七十人,因而常向其他村庄借調人手,並由大鼓陣和龍陣配合出陣,參加龍陣的成員大多是二、三十歲的年輕人,並在出陣前二、三天才進行練習。

—— 1991年1月22日訪問林庚辛先生(68歲),林淑芬採訪記錄。

番社口太平龍陣

一九四六年,本庄的李明章(已逝世)、李松根(現年六十二歲)等四、五人,為了讓庄人不會無所事事,因而組織龍陣。起初是請彰化市的吳水福(吳鴻銘之父,享壽八十餘

歲，若健在，已九十餘歲）來教導，吳氏是受訪者林庚辛的姑丈，在二戰期間，從彰化疏散到本庄。吳氏曾向一位福州人學習龍陣，當時彰化市只有一館龍陣，是由那位福州人負責，但在日治時期就已解散了。

吳氏來庄中免費教舞龍，龍身是在彰化製作的，花費了一萬元，並取名太平龍，這是因為戰後慶祝太平之意。本館起初有四、五十名學員，鼎盛時更多達百餘人。起初共學了一個月，每晚在庄廟鳳山宮的廟埕練習，練習時，有時用長繩代表龍身，有時則用竹籠替代。

戰後，每年九月初九、初十，本館的太平龍都會到市區演出。鳳山宮「刈香」時，龍陣有時也會隨行，至於在庄中時，本館則不出陣。本館曾到臺中體育場參加慶祝終戰四十週年的表演，伊朗國王來訪時，本館也曾出陣演出。本館每次的表演約二十分鐘，目前每年出陣一、二次，至少要八、九十人，成員都是庄人，大約一百人左右，最年輕的成員三十餘歲，大多數則為五十餘歲。

本館目前的連絡人是林庚辛，不需另請「先生」，庄人曾到花蓮、豐原等地出陣。本館的龍陣需要後場，大約十人左右的大鼓陣，不用弦而用吹，擔任後場的成員，即是本庄和梨園大鼓陣的成員。龍陣中，龍頭較重，大約五、六十斤，要用五、六人替換；龍身用二人，龍珠最重要，由林氏捧舉，龍要隨著龍珠行動。林氏表示，龍陣與宋江陣不同，宋江陣是獅陣的一部分，屬於武館；龍陣不是武館，因此不奉祀祖師，也沒有龍神的說法。此外，中部地區目前有四組民間的龍陣，分別在大甲、竹山、大肚及本庄，本館的表演動作則與三峽軍方的麒麟隊一致。

—— 1992年8月4日訪問林庚辛先生（69歲，負責人），林美容
採訪記錄。

牛埔仔清風園（北管）

清風園早在二、三百年前就已成立，但沒有「先輩圖」留
存。三十多年前的館主是林清海（已逝世），是受訪者林德海
的兄長。當時的「先生」是彰化梨春園出身，每月「館禮」萬
餘元。現任「先生」陳學良只教後場，另一位姓名不詳的「先
生」則教「腳步」。

在陳氏之後，本館不再請「先生」，而是在晚上齊聚廟埕

▼彰化市牛埔仔清風園所奉祀的西秦王爺（林美容攝）。

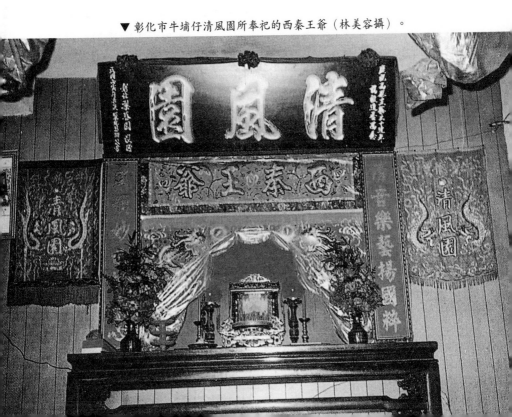

練習，每星期練習三次，但不限定日期，多半是由林德海負責聯絡。本館目前只剩十餘名成員，多半已五、六十歲，較年輕的二人則是三十多歲，最近則有一位現年十六歲的新進成員，國中甫畢業，正在夜校就讀。成員多半從十六、七歲開始學曲，感興趣的人就會來參加，「先生禮」、購置「傢俬」等費用都由庄廟（主祀媽祖）支出，因此每逢庄廟慶典，本館都會義務出陣，庄人有「好歹事」，本館也會免費出陣。成員中有「老二媽會」的會員，在練習前，也會祭拜祖師西秦王爺，以免正式演出時出錯。祖師目前供奉在庄廟中，六月二十四日西秦王爺誕辰時，本館還會「扮仙」慶賀。

二十多年前，本館還有二十多名成員時，經常上棚演戲，當時曾到臺中、礁溪、彰化、臺南南鯤鯓等地表演。有一次，還曾到烏日勝脂與楓樹腳景華軒「拚館」，由本館獲勝。此外，本館還曾到臺中市南屯的番社腳演出，南瑤宮三月二十四、五日「過爐」時，本館也曾前往表演。

林氏表示，軒、園只是派別不同，曲、譜都相同。本館的「傢俬」很齊全，有笛子和揚琴，另有一把從中國購置的吊規仔，這些「傢俬」目前都放在庄廟的壁櫃上。

本館昔日的成員，有的在遷居外地之後，就不再參加曲館活動了。根據貼在牆壁的「清風園館友電話」記載，本館目前的成員有陳學良、黃山明、林德海、林木樹、林招成、張瑞煌、吳巒盛、林慶堂、林金龍、吳石生、林建回、楊燹東、甄仁傑、阿輝、許欽章、余清泉、林正森、林傳國、張振宗、趙八份、釋炎福、魏清河、何水霖、林禮滄、巫財壽、李家豪、黃金德等人。目前這些成員，多半將曲館活動視為娛樂。本館現在只在週日才出陣，但已很少到其他村庄表演了，這是因為成員工作忙碌，且本館並非職業性質的緣故。本館現在多半因

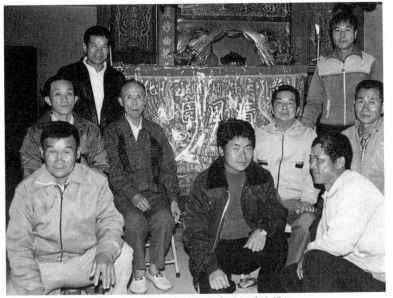

▲彰化市牛埔仔清風園館員（劉璧榛攝）。

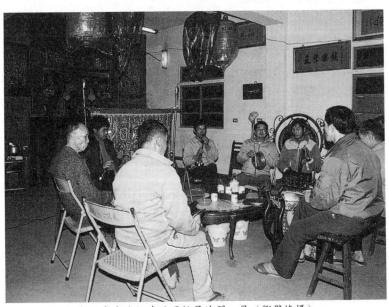

▲彰化市牛埔仔清風園館員練習一景（劉璧榛攝）。

為庄廟慶典、庄人事務,抑或外庄廟宇的特別邀請,才會出陣。至於像縣政府或其他公家機關的邀請,因本館並非職業性質的曲館,所以幾乎沒有出席。此外,邱坤良教授也曾到本館採訪。

在採訪時(二十二日晚上八點四十五分左右),本館實地演出「扮三仙」,演出的成員包括林昭祥(響盞、小鑼)、林建四(小鑼)、張瑞煌(大鈔)、林德海(總綱、通鼓)、張振宗(大鑼)、黃山明(嗩吶)、楊炎光(嗩吶)、林木樹(班鼓、總綱)、吳巒盛(小鈔)等。

—— 1991年1月21、22日訪問林德海先生(本館館員,現任連絡人)等人,劉璧榛採訪記錄。

牛埔仔永春社(獅陣)

〈訪問黃文吉先生部分〉

受訪者黃文吉師承中國籍的黃丁源(「黃鳳仙」,其父以雕刻佛像為業,住在麥寮),「鳳仙」的功夫人人誇讚,「走江湖」時也會四處授徒。「鳳仙」住在和美柑仔井時,曾到霧峰、大里「打拳頭賣膏藥」。當時,有一位賣豬的快官人,正好與「鳳仙」同住一間客店而相識。快官有一些人請了臺中的「阿旮師」來教武,另一群商人也想學武,遂請「鳳仙」來庄中指導(時約大正年間)。教了一、二館的時間,就由弟子黃文吉接續任教。「鳳仙」也曾到舊社教武,其徒弟替他蓋了一棟房子,其夫人在當地去世,其子、孫也已去世了,只有一位女兒還健在。此外,「鳳仙」在附近的大埔、頂坑都有教導獅陣,並由黃氏負責授武,「鳳仙」不再執教之後,也由黃氏接

續任教。

　　黃氏祖籍嘉義縣朴子，家境清苦，無法飽餐，曾種植農作物，並為人放牧，藉以賺取生活費。當時，朴子也有人教導武藝，只要不滋事，日本警察就不會加以干涉，因此黃氏也曾在朴子學武。由於「鳳仙」曾到朴子「打拳頭賣膏藥」，黃氏在幼年就曾見過「鳳仙」。

　　黃氏幼年曾替臺南一位「打拳頭賣膏藥」的「虎頭仔」幫忙挑藥擔，擔了一個月，除了戲法之外，已將「虎頭仔」的話術全部學成。但因遇上政府的普查制度，黃氏遂暫時返回朴子。後來，有一位澎湖籍的宋華到朴子「打拳頭賣膏藥」，也請黃氏幫忙挑藥擔，黃氏要求學習戲法，但宋華不願教導，黃氏因而離開。後來又遇到「虎頭仔」，黃氏提出同樣的要求，但「虎頭仔」也不願教導。黃氏時約十一、二歲，遂自行研究如何變戲法，於是自己「走江湖」賣藥。黃氏在「走江湖」的途中偶遇「鳳仙」，曾一度隨行而又分開。黃氏後來跟「鳳仙」先後來到庄中，遂在快官定居，並娶庄人為妻。

　　黃氏在日治時期曾教過田中央、牛埔仔、快官，戰後又在芬園崩坎、舊社、大埔、鹿港新厝仔、出水溝、臭港等地執教。但是，黃氏覺得自己的徒弟相當叛逆，一位不願具名的先生表示，這是因為黃氏曾在快官被一名徒弟打倒的原因。

〈訪問林金水先生部分〉

　　受訪者林金水的父執輩曾在昭和年間學拳，但並未學習舞獅。當時的練習地點是吳厝（下巷仔）的吳銀山家，這是因為吳家大埕較寬的緣故，並由吳氏擔任館主，但本人並未學拳。當時的武師名叫「石頭師」，但受訪者不清楚其居住地，「石頭師」在教完課程之後，有時會在館主家留宿，學員也要交學

費給武師。此外的事，受訪者就不太清楚了。

一九四七年（林氏時年二十三歲），本庄有三、四十人想學武藝，遂由村長兼堂主林同溪前去找黃文吉來執教。當時黃氏在牛埔仔教了二館，並斷斷續續指導了四、五年，幾名徒弟以稻穀作為「館禮」。本館學了太祖拳與猴拳，黃氏會許多拳套，但並未傾囊相授，在每次練習前，都會象徵性地祭拜祖師，當時外快官也有幾人來參加。當時，吳已同、「萬三」也曾來本館指點。至於本館的「傢俬」，是由學員合資購買，都放在廟中，獅頭是由社口一個賣膏藥的人糊的，與田中央的獅頭相同，屬於娛樂性質。至於「青頭獅」是與其他武館較量所用的獅頭，若使用「青頭獅」，若打死人甚至不用償命。

由於本庄參加南瑤宮的「聖三媽會」，因此昔日在三月「媽祖生」（庄中「請媽祖」時）與十一月演「平安戲」時，本館都會出陣，其餘如九月「太子爺生」、六月「王爺生」等慶典，或庄人入厝、迎娶時，則不出陣。本館出陣不會刻意收取酬勞，若請主願意支付，則作為買「傢俬」的「公金」。後來因為成員無法配合出陣的時間，本館因而解散。現在庄廟慶典時，本館已不再出陣。如果到南瑤宮「請媽祖」，則沒有特意迎請哪一尊。此外，近日有人成立神童隊並進行練習，庄廟若有慶典就會出陣，但並不曉得能維持多久。

—— 1991年8月26日訪問黃文吉先生（89歲）、林金水先生（68歲），林淑芬採訪記錄。

外快官和聲園（北管）

外快官參加南瑤宮的「老二媽會」和「聖三媽會」，大約

各有四十幾份，但「聖三媽會」的會員比「老二媽會」略多。本庄每十二年就會「值角」一次，要負責「請媽祖」。今年八月二十一日「聖三媽」要「過爐」，本庄的會員要前往臺中縣神岡「吃會」。

三十九年前，林江（受訪者林木火的叔父）擔任爐主時，為了迎請另一尊媽祖（「湄洲媽」）而在庄中成立和聲園。起初約有二、三十人參加，但僅有十五人學成。

和聲園甫成立時，庄廟順天宮（主祀三太子）尚未建廟，成員都在民宅練習，但並未固定地點。十餘年前，庄廟落成，才改到廟中練習。本館的祖師是西秦王爺，神位設在庄廟，每年六月二十四日西秦王爺誕辰，會特別慶祝。

在本館的經費方面，因為庄廟順天宮並不富裕，遂由庄人樂捐，市公所也有補助，有些縣議員、工廠、商人則自由樂捐，若有欠缺，再進行募捐。

本館成立至今，只請過番社口和梨園的鄭江士來教北管對曲、排場、扮仙，但沒教「腳步」，因此從未上棚演戲。「先生」義務來教了二、三十年，每天不間斷，本館成員則在逢年過節的時候，送禮給「先生」酬謝。

本館成立時，由林火成擔任總務，再由其子林朝桂接任，接著才由受訪者擔任。庄中若有「好歹事」，本館就會出陣，若其他村庄來邀請，本館也會表演，最遠曾到彰化市演出。本館出陣時，會隨請主的意願收取酬勞，二十多年前的價碼為一、二百元，最近則是五、六百元到千餘元。

林氏表示，以前的「軒園咬」，自從第一屆省議員林汐協調之後，就較少發生了。由於彰化「園」系曲館較多，所以若競爭激烈，同屬「園」系的曲館也會「拚館」，情形相當激烈，直到雙方的「頭人」上台，將班鼓拉開才會停止。約三十

多年前，大竹園植梨園就曾和番社口和梨園發生「拚館」。

由於本館的「先生」是番社口和梨園出身，本庄和番社口較有「交陪」，番社口舞龍、出陣時，若人手不夠，都會到本庄借調人手，而本庄若有活動，也會向番社口、山寮仔請求協助。

目前本庄曲館和大鼓陣的成員，合計約二十餘人。十餘年前，曲館快解散時，大鼓陣才成立。現在曲館因為只有扮仙，故不再固定練習。

此外，林氏表示，本庄舊名埔薑林，在大正十三、四年（1924～1925，林氏時年約七、八歲）時，庄內曾有武館，但不知其館號。當時是在林溪木家練習，武師也住在林家，學員可能有十餘人。武師是五、六十歲的中國人「坤父師」，以前可能在中國打死人而逃到臺灣，在本庄教不到一館的時間，因為聽說日本人要捉拿他，就逃走了，連「館禮」也來不及收。至於受訪者這一代，則是前往快官向黃文吉學武。庄廟若有慶典時，則只有曲館出陣。

—— 1991年1月23日訪問林木火先生（本館總理），林淑芬採訪記錄。

快官昇樂軒（北管）

快官地區以法主廟為界，以南是頂快官，即現今福田里及石牌里；以北是快官，即今日竹巷里及快官里，頂快官有北管，屬於「園」的系統，與快官昇樂軒不同。

昇樂軒在日治時期成立，「先生」由彰化市區請來，但後來已解散。戰後，草屯新庄人徐添枝（若健在，約近九十歲）

來教曲，雖然更換「先生」，但仍沿用原名。徐氏非常斯文，人又風趣，「館禮」收得不多，出陣時的酬勞都充作曲館「公金」，為人處事令人讚不絕口。

徐氏曾在很多地方教導北管，最早在草屯林仔頭教曲，後來到本庄、芬園竹林、草屯茄荖、田厝仔、名間龍眼林、南投樟普寮等地輪流教學，每至一地待幾天，再換一地，輪完一圈之後再重複，如是數年。徐氏去世時，各地弟子前來送殯的北管陣頭，就有十餘館之多。

本館未設館主，但有一棟房子作為館址，上書「昇樂軒票房」字樣，昇樂軒不曾上棚演戲，只有唱曲、出陣，昔日成員約二十人，現在只剩十餘名，但仍能出陣。每年正月初二「迎媽祖」，本館一定會出陣。本館因受徐氏影響，一向不參加「拚館」，在中部「軒、園咬」時，本館和屬於「園」的曲館，仍相當友好，有時一起出陣，中午休息、用餐時，一些「園」的曲館成員還會向本館討教曲譜，遂趁休息時寫給對方，算是「軒園咬」現象下的異數。

受訪者蘇塗是昇樂軒的總綱，擔任頭手鼓，目前也在臺中、彰化市一帶擔任道士壇的後場，負責嗩吶。蘇氏也做過布袋戲的後場，甚至曾在草屯為亂彈戲伴奏，因前往各地出陣並擔任後場，與各曲館互相交流，人面也較廣，目前在彰化市一帶的曲館，大多都認識蘇氏。

—— 1995年3月7日訪問蘇塗先生（73歲，總綱），羅世明採訪記錄。

快官大鼓陣

〈訪問洪金玉女士部分〉

快官大鼓陣位於彰化市石牌坑。石牌里與快官里、福田里、竹巷里合稱大快官。大快官的居民以泉州人居多，祖籍福建安溪，主要姓氏為張姓，與芬園鄉竹林的張姓同源。庄廟法主公廟，主要由大快官的居民奉祀。石牌坑的範圍延伸到八卦山麓，較快官里、福田里的地域都大，但居民也較分散。

本館是由受訪者之公公張友（現年七十一歲，打小鑼、鈔）在幾年前發起，擔任負責人，並請彰化市人林進財來教了一館，因沒學弦、吹，出陣時會向外借調歕吹手。起初的學員有二十餘人，在法主公廟練習，現已移至張家的右廂（倉庫）練習，「傢俬」也放在該處。平時若有人邀請，本館就會出陣，每次七人就足夠，但沒有女性成員。採訪時，張友因出陣送匾，不在家中。

〈訪問林火永先生部分〉

受訪者林火永是法主公廟的管理員，自法主公廟改建成目前的廟貌後，即前來工作，至今已七、八年。林氏表示，本庄以前有北管館閣，軒、園各一館，但現早已不存在。快官有一曲館昇樂軒（在快官派出所附近），也於十年前解散。另有一獅陣，為兩廣醒獅。

林氏表示，法主公又稱張公聖君，是福建德化人，得道之前，是賣雜貨的。有次在錦龍潭和一隻大水蛇搏鬥，大蛇用身體纏繞住張公的脖子，欲勒死張公，張公快窒息時，水面忽然出現四隻鴨子，口中啣著一張草席，趕來搭救，最後方能勝過蛇精。法主公的臉就在當時因缺氧而被勒成黑色，也因這個典

故，祭拜法主公時，不得以鴨子作為供品。張公成道之後，玉皇上帝賜予「都天聖君」之號。後來，德化人到安溪謀生，就將法主公請到安溪，又跟著安溪人來到臺灣，迄今已有近三百年的歷史。

法主廟的祭祀範圍主要有四里，包括快官里（十一鄰）、竹巷里（八鄰）、石牌里（十二鄰）及福田里（十鄰）。此外，還有芬園鄉舊社村新厝仔的居民（約五、六十戶）會來祭拜。每年七月十二日為法主公聖誕，原本是七月二十三日，但為了趕在中元普度之前，遂改為七月十二日。祭典時並未辦桌宴客，只演出布袋戲。每戶收取丁錢一百元，約可收五百戶左右，至於新厝仔，則採自由捐獻的方式，祭拜事宜交由里長、鄰長負責。本廟平常很少出巡，好幾年一次或有要事時，才由乩童起駕遶境，出巡時，會將法主公、媽祖及太子爺都迎請出去。廟內的媽祖是由芬園鄉寶藏寺「分靈」而來，庄民有喜事時，會到廟中迎請媽祖到家裡祭拜。

法主廟原本是用竹子搭建而成，後來歷經土埆厝及磚造建築，直到七、八年前，才改建成現在的鋼筋水泥建築。改建前後相較，現況有兩層樓，大殿則往後退縮，空出一片廟埕廣場，原先則是緊連彰南路。

—— 1995年11月5日訪問洪金玉女士（館主之媳婦）、林火永先生（61歲，法主廟管理員），林美容、張慧筑採訪，張慧筑整理記錄。

快官永春社

昔日的快官包括竹巷、快官、福田、石牌四里，甚至更北

的田中里，也曾包含在內。快官武館永春社已解散許久，在戰後就不再出陣，武館成員也早已過世。

── 1995年3月7日訪問廟裏二位村民及廟祝，羅世明採訪記錄。

福田社區惠德館（獅陣）

福田里共有十鄰，約三百多戶、二千人左右，庄中大姓為張姓，庄廟法主廟，主祀法主公（七月十二日聖誕），是福田、石牌、快官、竹巷四里的「公廟」，在清領時期即已建廟，近十餘年才又翻修，廟中另奉祀芬園鄉寶藏寺「分靈」的媽祖。

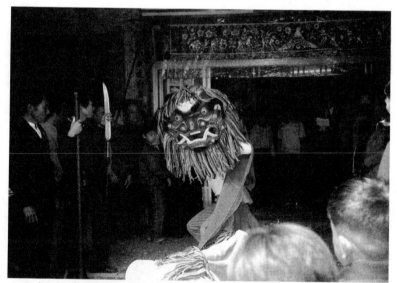

▲ 二十四庄林祖姑天上聖母過爐時，獅陣在彰化市市仔尾出陣情形（林美容攝）。。

福田里鄰近芬園鄉，但舞獅風氣不及芬園興盛，主因是芬園的「九庄十八寮」都必須成立獅陣，因應「迎天公」時的需要。就受訪者張慶富所知，本庄以前並沒有獅陣，直到二年多前，張氏以福田社區名義成立獅陣，並與鄰近的石牌國小合作，聘請彰化市南郭國小旁的惠德館施久成來教兩廣醒獅，以石牌國小學生為主力，每周六利用早上課外活動時間練習。此外，每星期有三天在晚上八點到十點練習，成員約四十多人，除小學生之外，也有一些大人，師傅免費教學，但若師傅需出陣而人手不足時，本館也會義務幫忙。本館還在去年十月舉辦的省長盃舞獅比賽中，榮獲獅王獎的錦標。

本館若庄中廟宇（包括法主廟及社區私人神壇）的慶典，或民眾開業、入厝，皆免費出陣，若請主支付酬勞，則作為「公金」，但因不能妨礙成員求學時間，故只在星期例假日才出陣。

——1995年3月7日訪問張慶富先生（36歲，里長），羅世明採訪記錄。

附錄：職業武館

惠德國術館

惠德國術館是由受訪者施久成創設，除武術之外，還有兩廣醒獅等特技的獅陣表演，而其源頭則上溯至施氏的師傅尹千合。尹氏於一九一九年生於山東省，據其《床上健身術與科學八段錦》一書自述生平，尹氏幼年多病，年過二十仍十分羸

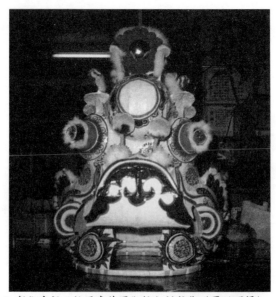

▲ 彰化市福田社區惠德國術館之麒麟獅（羅世明攝）。

弱，雙親極為擔心。當時，里人傅廷杰精通武術，尹氏遂前往學習，一年之後，尹氏宿疾皆告痊癒，因而對武學產生更高的興致，又前往北平強健體育社的太極名家安定邦處習武。後來，戰爭爆發，尹氏隨山東主席沈鴻烈從軍，沈氏極重視武術，列為軍事教練主科，尹氏更加用心學習。

一九四九年，國民政府遷臺，尹氏也來到臺灣，服務於中部教育界，又追隨陳泮嶺、王樹金等人研習武術，共練就內家的太極拳、太極劍、床上健身術、科學八段錦及外家的十二路彈腿、太祖長拳等，再加上槍、刀、劍、棍等器械。後來，尹氏遷居中山國小對面的永昌街，因與國民黨淵源深厚，故彰化縣黨部民眾服務站請尹氏教授武藝，施久成即在此時從師學武，時年十六歲。後來，尹氏遷至民族路底的古亭巷，設立中興國術館（立達幼稚園現址），並於一九七三年受邀赴美國威

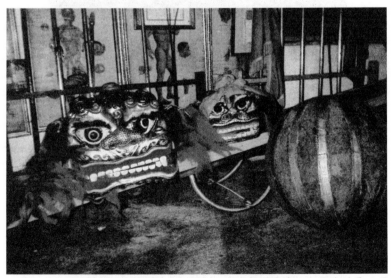

▲ 彰化市福田社區惠德國術館之北京獅及特技用之蹺蹺板、圓球（羅世明攝）。

彰化學

斯康辛州教武，一九八八年逝世於美國。

　　一九七三年，尹氏受邀赴美，中興國術館等同解散，施久成向尹氏請示，新設惠德國術館，一方面集結部分師兄弟，另一方面傳承武術，經尹氏同意後，才正式成立惠德國術館。

　　施久成學武時，依規定每月需繳交三十元學費，一星期之後，施氏因怕吃苦而翹課不學，尹氏誤以為施久成因缺錢而不敢前來上課，私下詢問施氏，並表示願意免費傳授，令施氏極為慚愧，才繼續學習，故施氏日後也免費傳習。

　　尹氏所授為武術、醫術及舞獅三種，武術以北少林（河南嵩山少林寺）拳法為主，有醉拳、十八羅漢拳、醉八仙等，和南少林（福建少林寺）拳法有些不同。民間俗語「南拳北

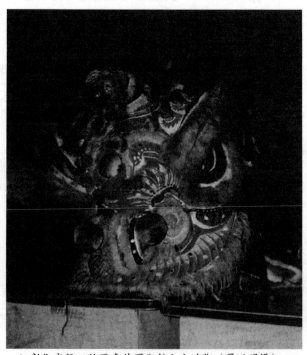

▲彰化市福田社區惠德國術館之大陸獅（羅世明攝）。

腿」，即指北少林較重腿部工夫，南少林較重手部拳法，臺灣
民間所指的傳統少林拳法，大多為南少林系統。在醫理方面，
則是傳統的草藥、接骨等技術，故惠德館兼祀達摩祖師、華佗
祖師。在舞獅方面，尹氏教導兩廣醒獅、北京獅及麒麟獅，三
種用途不同，兩廣醒獅多用於廟會表演，北京獅則以綵球和蹺
蹺板做戲劇化的表演，通常在舞台演出，而麒麟獅則取其吉祥
含意，多用於入厝、開工、結婚時，尤其在結婚時，以麒麟獅
迎娶，隱含「麒麟送子」的祝福，但這三款獅種皆以特技方式
演出，和臺灣傳統的舞獅不同。但是，兩廣醒獅也可以踩兩
儀、四門、五行（多用於廟宇）、七星、八卦。

　　施氏目前除了在彰化市石牌國小教導獅陣外，惠德館本
身也有二十餘名成員，平常會參加廟會、縣政府等機構的活動
表演，也到花壇鄉臺灣民俗村表演北京獅。施氏許多弟子參加
武術「搏擊」比賽，也屢傳佳績，由施氏傳習的弟子前後約有
八百多人，其中有六位分別在二水（真言國術館）、嘉義（貴
鼎國術館）、埤頭（源傑國術館）、彰化市（台化街中山跆拳
道館）、鹿港（原德國術館）開設國術館，但有些學生只學接
骨，未學武術、獅陣。施氏表示，這樣子的成績，也可算是不
辜負尹千合師傅的厚愛了。

──1995年3月13日訪問施久成先生（50歲，館主），羅世明
　　採訪記錄。

第二章　鹿港鎮的曲館與武館

　　鹿港鎮位於彰化縣西北部，西濱臺灣海峽，地當彰化隆起海岸平原西北，爲鹿港溪、洋子厝溪、番仔溝溪下游入海處。本地古名「鹿仔港」，其說有二，一指本地爲中部的米穀輸出港，以前方型米倉稱爲「鹿」，故鹿港爲眾多米倉之港口；一指本地昔日梅花鹿成群。鹿港全域爲平原地形，往昔爲巴布薩（Babuza）平埔族的馬芝遴社，今日則以泉籍移民後裔爲主。

　　目前所知，鹿港鎮有十九個曲館，其中南管有八個，北管有十一個。南管又可細分爲「洞館」、「品館」、九甲南三種，屬於「洞館」的南管曲館分布於較熱鬧的鹿港街附近，例如清領時期成立且爲全臺灣公認歷史最悠久的南管曲館老人會館雅正齋、日治初期成立的五福街雅頌聲和龍山寺聚英社，以及其他稍後成立的北頭大雅齋、車圍崇正聲、北頭遏雲齋等六館。然而，鹿港許多「洞館」在清領至日治時期，卻是由「品館」改組而成，如聚英社前身爲逍遙軒，大雅齋前身是風雅齋，遏雲齋仍延續「品館」時期的館名。至於屬於九甲南的，共有二館，皆成立於日治時期，分別爲福崙社區的長壽俱樂部南樂團與草港中永樂成。上述諸館中，迄今只剩三個「洞館」雅正齋、聚英社、遏雲齋和二團九甲南仍有活動，其餘多於戰後陸續解散。

　　在南管的師承方面，「品館」多各自由福建聘請「先生」

來教，「洞館」除了龍山寺聚英社自有傳承外，其餘各館主要是由「洞館」雅正齋的「先生」所傳授。至於九甲南部分，二地各有傳承，福崙社區南樂團傳承自大村鄉蓮花池的系統，而草港永樂成則由本身的「先生」所傳授。

鹿港的北管曲館共十一個，傳統分爲「軒」派和「園」派，日治時期因加入中國的平劇，而再區分爲「本島系」和「外江系」二類。大多數曲館主要分布於較熱鬧的鹿港街內，少數才分布在其他較遠的庄頭，屬於「軒」派的曲館有鳳山寺玉如意、街尾玉琴軒、牛墟頭崙仔頂正樂軒（分館新聲閣）、東石玉成軒、泉州街集雲軒、昭安厝奏樂軒；「園」派有車埕鳳凰儀（分館鳳鳴園、鳳儀園）、北頭頌天聲、車圍鳳儀園、后宅華聲園（前身爲合碧園）、草港尾協義園等。其中多數曲館爲「本島系」，有的則是「本島系」改學「外江系」，如玉如意、鳳凰儀、頌天聲及華聲閣等館。

鹿港的北管曲館中，玉如意、正樂軒、玉成軒、鳳凰儀、協義園等成立於清領時期，其餘則爲日治時期所創立的。然而，原本相當蓬勃發展的北管曲館卻紛紛於日治末期或戰後解散，未能持續活動，至於車圍的鳳儀園雖然仍可遊行表演，但已無法正式排場演奏。

在北管師承方面，許多「軒」派曲館是由最著名的玉如意「先生」或其弟子傳授（包括玉琴軒、奏樂軒、玉成軒等），另一個系統，則由歷史也很悠久的牛墟頭正樂軒傳授（如東石玉成軒）。然而，無論是玉如意或正樂軒，也都有幾位聘自外地的「曲館先生」，例如彰化的「張闊嘴」，就是二館共同的「先生」。「園」派的師承則較不統一，主要是各館自行聘請在臺的「中國先生」來傳授「外江」，少數是由著名的鹿港鳳凰儀或彰化梨春園的「先生」前來傳授。

目前所知，鹿港鎮的武館至少曾有十二個，村民練拳、舞獅或舞龍，主要是爲了「迎鬧熱」而組成，有的庄頭則未必有正式的武館。獅陣共有八館，其中七館爲「臺灣獅」，一館爲兩廣醒獅，而龍陣則有三館。

「臺灣獅」又分爲「合嘴獅」和「開嘴獅」，鹿港鎮只有魚寮忠義堂屬於「開嘴獅」，其餘皆爲「合嘴獅」，包括山寮協義堂、海垱厝協義堂（資料不詳）、新厝集英堂、北頭集英堂、草厝三義堂，以及由新厝的「先生」所指導的海埔國小國術隊舞獅團。至於兩廣醒獅團爲數最少，只有福崙社區彰區綜合武道館兩廣醒獅團一館。

鹿港的獅陣中，除新厝集英堂約創立於日治初期之外，其餘各館多於日治時期或戰後才成立。成立於戰後的，包括北頭集英堂、海垱厝協義堂、福崙社區兩廣醒獅團和海埔國小舞獅團，但許多獅陣都已解散，迄今只有福崙社區和海埔國小二地的獅陣仍在活動。

鹿港的龍陣原有三館，分別是牛墟頭同義團龍陣、草港中龍陣（資料不詳）與昭安厝宏功飛龍隊。前二者約成立於日治時期，而昭安厝的龍陣則遲至一九八一年才成立，迄今也只剩下這個龍陣還在活動。

在武館的師承方面，附近鄉里或有師承淵源，或由外地（如彰化市、臺中、臺北）聘請「先生」來教。例如山寮協義堂與海垱厝協義堂有師承淵源，新厝集英堂與海埔國小的舞獅隊也有指導的淵源，新厝集英堂的「先生」則師承臺中集英堂，而福崙社區的兩廣醒獅，則先後由臺北和臺中的「先生」傳授。至於龍陣方面，三館彼此之間並沒有師承的關聯性，牛墟頭的龍陣是聘請雲林縣臺西鄉的「先生」來教，昭安厝係請頂番婆的「先生」來教，至於草港中的龍陣，在「散館」後，

則曾借龍身給新成立的昭安厝龍陣練習，但因未能訪問到更詳
盡的資料，故仍待查證。

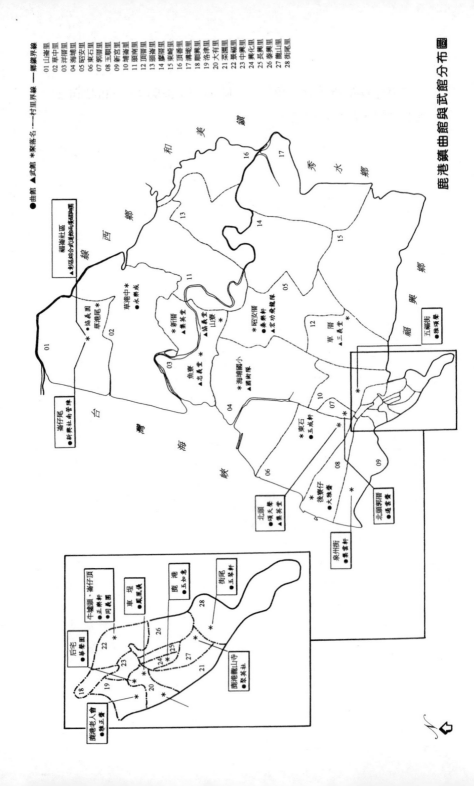

鹿港鎮曲館與武館分佈圖

崙仔尾新興社南管陣、福崙社區長壽俱樂部南樂團 （九甲）

　　崙仔尾屬山崙里，戰後隸屬福崙社區。公廟福崙宮，主祀吳府千歲聖誕為十月十日，以新廟安座大典作為例祭日，未建廟前則為八月二十四日，但每年十月十五日會演「平安戲」。此外，廟中二樓供奉天上聖母，本地會在「媽祖生」的前一、二天開始慶祝，並直接迎廟內的媽祖遶境。

　　昔日曲館為「新興社南管陣」，是曾經上棚演九甲仔的子弟班，早於大正時期（1912～1925）就已成立，還曾到菲律賓表演，後來因缺乏人手而「散館」。新興社的發起人與館主，即為受訪者葉春西的祖父葉實（若健在，約一百二、三十歲），次任館主則是葉春西之父葉水鴨（若健在，九十九歲）。葉實與葉水鴨父子二人皆有學曲，精通文武場的樂器。

　　一九七八年福崙宮建廟，並於隔年舉行安座大典，廟內成立老人會，為了迎接神明、「刈香」、「作鬧熱」等需要，遂又組織曲館，並重新命名為福崙社區長壽俱樂部南樂團。起初聘請庄人黃禮東（曾為歌仔戲演員，閒來才學九甲南，館址原在隔壁厝，但該地已經失傳）授曲，目前的南樂團未學演戲，是純粹的九甲南而非「洞館」。

　　以前黃氏學歌仔戲和南管時的老師，是大村鄉蓮花池的賴朝漢，賴氏來崙尾庄教了十多個男、女學員，多屬十一至十四歲的年齡層，黃氏則於十二歲開始學曲。賴氏來教時，只花了四十天，就可出陣演出。黃氏當初演出《剪羅衣》，是有關陳丁備離妻的故事。當新興社的成員到戲院演出時，賴氏則負責打鼓。賴氏以前也是歌仔戲的演員，並學過南管，但受訪者已忘記所屬的館號。九甲南也是賴氏所教，但黃氏不清楚「先

生」是否教過別館。本館舉凡「鬧熱」或是「好歹事」都會參加，並免費爲本庄神明「鬧熱」出陣，而外庄人也會來邀請出陣，有時一日就有七、八場，只能向其他曲館調人手來幫忙，以前還曾隨神明到宜蘭礁溪「刈香」。一般出陣至少要十多人才較完整，音色也較漂亮，若只需要小團四、五個人，本館則因價碼不划算而不願出陣。

黃氏學成後，跟隨戲班演出歌仔戲十多年才退休、結婚。當崙仔尾長壽俱樂部成立南樂團時，由黃氏來教其他的成員，迄今已十多年。黃氏原本打算招收一些女性成員來學車鼓，但本庄女性不願學，因而作罷。

本館目前的成員包括黃禮東（六十一歲，「曲館先生」）、葉春西（五十二歲，文武棚皆會，現任館主）、黃謀（六十七歲，文棚）、吳棲（六十多歲，女性，唱曲）、吳阿秀（四十一歲，女性，唱曲）、洪富（六十四歲，武棚）、黃來發（六十二歲，武棚）、鄭九二（五、六十歲，武棚）等人。

本館學過的劇目有《楊家將破陣》等，曲簿是「先生」才有，館中並未收藏，大家都是記在腦中，沒看曲簿。本館使用的樂器包括大小鑼、響盞、小鈔（大鈔較少使用）、叩仔板、班鼓、通鼓等武場，以及琵琶、三弦、洞簫、二弦、吊規仔、笛子、噯仔等文場。由於本館目前爲純曲館，故沒有戲服。

本館奉祀的祖師爲田都元帥，傳說田都元帥幼年被棄置田中，是鴨子和螃蟹養大的。祖師聖誕爲六月十一日，都由本館子弟排場扮仙、唱曲，而「先生」黃禮東也會來排演戲齣祝壽。

本館經費大多來自出陣所得，廟方並未補助。雖然當初是爲庄廟「鬧熱」而發起，但「先生禮」皆由成員自費，其他資

深的成員因學得久，也會指導新的成員。若爲廟方出陣，皆屬義務性質；若是外庄邀請，則將收入均分給出陣的成員，零頭才留做「公金」，作爲修補「傢俬」之用。

　　本館以前都在晚上練習，深夜十一點就停止，才不會吵到附近村民的睡眠。自從成立南樂團後，一直在福崙宮的廟埕前練習，且向來沒有準備點心、吃宵夜的習慣。至於本館演出的場合，除了「鬧熱」需要外，庄內外「好歹事」的邀請，也會出陣，可賺一些工錢，並且「鬥鬧熱」。若欠缺人手，本館則會調彰化、臺中、福興粘厝庄、新港等地的樂友。此外，本館向來沒有參加「拚館」，附近的草港中也有一陣曲館，本庄則有一陣獅陣，都有出陣活動。

── 1995年5月14日訪問葉春西先生（51歲，館主）、黃禮東
　　先生（60歲，曲館先生），李秀娥、謝宗榮採訪記錄。

福崙社區彰區綜合武道館兩廣醒獅團（獅陣）

　　本館創立於一九八五年左右，當時是由崙尾地區的庄民黃俊隆（現年二十五歲）發起，並由其堂兄黃朝翼擔任館主，二人皆有學習。黃氏認爲因年輕人在鄉下沒有什麼娛樂，不如組陣頭，聘請「先生」來教舞獅。未創醒獅團前，曾聘請遷居臺中豐原的庄人「黃大目」（偏名）來傳授拳頭。後來因認爲兩廣醒獅的技巧較好且活潑，遂再聘臺中東勢的「先生」來傳授兩廣醒獅。兩廣醒獅團在臺灣傳布的歷史較晚，原本規定每縣只能有一團，後來由各縣市的醒獅團繼續傳授，形成各縣市內，另有許多醒獅團並立的現象。

　　本館的成員一直維持三十多名，放置「傢俬」與練習的地

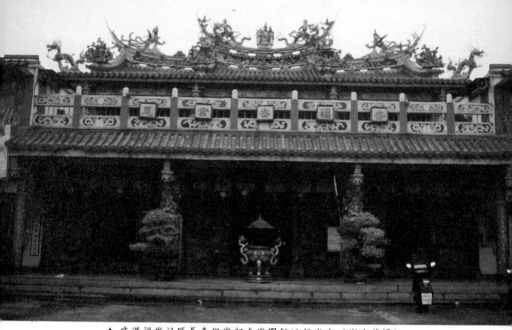

▲ 鹿港福崙社區長壽俱樂部南樂團館址福崙宮（謝宗榮攝）。

點，是福崙社區的土地公廟，因其離住宅區較遠，比較不會吵到村民。正式學習的時間，約一館四個月。黃俊隆習藝最佳，算是「頭叫師仔」，一九七○年代曾和弟子於鹿港天后宮的廣場前表演。也曾在鹿港舉辦的全國民俗才藝活動觀光節中，示範表演過四、五回。本館共有五、六種表演方式，如猛虎醉獅、到廟宇參拜等。

　　至於傳授兩廣醒獅的「先生」，早期是由臺北聘來的中國人劉有貴（現年約六、七十歲）擔任，教了一年左右。劉氏很可能是隨國民政府撤退來臺的，擅長的是「猛虎下山」式，有五、六節，傳授期間，為本館奠下基礎。中期再由臺中區兩廣醒獅團的東勢人劉振發（現年約六十多歲，專業武師）來指導，自一九九一年起，則因發起人黃俊隆技藝最佳，而一直擔任本館的舞獅指導，黃氏擅長「醉獅」、「七星爬桿」、「梅花樁」等招式。前面二位「先生」可能有教過其他地方，但詳

細地點則不清楚，至於黃氏本來曾至鹿鳴國中、頂番國中二校指導過兩廣醒獅，原本校方也有意自組舞獅隊，但因自備一顆獅頭要花六萬元，其他「傢俬」也要花費三、四萬元，無法負擔經費而作罷。

　　本館成員並沒有學習醫理、藥理或命理方面的知識，大多是向中藥房買治氣傷、疲勞或顧元氣的中藥來吃，也沒有收藏銅人簿、藥簿、拳譜等。至於奉祀的祖師，則爲達摩祖師的畫像，祭祀日爲九月九日重陽節，成員會準備供品祭拜，但沒有舞獅等表演祝賀，祖師香位則另外供奉於館主黃朝翼的鄰宅，因那裡較爲寬敞，不適合設於借地練習的土地公廟內。

　　目前成員有三十多人，出陣通常也是三十多人，主要成員有黃俊隆（二十五歲）、黃朝翼（二十九歲）、施仁義（二十七歲，鼓手）、郭子英（三十三歲）、粘桯輝（兄，二十三歲）、粘桯志（弟，二十一歲，就讀國中時，曾在高雄表演，很受讚賞）、黃全益（十八歲）、「排骨」（十八歲）等人。本館以前學過的拳法，包括太祖拳、白鶴拳和猴拳。兵器共有三、四十種，無法記憶，另有鑼鼓等，舊的則會換掉。

　　受訪者表示，兩廣獅的獅頭種類有三種，但不清楚如何細分，只知有分顏色與眉目較兇惡或是較斯文的。獅頭是向臺北縣板橋市的「王哥」（偏名）買的，全臺灣似乎只有板橋的「王哥」會製作，否則就得向香港或中國購買。製作一顆獅頭，一般得一、二個月才會好，至於布面的獅身部分，則由顧問黃正三（正美西服店老闆，本身也是裁縫師）所製作。以前本館有用「獅鬼仔」，後來人員較少，才不使用。兩廣醒獅原沒有「獅鬼仔」，但本館爲了熱鬧而添加「獅鬼仔」的表演項目。

　　至於活動的經費，主要是由成員分攤，另一部分則來自表

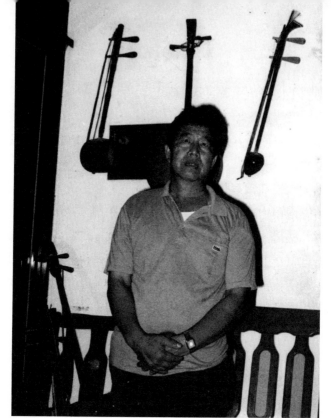

▲鹿港福崙社區長壽俱樂部南樂團館主葉春西（謝宗榮攝）。

演的酬勞，若受邀出陣表演，一部分的酬勞會分給參加出陣的
國中生，做為獎勵，但成人則純粹義務奉獻，餘額則全部充作
經費的「公金」，或準備修理「傢俬」之需。

　　最初，練習時間是從每天晚上七點半開始，現在則是每星
期三、六、日的晚上，從七點半至九點半結束。本地國中生若
有學過舞獅，當兵回來後，比較不會變壞，所以家長通常都很
贊成孩子來學，只是怕孩子練習時會受傷。

　　本館出陣的情形，若屬當地公廟邀請，廟方會支付酬勞，
但本館都會再以「添香油」的方式樂捐回去，所以本庄的公廟
邀請，純屬義務出陣。崙尾的公廟為福崙宮，主祀媽祖和保生
大帝，每年例行祭典日期為十月初十，此日原為建廟的安座大

▲ 鹿港福崙社區長壽俱樂部南樂園（前身為崙仔尾新興社南管陣）的樂器
（謝宗榮攝）。

典，神明會遶境，陣頭也會出陣「鬧熱」，村民也會於當天宴
客。出陣的場合，除了廟宇邀請之外，另有應村民入厝、公司
成立開幕典禮或競選活動等需要，而受邀表演。

　　本館歷來是與臺中區綜合武道館（即「先生」劉振發的
武館）「交陪」，彼此會互相支援人手。本館未曾和別館「拚
館」，但昔日社會有這種現象。本庄另有著名的曲館，即福崙
社區長壽俱樂部南樂團，很會演唱。

—— 1995年5月28日訪問黃正三先生（53歲，顧問）、施仁義
　　先生（23歲，鼓手），李秀娥採訪記錄。

草港尾協義園（北管）

　　草港尾和草港中同屬草中里，但草港尾的曲館是北管的

協義園，草港中的曲館是屬九甲南。本館可能在日治時期就成立了，應有上百年的歷史。由於以前本館就沒有「先輩圖」流傳，故無法清楚知道昔日的組織與活動，只知道以前是由家境富裕的宗親黃呈謀之父黃溪負責，並曾二度聘請彰化梨春園的「先生」來傳授。本館從未學上棚演戲，而純粹後場演奏。

以前每逢「媽祖生」，本館就會出陣為神明「鬧熱」。受訪者黃呈進十多歲加入曲館時，是在黃家的舊宅中練習的。因黃氏的父親沒有學曲，家中只有自己有興趣練習，曾一度暫停，後來才又繼續參加。鹿港舉辦的全國民俗才藝活動時，本館也曾出陣表演。另外，趙守博擔任省政府新聞處處長時，曾在一九八二年六月廿六日於臺中公園舉辦臺灣省中部五縣市社

▲鹿港草港尾協義園成員老照片（謝宗榮攝）。

區民俗育樂觀摩會，本館當時也有參與表演。

因爲每回出陣，至少需要八、九個人手，而參加出陣也只有數百元可賺，並不划算，所以成員繼續參加活動的意願不高，人數也日漸減少。現在本館已有二、三年不再活動了。

本館的「曲館先生」共有四位，但前二位的情況不詳。第三位是彰化梨春園的李江漢（已逝，當年約六十多歲），李氏擅長弦、吹，住在彰化「大媽館」（梨春園）中，戰後曾來傳授一、二年。本館當時成員共有三十多人。

第四位「先生」吳謹南也是自梨春園聘請來的。吳氏原爲彰化人，擅長鼓、弦、吹等，屬於全才。吳氏約十多年前，至本館傳授，前後教了一年，當時黃呈進年已五十多歲，也再度拜師學習。吳氏在一九七九年草港社區成立後，因爲社區理事長黃西湖、慶安宮主委黃普通二人鼓勵當地舉辦曲館活動，才再度受聘請來教導。

本館歷任的館主，先後有黃溪、黃呈謀父子（皆已逝）。一九七九年時，黃呈謀任正大總理，黃呈晴則任召集人，後來王耀也曾負責一陣子，但未成功，目前則由黃秀才擔任聯絡人。本館因出陣的情形較少，沒有多少收入，若有酬勞，也已用來購買樂器，故沒有「公金」的管理人。

本館尚健在的成員包括黃呈晴（六十一歲，召集人，鑼）、黃呈進（六十六歲，頭手，曾學唱曲，但年紀大，已唱不出）、黃秀才（五十七歲，頭手及現任聯絡人）、黃呈隆（七十八歲，務農，大鈔）、黃呈舫（七十歲，響盞）、黃呈園（七十八歲，大鑼、通鼓）、王耀（七十七歲，通鼓）、王佳（五十多歲，弦吹）、王秀津（五十八歲，弦吹）、王龍文（四、五十歲，弦吹及頭手）、黃呈勇（五十歲左右，弦吹）、黃明富（二、三十歲，弦吹）、吳政測（四十多歲，弦

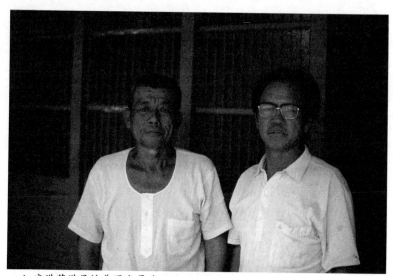

▲鹿港草港尾協義園成員黃呈進（左）和黃秀才（右）（謝宗榮攝）。

吹）等人。已故的成員則有黃溪（館主）、黃呈謀（鼓及武場
樂器）、黃呈超（小鑼）等人。

　　本館所學，屬北管福路的曲牌，例如【一江風】、【大
瓶祝】、【番竹馬】以及「扮仙」的曲牌等，但沒學西皮的曲
目。本館以前曾收藏一本曲簿，但已亡佚，樂器則存放在公廟
慶安宮內，整組的樂器，包括班鼓、通鼓及弦，弦又有正弦
（殼仔弦）、副弦（二弦）之分，另有大小鑼、大小鈔、響
盞、笛、大小吹等。小鈔多是生、旦角出場時才用，小吹又稱
噠仔，南管則稱噯仔，若是「新路」的弦，則不用殼仔弦，改
用吊規仔。

　　由於本館純屬曲館，故未準備戲服。本館奉祀的祖師爺是
西秦王爺，已不清楚其聖誕日，沒有特別的慶祝活動，也不會
宴請外地弦友來參加。

在經費方面，主要是由成員共同繳交「先生禮」，但已忘了以前的金額。本館以前也沒有收「公金」，往往是有需要時，再由大家共同分攤，且因出陣的情況很少，所以也沒有什麼收入。以前多在晚餐後練習，由八點到十點、十一點爲止，再練下去已太晚了，會吵到別人，但練習時，並未準備點心宵夜。

過去往往是在公廟慶安宮有需要時，本館才會出陣，而且主要是義務爲媽祖「鬧熱」和娛樂。不過，還是很少有出陣的需要。未建廟前，本地是在三月二十「迎媽祖」遶境，祈求平安，到了一九七六年慶安宮建廟後，才改以安座大典的三月十六日爲例祭日。廟會出陣一般得需要七、八個人手，若是喪事的出陣，則只要四、五個即可。本館很少接受村民私人邀請出陣，所以也就沒有爲喪事出陣。

本館很少外出，從未與別館「交陪」或借調人手，也沒有「拚館」的現象。鄰近村庄的草港中有一陣南管，崙尾也有隸屬老人會的南管。

—— 1995年5月13日訪問黃呈進先生（66歲，成員）、黃秀才先生（57歲，聯絡人），李秀娥、謝宗榮採訪記錄。

草港中永樂成（九甲南）

草港中屬草中里，庄內曲館爲南管的九甲南，曲館永樂成，是由上一輩的人所取。本館純粹學曲，並沒有上棚演戲，據說自日治時期就有了，只知老一輩的人自幼年便開始學曲，曲館原設在受訪者黃漢錫家族的「公廳」，但後來「公廳」已被拆掉。

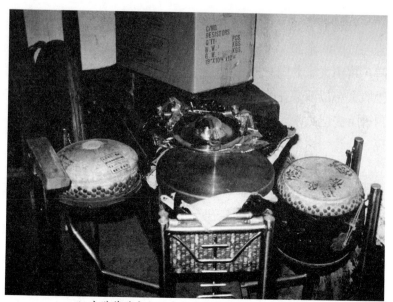

▲鹿港草港中九甲南永樂成樂器（謝宗榮攝）。

　　上一輩的成員活動，曾解散十多年之久，直到十六年前，為了庄內神明溫府王爺八月十九日「鬧熱」需要，希望曲館能夠出陣，才再度重整，並聘請「先生」來教，也將館址改在吳金鍊宅前的「公廳」。目前位於右廂的吳宅要拆除改建，只保留「公廳」和左廂的房屋。

　　十多年前剛重整時，本來也有年輕人來學，但因嫌難學而放棄，只有二、三位學得下去。因為南管很難學，目前成員只有十多人而已。受訪者黃漢錫因以前念書時，善於演奏笛子，學南管也就較容易。本館從未參加正式比賽，一九九四年時，李登輝總統曾蒞臨鹿港鎮頭南里，本館受邀演奏〈共君斷〉，李總統足足聆聽了二十多分鐘，並表示自己以前也有學南管，這種音樂很好聽。

　　本館的「先生」以前是由庄人擔任，包括黃初（若健在，

約上百歲）、邵黑磁（若健在，約上百歲）、黃金河（若健在，約八、九十歲）等人，但三位「先生」皆已逝世。黃初已經逝世二十年，擅長班鼓、通鼓、弦吹等；邵黑磁已逝一、二十年，算是全才的「先生」；黃金河則擅長打班鼓、通鼓，已故十年以上。

本館在十六年前重組時，因爲沒有適合的「曲館先生」執教，改向線西鄉牛埔庄聘請黃進發、葉三益師兄弟來教了一年多。他們當時皆爲六十多歲，黃氏還曾在戲班任職。目前他們尚有往來，五月十二日晚上曾來參加吹噴吶的演出。以前黃氏傳授時，一個月的車馬費及「先生禮」爲一萬元。一年多後，便不再出錢聘請，而是有需要時，再邀請黃氏義務指導。本館因未學戲，故沒有教「腳步」的「先生」。

本館以前的館主可能是黃金河、黃初或邵黑磁其中之一，現任的館主則爲受訪者黃秀錕本人，黃氏也擔任本館弦手。本館並無保留「公金」，若要修理樂器等，則由大家平均分攤。

本館向來沒有女性成員，目前的成員包括黃秀錕（七十一歲，弦，現任館主）、吳金鍊（七十二歲，銅器）、黃呈築（四十八歲，吹）、黃進丁（六十五歲，銅器、弦仔）、黃秀桶（六十多歲，頭手鼓）、黃呈畿（五十四歲，通鼓）、黃金池（六十四歲，銅器）、劉金單（五十七歲，銅器）、黃火城（六十歲，唱曲）、蘇黑底（五十七、八歲，三弦、弦類）、黃漢錫（四十四歲，笛、吹、三弦）等人。

本館學過的九甲南劇目有《取木棍》（又稱《降龍棍》，楊宗保招親的故事），這一齣得學半年。另有《丹桂圖》中賞花園的一段，是最後即將沒有經費請「先生」的階段才學的。至於學過的曲牌，則有【玉交】、【福馬】、【將水令】、【慢頭襖】、【相思引】、【倍思】、【紅衲襖】、【五開

▲ 鹿港草港中永樂成九甲南館主黃秀錕（右）和黃漢錫（左）（謝宗榮攝）。

花】、【中滾】、【水車】等。

　　本館原收藏一本由「先生」那裡傳來的曲簿，要學曲的人，每人影印一頁，再綜合成一冊，十多年下來，恐怕已被蛀蟲蛀爛了，但仍留有以前念譜用的大壁報紙。

　　本館的樂器有提弦（殼仔弦）、三弦、大廣弦、笛子、大小鑼、通鼓、班鼓、板等，另外也有簫和琵琶，但本館沒人可學。本館純粹是學排場的南管「九甲曲」，沒學戲齣。以前奉祀的祖師，則是田都元帥。當初正式開館學曲時，有用紅紙寫上神位，一年後「謝館」，就燒掉了。目前曲館雖仍在活動，但並未繼續奉祀祖師。

　　本館活動的經費，由成員共同分攤。若外庄有人邀請出陣，才有收入，但酬金也都由共同出陣的人均分，一日約一千

元而已，有的成員還不想出門。以前練習時間並不一定，大多是在星期日的晚上，一般不會準備點心，地點在成員吳金鍊宅前的大埕，但現在已沒有練習了。

本館的成員以庄人爲主，再加上前述的二位線西鄉牛埔的「先生」。演出的場合主要爲本庄神明「鬧熱」，如溫府王爺八月十九的慶典，每二年一次，這是「卜爐主」輪祀的，並沒有興建公廟。以及「媽祖生」之前的三月二十日，會到鹿港天后宮迎請媽祖遶境。此外，凡是庄內的「好歹事」，都有義務參加演奏，但沒收酬勞。結婚的場合，則是以演奏八音吹爲主。

以前的社會較有「拚館」的情形，但本館從未參加。鄰近村庄中，草港尾庄的曲館已不再出陣，崙尾的曲館雖仍在活動，但人數較少。此外，本館的成員自認屬於較正統的演奏法。

—— 1995年5月13日訪問黃秀錕先生（71歲，館主）、黃漢錫先生（44歲，成員），李秀娥、謝宗榮採訪記錄。

魚寮忠義堂（獅陣）

魚寮庄在日治時期屬三十四保，與三十三保的新厝同隸今鹿港鎮洋厝里。本庄以前也隸屬「頂十二庄」的範圍，原來的魚寮庄於日治時期（約六十多年前）全庄被洋仔厝溝沖走。因爲當時連續豪雨，山洪爆發，土埆厝的房屋尙來不及拆，就已被水流沖走，庄民只能靠竹筏搶救物品。幸虧當時「下十二庄」的人被邀請來幫忙，否則後果無法設想。

在原村落被大水沖毀後，只好遷往現在的區域，重建新村落。遷入新村後，附近村庄若「請媽祖」時，本庄的獅陣還會

出陣，但次數並不多。戰後獅陣成員日漸散佚，就不再活動，迄今已解散數十年了。

　　本庄庄廟天和宮，主祀女媧娘娘，以前是由爐主輪祀，直到一九九三年才建廟，尚未完成，也未舉行安座大典。例祭日為二月十八日，但廟內神明的「鬧熱」很少需要獅陣出陣，以前若是有「迎媽祖」遶境的活動時，忠義堂的獅陣才會出陣。

　　魚寮的獅陣名為忠義堂，屬於「開嘴獅」的系統，成立於日治時期，只知早在七七事變（1937年）前即已成立。當初是由獅陣的「先生」新厝人黃勝金（已逝多年）所發起。以前黃氏常往返於魚寮與新厝二地。黃氏原在高雄阿公店經商，並學舞獅，後來才回鹿港新厝居住。新厝另有一館獅陣，屬於「篏仔獅」、「合嘴獅」，不同於魚寮的「開嘴獅」。

　　本館的「先生」只有黃勝金一位，但黃氏當初也只教了

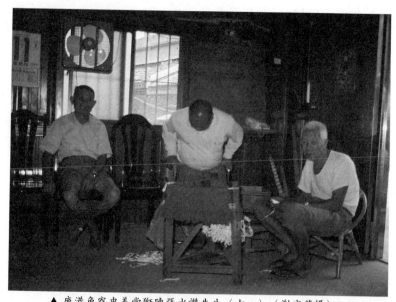

▲鹿港魚寮忠義堂獅陣張水讚先生（右一）（謝宗榮攝）。

一館四個月而已。庄人同意晚上閒暇時，互相「交陪」練習。受訪者張水讚記得獅陣在自己十多歲時就有了，但本身並沒有學。黃氏只教過本庄的獅陣，本身具備有接骨、中醫草藥的傳統知識，但是不知其師承。張氏並不清楚本館的「頭叫師仔」是哪一位，本館也早已沒有館主或聯絡人。以前的館主，即本館的「先生」兼創始人黃勝金。

　　本館昔日成員有四、五十人，每回出陣也都有四、五十人參加，現在只剩下少數幾位成員留下，例如郭成圭、施水源（六十歲）等人，老成員張強則已逝世。本館以前學過鶴拳、猴拳，兵器方面大致有大刀、鉤、單刀、戟、雙鐧、叉、耙、盾牌等四十多種，另有獅頭、鑼鼓等「傢俬」，以前「傢俬」放在「先生」的館址，後來放在其弟子張強的家中。

　　獅頭的種類有「開嘴獅」和青面的「合嘴獅」二種，本館屬於「開嘴獅」，最初是請埔鹽鄉的人用鉛片製作的，但不耐久。所以，戰後初期（另有旁人說是二十年前），改向虎尾訂做一顆獅頭。本館有使用「獅和尚」（本地少稱「獅鬼仔」），以前本館有十公分厚的藥簿，但不知存放何處，以前也有書寫祖師的香位，但不知是哪一位，成員每天都會上香，出陣之前亦然。

　　本館經費是由學員共同分攤，採購「傢俬」的費用也是同樣。以前本庄庄民是靠勞力工作，經濟狀況較平均，所以沒有「站山」支持，以目前社會的經濟狀況，才有富人可作「站山」。本館並沒有「公金」，若有請主提供香菸，則會分給出陣的成員。

　　本館昔日練習的時間，主要是從晚餐後開始，大家一起學，向來不準備點心。演出的情況，主要是因黃氏的「交陪」而出陣。黃氏有些師兄弟會來邀請，或是去湊人手幫忙，也曾

以本館的旗號出陣，遠至臺南表演，但黃氏過世後，就不再「交陪」了。

本館以前跟彰化福興鄉二港仔的武館有「交陪」，該館是由同屬「開嘴獅」的另一位「阿攏師」傳授，據說師承「西螺七崁」的系統，但「阿攏師」只會拳法，不會舞獅。此外，以前本館從未發生「拚館」的狀況。

—— 1995年5月12日訪問張水讚先生（80歲，庄民），李秀娥、謝宗榮採訪記錄。

新厝集英堂（獅陣）

新厝的獅陣為集英堂，早在日治初期就已組織，共傳了三代，已有二代成員逝世。受訪者郭谷白雖較年長，也參與了獅陣的活動，但因本人沒有練武或舞獅，而是配合獅陣打鼓，並不清楚過去活動的詳情。至於會舞獅的受訪者郭水秋，則因屬最晚一輩學舞獅的成員，對早期的歷史也不清楚。

本館於日治時期成立，直到十年前才解散。據成員所知，本館早期在大埕尾練習，但並無固定的地點，最後一批學習的成員有六十多位，多是三十餘歲時參加。會召集這批年輕人參加，是因一九五一年時，本庄的郭聖王廟經神明指示重建，而一九六〇年代正在興建廟宇時，為了迎接鹿港媽祖來「鬧熱」，才鼓勵這一輩的庄人學習舞獅。後來，廟宇在一九七七年再度翻修，並定名為長安宮。

本館更早期的「先生」是誰，受訪者並不清楚。目前所知，從日治時期起，到了一九六五至六六年，又再度招生傳授。郭水秋是在此時開始學舞獅的。郭氏時年約二十八歲，

「先生」則是蔡頂（享壽八十四歲，約六年前逝世）和郭賞、郭森林三位師兄弟，他們三人師承臺中市的集英堂，郭金交（已逝世十多年，若健在，約八十五歲）是蔡氏等三人的弟子，也是較晚習藝的。

蔡氏三人沒有教過外地的獅陣，也未成立國術館，他們具有醫理及藥理方面的知識，但不以之牟利，受訪者也不知其傳承。本館沒有「頭叫師仔」，若有事出陣，則由成員共同負責，以前則都由「先生」聯絡。本館尚健在者則有郭春（七十八歲）、郭水秋（五十七歲）、施足堯（偏名「施翹」）、郭漢等人，舞獅頭的有七個，舞獅尾的有四、五個，以及打鼓的郭秋白（八十歲）。

本館以前大約十多人出陣，若「迎鬧熱」則全庄都會出動。每戶一人義務出陣，但從未接受外庄邀請。本館沒有練武，純粹學舞獅，所以未準備兵器類的「傢俬」，但「先生」本身則有練武。

本館獅頭屬於「合嘴獅」的系統，自日治時期迄今，已換過好多顆。後來的獅頭是由會舞獅的庄人郭春製作。另外，郭漢也會糊獅頭。本館以前舞獅時，有「獅鬼仔」配合表演。

本館沒有銅人簿、拳譜之類的書籍。因為沒有正式設館，故未奉祀祖師。以前經費是靠「丁錢」支應，並由庄內的爐主負責包辦。本館因不收出陣的酬勞，所以也沒有「公金」。練習時間多半在晚飯過後的七、八點開始，直到十點多休息，練習時則不供應點心。

本陣出陣的場合很少，只以「迎鬧熱」為主。因為公廟沒有「刈香」或「謁祖」的活動，故外出機會很少。馬府元帥聖誕時，也不會出陣「鬧熱」。另外，以前主要是請鹿港天后宮的媽祖來遶境，但次數極少，三十多年前曾舉辦過一次，後來

就不再舉辦了。本館很少跟其他獅陣或武館往來，也沒有「拚館」的情形。鄰近的村庄魚寮同屬洋厝里，也有一陣獅陣，與本庄相似，都不是武館的形式。

—— 1995年5月12日訪問郭谷白先生（80歲，鼓手）、郭水秋先生（57歲，舞獅頭），李秀娥、謝宗榮採訪記錄。

山寮協義堂（獅陣）

山寮協義堂是由上一輩的人所傳授。當初如何發起、發起者是誰，並沒有資料記載或傳述，只知約在昭和初年創立，並未正式設館。受訪者施學然（現年九十二歲）十二歲時，看到庄內三、四十歲的長輩在練習，產生興趣，才跟著學拳、舞獅，並成為最後一批的弟子。

本館當初聘請彰化市人林錦農來傳授武藝，並沒有計算學了幾館，而是「先生」義務指導，如朋友一般，故未收「先生禮」，成員也不用繳費。練習的地點向來不固定，只選幾處民宅的空埕前練習。本館成員人數不多，有時達一、二十人，但老一輩的成員或相繼逝世、或體力不繼，人數已無法湊足，所以約在十年前「散館」。施氏未申請國術館的執照，平日皆以農作維生，並免費替庄人看病、開藥方，尤以骨科最為拿手，讓施氏接骨並不會痛，其他如小兒科、婦科、內科，施氏也很有經驗。

「先生」林錦農（享壽八十多歲，若健在，約一百三、四十歲）是彰化市西門口人（即下莿桐腳），出身彰化市張義堂，來傳授武藝時，年約四、五十歲。林氏最擅長丈二錘，其武術為「二哥拳」的系統，但並不清楚直接的師承。彰化街向

「二哥」學武的人很多，鹿港茱園另有一館，也是師承「二哥」。以前林氏的同門師兄弟蔡根，也常一起來觀摩，但蔡氏並未在本館指導，而是在黑瓦厝授藝。

本館成員不清楚以前的館主姓名，以前出陣時，通常會有三十多人。本館學白鶴拳（即姑娘拳），白鶴先師即姑娘拳的祖師，出陣時以舉白旗為標記。本館的兵器因為數次遷移放置的地點，或生鏽、或散佚，皆未能保留下來。

本館的獅頭為「合嘴獅」，當初「先生」不知從何處買來，表演時並沒有配合「獅鬼仔」。林氏的銅人簿、藥簿、拳譜等，只傳給施氏，施氏並累積心得、補充內容，現存館內。本館祖師是白鶴仙師，祭祀的日期並不清楚。傳說以前有位姑娘嫁給負心漢，這位姑娘的父親後來被女婿毒死，姑娘傷心欲絕，白鶴仙師見其可憐，便下凡化身為一童子和白鶴，在其面前跳來跳去，傳授白鶴拳，使其可為父報仇。姑娘學藝有成，並打死負心的丈夫，從此傳下白鶴拳，故有人稱之為姑娘拳。

本館以前經費的來源，大多是受邀出陣後，隨請主的意願支付。出陣的收入一概分給參加出陣的成員，並沒有留作「館金」。先前成員學習時，沒有收「館金」，也沒送「先生禮」，因為「先生」像朋友一樣，願意義務傳授。昔日每晚皆有練習，但並沒有特別備點心，也不能練太晚，因為隔天大家還要工作上班。

本陣出陣最主要是因為以前十二庄迎關帝爺時，屬爐主制，並沒有建公廟，才有陣頭出來「迎鬧熱」。後來進入工商社會，動員人數已較困難，十二庄協議決定不再聯合迎神，改由各庄自行迎神，所以山寮從此就不再迎關帝爺了。至於本庄的主神為玄天上帝，也沒有建庄廟，因為玄天上帝從來沒有到祖廟「刈香」的活動，所以本館從未為玄天上帝出陣過。

施氏具有「先生」的資格,曾在鹿港海埔里海垵厝的協義堂傳授武藝,但自稱不是去教,而是像朋友一樣的相互切磋。施氏曾接受新聞記者的採訪報導,介紹鎖喉功,外國的單位也來採訪過。施氏並與其弟子楊燈才共同接受訪問錄影,作爲紀念。

── 1995年5月28日訪問施學然先生(92歲,先生資格),李秀娥採訪記錄。

昭安厝奏樂軒(北管)

昭安厝北管成立於日治時期,大約距今七十三年前,主要是爲了「迎鬧熱」及平常娛樂而組成。本館純屬排場演奏,並未上棚演戲。館名奏樂軒,是由「先生」陳其清所命名。本館發起人爲本庄的施海萬,施氏原是新厝埔尾人,後入贅本庄,平日以賣蜜餞維生,陳氏以前在埔尾種田,因而認識施氏,後來施氏便將陳氏引進本庄傳授北管,當時館址設於張水卻宅中。

本館第一位「曲館先生」爲陳其清,住鹿港杉行街,爲玉如意出身,來教時約三十多歲。凡出自玉如意的「先生」,通常被稱爲「館府先生」,而其成員則稱爲「館府中人」。陳氏曾來本庄教了四、五年,後來美軍空襲期間,炸彈掉落杉行街,不幸被當場炸死,整條街道也被毀。第二任的「先生」爲陳氏的弟子「阿九師」(卓明賜,若健在,約九十四歲),卓氏爲鹿港金門館街人,爲鹿港街尾玉琴軒出身,該館也是玉如意的「先生」所傳授。「阿九師」於日治時期就來本庄教曲,只教一年,大約在三十六年前逝世。

「曲館先生」所教的「開路戲」，主要是「福路」的，包括《五龍會》、《出五關》、《雙花樹》等，陳氏除本館之外，也教過鹿港街尾玉琴軒、東石玉成軒、棋盤厝、脫褲庄、員林五汴頭等館，而「阿九師」則教過本館和東石玉成軒。

受訪者張高明於八歲入學，十一歲時開始學曲，因很有興趣，遂未繼續念書。本館當時的成員年齡層自十一歲至三十多歲皆有，張氏的祖父張坪，則爲奏樂軒的大總理，鑼鼓、樂器、館棚皆爲張坪出資，受訪者其父張木、三叔張明金，乃至三弟張文質等人，也都參加本館，學習北管。其系譜關係如下：

本館的活動，大約是在張高明三十多歲時，趨於衰微，因爲學曲的人逐漸去世，而年輕一輩對傳統音樂沒有興趣，反而喜好流行歌曲，所以遂於日治末期解散。

本館以前的館主爲庄人張雨生（成員張聰元之父），張氏本人沒學樂器，但有學一些小生的唱曲。本館向來沒有「公金」，故無「公金」的管理人。本館也沒有女性成員加入，目前還在的成員包括張高明（八十四歲，頭手、總綱，擅長曲、鑼鼓）、張文質（七十四歲，弦、笛子）、張江祥（七十四歲，曲、小鈔）等人。已故的成員包括施煥榮（若健在，約八十七歲，老生、通鼓）、張聰元（若健在，約八十一歲，通鼓）、張聰河（若健在，約八十八歲，班鼓）等人。

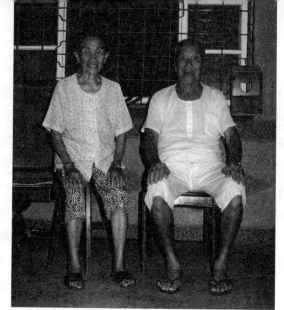

▲ 鹿港昭安厝北管奏樂軒張高明及其妻
（李秀娥攝）。

　　本館以前學了四、五本的曲簿，「先生」也將總綱簿抄
給張高明，但因已「散館」五十多年，曲簿也已損壞。張氏表
示，由於樂器是其祖父張坪任曲館大總理時捐資購買，所以
「散館」後，樂器皆存放於張家樓上，有大小鑼鈔、通鼓、班
鼓、響盞、提弦、吊規仔、和弦、三弦、笛子等。

　　至於本館的祖師，張氏早已忘記，因已「散館」五十多
年，並沒有加以祭祀。以前本館活動的經費，是由大家合資，
張氏祖父任大總理時，則會支出「傢俬」等大筆的開銷。昔日
本館有收「館金」，但忘記金額多寡。本館若有出陣的收入，
皆送給「先生」，開館初也有繳交「先生禮」，但也忘記金
額。

　　以前各庄「迎媽祖」若來邀請本館，皆會義務參與，收入
則交給「先生」，酬勞也隨請主的意願。本庄沒有庄廟，李王
爺和玉皇上帝由爐主輪祀，李王爺聖誕為農曆四月二十六日，
玉皇上帝的「鬧熱」則為三月十五日，本館皆會在爐主宅前排

場。若是一般私人的「好歹事」,庄人若來邀請才會出陣。此外,庄人的外地親戚倘知曉本館,若有「請媽祖」等需要,也會來邀請。

由於師承同一位「先生」的緣故,本館向來與東石玉成軒、員林五汴頭二館有「交陪」。張氏十多歲時,本館曾和海埔厝的曲館「拚館」,並演變成「軒園咬」,當時是由五庄於鹿港第二公學校分校(即海埔國小現址)排場演出,雙方競演各種戲齣,本館也召集東石玉成軒和員林五汴頭前來支援。以前東石玉成軒和北頭頌天聲也會「軒園咬」,東石則會來向本館調人手。此外,日治時期,牛埔的歌仔和海堁厝的歌仔曾上棚演戲,相互「拚館」,附近村庄新厝以前也有一陣獅陣,現在已解散了。

——1995年5月30日訪問張高明先生(84歲,成員),李秀娥採訪記錄。

昭安厝宏功飛龍隊(龍陣)

本館正式創立於一九八一至八二年左右,當初是因十二庄聯合迎神,凡是關帝爺聖誕,皆由各庄出陣迎關帝爺遶境。後來因為每回請陣頭開支龐大,庄人不堪負荷,乾脆自組陣頭義務「鬧熱」。發起人為受訪者張定服,當年約三十歲左右,張氏原想組織布馬隊,後來有人提議組龍陣,也有「先生」可以來教,遂成立龍陣。

本館起初先向草港借用道具,後來那條龍破損,而大家又學出興趣,年輕人也多在家,訓練之後,可以自娛娛人。館號是依照龍王降乩指示「宏功飛龍」,故取為「宏功飛龍隊」,

並由乩童「開光」。起初召募了六十多人共同參與，館址則設在張氏舊宅，並成立委員會管理。

由於本庄未興建庄廟，神明由爐主輪祀，到了二十多年前，不再輪祀之後，遂將神像奉祀在張宅，並有乩童供村人請示。原來的龍王也隨爐主輪祀，故龍王尊神後來也供奉於張宅，並在神案上放一香爐，表示其神位，至於龍身，則安置於廳堂的左側。

本館成立時，是邀請頂番婆的黃姓「先生」（現年約五、六十歲）來教一年，黃氏似乎是從中國學成返國的，但並未學醫理、藥理、命理方面的知識，也曾在其他地方教導。黃氏經營指甲刀工廠，並不以教舞龍為業，純屬義務傳授。即使日後本館出陣，黃氏也會參與，相當高興技藝能夠傳承下來。

本館並沒有訓練「頭叫師仔」，但附屬的二位乩童會隨陣參加，以便「刈香」的進香團到廟宇時，可以請神降駕，主要都是持龍頭的那位被附身，這樣龍舞起來，才會生動活潑。本館也有很多「齣頭」，每一節需要學一個月，總共學了一年。當初沒有每天練習，一星期約二、三天，如選在星期二、三或六、日等，以前是在張氏舊宅前的大埕練習，四、五年前遷居現址後，若有需要出陣時，才集訓，已不必固定練習。訓練時，也會準備一些點心。

張氏表示，龍陣多屬純粹表演性質，至於獅陣原本也很少比賽，但鹿港的獅陣會參加比賽，是這幾年因縣議員洪性榮推動才有的，例如一九九四年五月，在鹿港就舉行了一場全國舞獅比賽。

本館只有十多年前的成員訓練成功，之後並沒有年輕人願意學，即使是鹿港國中等學校有老師教舞龍，但那只能算是玩票性質，學生畢業後，就解散了。本庄有人在學時曾學過龍

陣，但畢業後，卻也沒有意願參與本館的活動，所以受訪者認
為，僅以學校傳授，並沒有實質的意義。

　　本館除了迎關帝爺外，多會參與鹿港舉行的全國民俗才藝
活動觀光節，1994年時，還曾參加表演，但一場表演下來，實
在太累了。至於若外地神明要「刈香」而來邀請的話，則會事
先向龍王請示，經允許之後，才會答應出陣，受邀的地點包括
臺中大甲、太平、嘉義、高雄等地。每逢出陣當天一早，本館
就要「置天台」，向上天請旨，並由張氏家人準備供品祭拜，
待龍陣平安歸來後，繳旨答謝上蒼後，再拆掉天台桌。

　　本館每次出陣，當天一定會下雨，故成員皆認為這尊龍王
非常靈驗。首次（六月二十日下午）到鹿港市區民俗藝品店，
要迎回龍王金身時，到了下午五點，龍陣已快回到本庄，竟下
起滂沱大雨，此時，隔壁庄正好在宴客，也受到大雨的影響，
後來戲稱是因龍王出陣而引來大雨。

　　以前嘉義水上有位吃齋但非佛教徒的修行人來邀請本館
出陣，不知是屬什麼教派的，只知是「一炁化三清」，每逢神
誕，全臺各地的成員皆會聚集在高雄楠梓，且於夜間舉行祝壽
活動。據說是那位師父夢見神明特別指示，在神誕日要邀請這
條龍出陣。那位師父在夢中夢見全身穿著黃色制服的成員在舞
龍，曾四處探訪了許久，才找到本庄，並證實是夢中的龍陣。
本庄有感於這種因緣，也就特別支持，半義務式的參與三年。

　　本館每次出陣，動員的人數相當多，總共需要四、五十
個人，分二班交替表演，凡服裝（每人一套八百元，以四十人
計）、正餐和點心（很耗體力，一天需要五、六餐），加上交
通工具（打鼓的車子，一天約一萬多），其他乘載團員的車
子，若算自用車部分，也需要七、八台，還有油錢與車子的耗
損等，開銷不小。再加上所耗費的時間與體力，自清晨五點半

集合，七點出門，通常都得到夜間十一點多才回得了家，實在相當不划算，既累人，賺的又不多，所以現在較不輕易答應出陣，即使有人願意出一、二十萬或是四、五十萬邀請，仍不輕易答應。

目前龍陣並未設館主，而是採爐主制，並由爐主負責聯絡，但許多年來，爐主一直由張氏擔任。張氏曾任二屆里長，年輕時也跟隨黃氏學舞龍，但沒學拳，故未開設國術館或準備兵器。目前本館共有成員四、五十人，即出陣的人數，主要的成員有張定服、張漢信、張振榮、張福照、張連興、鄭明遠、張綏種、張火眞、張祝庭、張煥宗等人。

至於龍頭、鑼鼓、「傢俬」等，皆安置於張氏家中，龍身被盤捲安置起來，龍首則放在最上面。本館龍身是由鹿港車埕的人製作，舞龍時並沒有用「獅鬼仔」，而是使用龍珠。

▼鹿港鎮昭安厝宏功飛龍隊龍頭（李秀娥攝）。

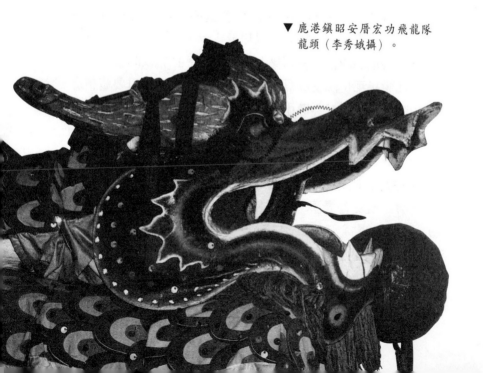

　　本館龍王的祭祀日期爲六月二十日，即以昔日聘請龍神入駐本館的日期爲祭祀日，但本館只有在第一年特別祭祀，之後就沒有特別的紀念活動了。

　　本館活動經費，主要由委員會共同支持，例如委員繳五千元、理事一萬元等，作爲共同活動的基金，起初成立那年，因準備必需的龍頭、「傢俬」、服裝、宴客、點心等，總共花費了三、四十萬。至於出陣收入，一部分均分，另一部分則留作「公金」，以備不時之需。

　　本館出陣，若是應本庄神明「鬧熱」、「暗訪」等事，皆義務出陣，外庄邀請則會收取酬勞，目前，則端視交情深淺。一般多爲神明「刈香」而邀請，私人邀請的較少，因爲舞龍需要很大的空間，民宅較難容納，所以向來不會邀請龍陣慶賀。本館很少與別的龍陣「交陪」，也沒有發生「拚館」的事情。

　　本庄迎神明「鬧熱」，主要是迎關帝爺，「迎媽祖」的較少，「大日」是正月十三日，但祭祀日並未固定，多選在正月期間，而且以前是十二庄共同擇日舉行，後來大家協議投票，由各庄自行迎神，不再聯合舉辦。

　　── 1995年5月30日訪問張定服先生（43歲，發起人），李秀娥採訪記錄。

東石玉成軒（北管）

　　玉成軒屬北管的「軒」派，爲亂彈戲，館名是由上一輩流傳的，以前曾上棚演戲。玉成軒成立於清領時期，日治初期建立中山堂時，曾有「六聯市」的活動，各曲館齊聚中山堂前表演，本館當時的「曲館先生」是鹿港人卓明賜。

　　本館後來一度中斷，戰後才由庄人黃田與莊要再度重整，館址設在受訪者李清波舅父張熊在天成街的家中。李氏時年約十六歲，並加入學北管，共有三十多位學員，人數湊齊才能上棚演戲。當時每逢節慶，都會到當地李丕顯的「樂觀園」戲院演戲，非常熱鬧。

　　二十多年前，因為年輕人不肯學，年老成員也凋零殆盡，本館遂告解散。玉成軒解散後，李氏仍會應邀參加演奏。但最近老人會已有二、三年不再活動。去年埔崙里有一位李先生來邀請湊人手，但因李清波罹患氣喘而不參加。

▼鹿港東石北管玉成軒李清波（謝宗榮攝）。

　　本館的「曲館先生」有許多位，但受訪者並不清楚包括哪些人，只知較晚期的卓明賜（偏名「阿九師」，師承玉如意由高雄聘請而來的薛成基）是鹿港金門館街人，也是鹿港玉琴軒的成員，並擔任玉如意的「先生」。卓氏教了本館之後才開始聞名，曾教過臺北大安區的安樂軒與高雄鳳山的曲館，在此之前，安樂軒也聘請鹿港玉如意的「先生」授藝。卓氏以前若要到臺北安樂軒參加排場時，有時也會帶著本館的李清波一起前往。

　　卓氏會教銅器和唱曲，但不會教「腳步」。以前是自八月十五日起開始教學，一館四個月，共教了二館，後來不再收「先生禮」。卓氏住在金門館街，屬於鹿港街的南邊，而東石則在鹿港街的北邊，得走很遠的路程，但即使下雨，卓氏也會前來教學。

　　本館的「腳步」當初是由李氏的師叔施安棋（現年約七十三歲，遷居臺北土庫）所授。施氏原為「先生」卓明賜的師兄弟，同屬玉琴軒的成員，但也是玉成軒的生角和旦角，也教過臺北安樂軒及高雄鳳山。玉琴軒以前常應邀出陣，每天演出二齣戲，玉琴軒也有特製的「傢俬虎」和館棚，若「拚館」時，極有面子。

　　受訪者並不清楚本館早期的館主，戰後則一直由黃田（幾年前去世，其子黃清波也已逝世）與莊要（尚健在，其子「涼池」已逝世，未知全名）擔任，但二人並未學曲。

　　本館以前從未有女性成員，目前雖已解散，但還健在的成員包括莊要（八十多歲，沒學曲，發起人、館主）、李清波（六十七歲，頭手鼓）、吳明昆（七十二歲，弦手，曾教過黃種煦的國樂隊）、黃老箱（七十一歲，擅長大鑼、唱曲）、黃天輝（六十六歲，擅長小鈔、唱曲）、張熊（七十七歲，館址

在其家中，有學曲，但未學全）。已故的成員則包括尤老佰
（十年前逝世，享壽九十二、三歲）、施一（二、三年前逝
世，擅長打通鼓）、「涼池」（莊要之子，得年二十多歲，比
李清波少二、三歲，會弦、吹，較少學曲、「腳步」）、黃百
和（已故，有學曲，常出資支持曲館）、黃田（戰後的發起
人、館主）、黃清波（黃田之子，比李清波長十多歲，原在臺
北學曲）等人。其中，施一曾一度負責老人會的北管、亂彈、
平劇，但後來只剩施氏會打通鼓。施氏曾邀李清波到新祖宮參
加老人會的曲館，後來年紀越來越大，又喜歡到處承接出陣的
生意，李氏曾因此加以規勸。

　　本館學的開門戲是《黑四門》，描述尉遲恭與子相認的
故事；有些曲館則會先學講述宋朝趙匡胤的《紅四門》。本館
學過的戲齣有《吳漢殺妻》、《三進宮》、《晉陽宮》、《華
容道捉曹操》（自孔明發兵到放曹操）、《鐵板記》（明代元
配欺侮小妾的故事）、《毛蟹記》（漢朝某人妻子外遇的故
事）、《文王聘太公》（即《渭水河》）等，所學的曲路則包
括福路與西皮。

　　本館的曲簿都放在「先生」卓明賜家中，共有幾十箱，
兼有粗、細曲。卓氏在李清波十六歲時來教曲，到李氏三十歲
時，卓氏就逝世了，距今已三十多年，至於後來曲簿的保存狀
況，李氏則不清楚。

　　本館使用的樂器包括響盞、小鈔、大鑼、吹、班鼓、通
鼓、殼仔弦（福路的頭手弦）、竹管仔弦（西皮所用，較接近
平劇）、吊規仔（屬亂彈）和弦等，弦樂器最難學，一般都用
「萬世弦」來形容難學的程度。本館以前有七、八個曲腳，並
有四棚銅器，包括大鑼、小鑼、鈔、響盞、通鼓、班鼓等，其
中只有二、三人會打通鼓，一、二人會打班鼓，至於「傢俬」

則早已損壞。

　　本館「散館」後，成員改到老人會玩票時，並沒有擅長大、小吹的人手，都由施一請人來湊數。有二位內行的吹手，屬於職業性質，四處賺錢，但李氏並不知道他們的來由。

　　本館昔日學戲時，第一棚的戲服是用租的，後來黃百和本想向彰化的老天興買戲服，但起初租來的五件甲衣，卻缺少一件，而且當時若採購一棚戲服，要花數百元，當時黃氏尚缺數元，遂先向老天興租戲服，而沒購買。

　　本館奉祀的祖師為西秦王爺，聖誕是六月二十四日，向來沒有祭祀活動，也未祭拜先賢，至於玉如意則會為西秦王爺祝壽，並祭拜先賢。

　　本館當初的經費主要是由發起人黃田、莊要募款，住在信用合作社對面的成員黃百和也會贊助較鉅額的經費，部分則由學員共同分攤。李氏十四歲時，父親已過世，沒有錢繳費學子弟戲，後來是因「先生」找李氏去學曲而參加，那時曲館則設在張熊（李氏舅父）家中。

　　本館向來免費為神明出陣，另外，館內成員家中若有「好歹事」，皆會義務出陣慶賀或致哀，未向成員收費。若欠缺經費時，就由館主募款。本館以前是在張熊家中練習，每館四個月，幾乎每晚都會練習，但只有正式排場的場合，成員才有點心可吃。

　　本館以前主要是為東興宮李府王爺（三百多年前於東石開基，昔日由值年爐主輪祀，新廟直到1968年才安座）擔任駕前樂團，義務「鬧熱」。李府王爺聖誕為四月二十六日，以前會在二十五、二十六二天演出二棚戲。本館在未建廟前，即擔任王爺的駕前，這種現象持續至二十多年前曲館解散，才告停止。

另外，本館與「先生」的母館玉琴軒及玉琴軒的「先生館」玉如意有「交陪」。一般而言，師兄弟的曲館也有「交陪」。後來玉如意不再活動，其成員黃種煦仍繼續主持傳統國樂隊，有時會邀請本館參加演奏。李氏近年因健康狀況不佳，才加以推辭。另外，十多年前，鹿港昭安厝由卓明賜傳授的曲館，也曾來借調人手，但該館現在也已解散。

本館以前曾和北頭頌天聲「拚館」，李氏曾聽成員尤老佰提起，以前有「軒園咬」的習慣，甚至會較量一、二個月之久。競爭者用黑板輪流寫出戲碼名稱，哪一方若沒有新的戲碼，就算落敗。

此外，鄰近的泉州街也曾有北管正雲軒，戰後初期仍有出陣，現已解散。目前郭厝的南管遏雲齋尚在活動，李氏之女甫加入該館學唱曲不久。

—— 1995年5月15日訪問李清波先生（67歲，頭手），李秀娥採訪記錄。

北頭郭厝遏雲齋（南管）

遏雲齋位於鹿港北頭郭厝，居民早期以漁業為主，庄內約有六成民眾姓郭。由於濱海的緣故，「頭人」發起成立樂團，作為工作之餘的娛樂。據受訪者陳塗糞（現任館主、「曲館先生」，現年八十六歲）表示，遏雲齋最初是由庄人郭雙傳的祖父郭來龍發起，距今約一百一、二十年前，而陳塗糞的父親陳貢則師承郭來龍，至今已傳承三代。

本館早期未正式取館名，只由郭來龍召集庄人學習南管，在陳貢接任館主時，才正式命名為遏雲齋。本館起初在北頭忠

義廟練習，後來館址換了好幾處，但都在郭厝庄中。陳塗糞大約十二歲開始學南管，本館當時正逢即將衰微之際，同一期的學員只有陳氏與「郭茗定」（諧音）二人。

　　陳貢師承「龍先」，並成爲本館的「先生」，日治時期更曾遠赴東京灌錄南管唱片，並到廈門與南管樂友交流，還曾到臺中縣梧棲授藝。根據陳松木（陳貢之孫，現年四十八歲）回憶，陳貢約在1951年逝世，享年六十九歲。陳貢雖未正式入學，但就所保留的二、三十本手抄曲簿來看，本人應該識字。陳氏所有的曲簿放在木箱中，但許多已被蛀蟲損壞，只剩五本

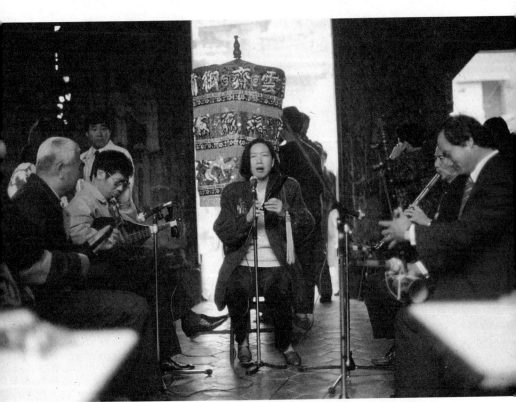

▲鹿港南管遏雲齋在鹿港天后宮的排場演奏（李秀娥攝）。

保存較良好，其中有一本曲簿的封面標示「昭和四年陳貢手抄」。目前，手抄、印刷的曲簿（二冊劉鴻溝所編指譜，二冊張再興所編曲簿）以及樂器，皆放在附近的館址（郭厝巷147號，館址由陳塗糞提供）中。

郭來龍當初是在彰化市的魚脯店學曲，但受訪者不知其師承及館名，郭氏也曾在彰化市元清觀（天公廟）唱過曲。另外，據本館成員陳材古（現年六十六歲）補充，以前南管的規定極為嚴格，郭氏當初曾在鹿港雅正齋學藝，但因郭氏和陳貢在日治時期都曾教過藝妲，藝妲或職業演員在當時被視為「下九流」，不可參加南管社團，甚至連教過藝妲的人，也會被其他南管曲友排斥，郭氏後來遂不好意思再參加雅正齋的活動。此外，郭雙傳曾告知採訪者，本館當初所學的南管屬於「品館」（以笛子為音準），約在戰後初期才改學「洞館」（以洞簫為音準）。

遏雲齋的習藝傳統是由上一輩教下一輩而傳承下來，所以歷來教過的「先生」包括「開館先生」郭來龍，以及本館的成員陳貢、郭國、莊海、莊傑、郭水雲（郭來龍次子，即現任成員郭雙傳之父）、郭慶安（為陳塗糞的老師）等人。至於歷任館主，則是郭來龍、陳貢與現任的陳塗糞。

陳貢過世後，遏雲齋日益衰微，而約三十多年前的雅正齋也同屬衰微期，所以住郭厝的雅正齋「先生」郭炳南與雅正齋成員施秉熙，便先後鼓勵遏雲齋的成員六、七人加入雅正齋，當時參加的成員有陳讚丁、陳塗糞、陳材古、郭應護、郭雙傳、莊忍等人。此外，遏雲齋的成員如郭應護等人，也曾長期加入聚英社的活動。後蒙許常惠教授的支持，使得鹿港雅正齋與聚英社皆於一九八六年雙雙獲得薪傳獎的獎勵。

直至二、三年前，遏雲齋的老成員覺得遏雲齋的成員極

多，卻去參加其他曲館的活動，故決定邀請部分昔日成員回到遏雲齋，並由館主陳塗糞提供固定館址，做為每晚練習的場所，聚會時間則是八點半至十一點左右。本館原先並無「館金」，後來為了整理樂器而由成員共同出資，有能力的人便多負擔一些，因此，經費是依實際活動需要而收款，未設立「館金」制度。

遏雲齋並沒有上棚演出，使用的南管樂器包括：琵琶、洞簫、三弦、二弦、拍板、雙鐘、響盞、叫鑼、四塊、笛子、噯仔等，但沒有扁鼓。曲館奉祀「郎君爺」，每年有春秋二祭，約在二月和八月，但本館因曾有數十年停止活動，並沒有每年舉行例祭。

目前遏雲齋的固定成員，且較常參與活動的，包括陳塗糞（八十六歲，「曲館先生」）、郭雙傳（六十四歲，琵琶）、郭應護（六十六歲，洞簫、噯仔、琵琶）、陳材古（六十六歲，洞簫）、陳讚丁（八十八歲，二弦）、王金耳（六十八歲，精通樂器）、陳塗水（五十九歲，琵琶、三弦）、蔡榮祥（六十歲，四塊）、陳逢南（五十一歲，雙鐘）、辜天量（六十四歲，叫鑼）、黃玉慶（七十一歲，二弦）、黃金治（六十二歲，唱曲）等十二位。至於郭慶安（八十九歲，「曲館先生」）、陳金筆（八十八歲，唱曲）、黃清松（八十二歲，唱曲）等三人，因年事已高，目前較少參加活動。另外，較常參與曲館活動的，尚有目前因工作暫居鹿港的臺南學甲人李竹雄、陳碧玲夫婦，以及跟隨郭應護學唱曲、琵琶的方雅玲（三十八歲）與陳麗英，她們二人原在鹿港聚英社隨郭氏學南管，後參加本館。此外，陳塗糞和陳逢南亦有親戚關係，其親族系譜如下：

遏雲齋因地緣的關係，與郭厝忠義廟關係密切，忠義廟的主神是關聖帝君。表演場合多是「神明生」的廟會，若有「好歹事」的邀請，也會出陣演奏，喜事是在「拜天公」的前一天，演奏一、二小時。目前在天后宮表演一日的價碼為一萬元，這是由彰化縣立文化中心提供的表演經費。自一九九四年起，彰化縣立文化中心為推廣地方民俗藝術活動，提撥經費鼓勵鹿港當地的三個南管樂團雅正齋、聚英社、遏雲齋，定期於每週日下午於天后宮或龍山寺輪流演奏。一九九五年開始，將再持續半年，有遏雲齋和聚英社二團參與固定的演奏活動，曲館成員也會互相支援。

南管的性質較溫和，較少「拚館」，和北管不同。南管社團因有舉辦活動，彼此之間常相往來。本館與遏雲齋有「交陪」，在人手方面互相支援的則是鹿港聚英社。遏雲齋以前也常支援、參加雅正齋的活動。至於外地的曲館，本館則與臺中縣清水的清雅樂府較有「交陪」。

—— 1995年2月25～26日訪問陳塗糞先生（86歲，館主）、陳

松木先生（48歲，成員），李秀娥採訪記錄。

北頭頌天聲（北管）

　　頌天聲是北頭境內的北管曲館，並沒有轉為大鼓陣，而是在二十年前解散。本館的館名，是由老一輩的成員所取。根據成員陳朝木所述，本館的確切成立年代不詳，只知成立於日治時期，其年代不會早於另一個同為奉天宮的駕前大雅齋（南管樂團，據施至煖告知採訪者，大雅齋成立於1925年），也不清楚最初的發起人有哪些，只知以前鹿港北管有「軒園咬」，大家會請「先生」來教，以唱曲互相競爭，並在廟前排場。因為陳氏是較晚一輩的曲館成員，而老一輩的「先生」早就去世，故不清楚曲館的歷史。

　　以前在學曲和「腳步」時，因為是業餘性質，學員一段一段地學，沒有全部學成，到了最後要表演時，還得勞動「先生」親自上場。據鹿港樂觀園戲院的李丕顯表示，當時的「曲館先生」和教「腳步」的「先生」都是上海人王秋甫，但不清楚其出身，只知是在上海學平劇身段的，是著名的老生。王氏本來想當「紅生」（即關公的角色），但因聲音不佳，只好改學老生，後來被聘到臺中教平劇的武戲，可能教過臺中的同慶雲歌仔戲團和臺南的雅賽樂歌仔戲團。王氏大約在一九三五年左右，前來指導本館，直到一九三七年才停止教學。

　　陳氏學曲時，本館的成員都在玉順里施章家中練習。施氏擔任後場的班鼓，施車（已逝世）扮演關公，李紫輝演花旦，謝顧扮馬夫，陳無數也扮演馬夫。本館的成員曾有二十多人，如今老一輩的成員幾乎凋零殆盡，只有陳朝木還健在。

　　本館以前沒有館主，只設置聯絡人，日治時期由施章擔

任，這是因為施氏以裁縫為業，較有空的緣故。本館成員每天傍晚吃過晚飯後開始練習，一直到十二點左右才結束。本館沒有「公金」，學員要自己支付費用。至於製作戲服、買樂器等費用，主要是靠「站山」捐款支持，一部分則是由學員支出，才有辦法維持運作。

本館所學的北管屬於「園」系，較有聯絡的鄰近曲館是鹿港頂菜園的合碧園。本館屬於正曲館，沒有大鼓陣的組織，學過的曲目與一般平劇相同，主要是學《三國志》中的戲齣，例如《關公送嫂》、《單騎走千里》，此外還有《別窯》（即《薛平貴王寶釧》）等，但學的不多，其中二齣戲早就忘光了。

本館的樂器包括弦、吹、笛子、鼓、鑼等，但均已亡佚，當初的戲服是到彰化車站對面（清記老天興樂器行）租的。本館以前供奉的祖師是西秦王爺，誕辰為六月二十四日。本館的「先輩圖」並未留存，而繡旗也已蛀壞了。

本館在戰後還曾演出一陣子，直到二十年前才解散，因為頌天聲屬於北頭奉天宮的駕前，每逢神明「鬧熱」或出巡時，都會義務出陣。本館不會為一般人的喪事出陣，只有當「站山」或成員本身及其家人有喪事時，本館才會出陣送殯。至於婚事的場合則較少出陣，只有在「拜天公」酬神的場合才會出陣。

—— 1995年2月25日訪問陳朝木先生（75歲，成員）、李丕顯先生（73歲，曾開設樂觀園戲院，奉天宮顧問），李秀娥採訪記錄。

北頭集英堂（金獅陣）

　　集英堂金獅陣創立於四十年前，當初是由住在鹿港後寮仔的郭耀鈺所發起的，郭氏的父親為鹿港的著名漢醫郭宗，家境富裕，自八歲開始，受到少林派的家庭武師指導，由於郭輝鈺練就一身武藝，自十九歲便已設館傳授武術。據說郭氏練有絕妙的輕功，能夠由樂觀園一樓的地面直接躍上二樓。

　　至於郭氏的師承，則是二位家庭指導老師，一位俗稱「貓昌」（姓名不詳），是少林派的武師，另一位師父則不清楚。雖然郭氏武藝相當高強，但因平日酗酒傷身，享年僅五十三歲（約二十年前逝世）。郭氏曾教過脫褲庄（頂厝里）、東崎里、三塊厝（崎溝仔）、王爺厝（埔崙里）、溪湖三塊厝、員林、彰化、臺中以及高雄等地。

　　由於郭家位於鹿港市區的復興路旁，缺乏可練習的空地，故向北頭忠義廟商借廟埕作為訓練場所，但館址仍設在復興路的郭宅。由於北頭近海，許多居民以養蚵、捕魚為業，以前很多沿海的居民是為了較有勝算搶到插蚵場所而練習武術，在鹿港的粘厝庄和草港崙尾一帶，就常發生村民為了搶奪插蚵地而發生糾紛。

　　郭耀鈺至少傳授了上百名弟子，一九八九年，本館曾受臺中豐原木工會慶祝巧聖先師聖誕的邀請而出陣，這也是本館最後一次出陣的紀錄，此後便不再活動了。日前，施能孟曾與其妹婿（郭耀鈺之子郭俊雄）商議傳授武藝，但仍不確定何時能重新招生。

　　施氏的「頭叫師仔」有二位，一位是陳亮（現年六十九歲，以撿蚵、曬鹽、牽罟為業），另一位是莊來傳（現年約八十歲），莊氏原隨其父莊榮春習藝。莊榮春的武藝極為高

強，傳習由中國來臺的「二哥拳」，平日穿著鐵製草鞋，傳說因武功太好，常四處與人「拚館」，後來被下藥毒死。莊來傳在其父過世之後，才轉而師承郭耀鈺。

郭氏二十年前逝世前，將武館傳給現任館主施能孟。一九七六年，施氏以「猛龍國術館」的名義，向臺灣省國術會申請團體會員，而其開設的「集英堂國術館」則是於戊辰年（1988年）春月正式開幕。施氏曾教過三位弟子（二男一女），其中有二位為鹿港人，一位為新港人。鹿鳴國中原本希望邀請施氏於每星期六下午蒞校指導，但因國術館的接骨生意非常好，尤其在例假日或下班時段，更是忙不過來，因而無法挪出週六下午的時間從事教學。

雖然郭耀鈺的父親是著名的漢醫，但卻沒有教導弟子們藥理。施能孟的草藥知識，是透過朋友的介紹，遠赴新竹新豐，向某位先生學習的，施氏並不清楚師父的名字，平日都以「先仔」稱呼。另外，施氏曾在夢中向濟公禪師學習藥草方面的知識。

本館的館主起初是郭耀鈺，後來則由施能孟擔任。本館出陣通常需要四十多人，在一九八九年最後一次出陣時，還有三十八位成員。本館學過的拳種有少林拳中的天山派、白鶴拳、猴拳等，也學過醉拳。兵器則有齊眉棍、劍、九節連環鞭、叉、耙、關刀、雙鐧、鐵尺、盾牌等，但郭氏並非每項兵器都傳授，而是因為施氏是自己的姻親，才傳授較多武藝。另外，還有鑼、鼓等「傢俬」，但並沒有「獅和尚」。本館的兵器和「傢俬」原本放在郭氏家中，但年代已久，部分兵器已經毀壞，後來，剩餘的兵器分別放在施能孟和郭俊雄二位師兄弟處，施氏保留自己較擅長的兵器，如鐵尺、齊眉棍、九節連環鞭等，而郭俊雄則於一九九四年開設「百獅堂國術館」於集英

堂國術館隔壁，避免和施氏的集英堂國術館名稱重複。

　　獅頭可分爲三類，一是「青面獅」（即「簸仔獅」），一是「八卦獅」，一是「金獅」，集英堂所學的是「青面獅」的一種。本館目前保留的獅頭，是施氏的妹婿郭俊雄於二年前所糊的，製作時先作好土模，再用紙一層層糊上，等陰乾後再上色即可完成，約一個星期就可糊好一顆獅頭。

　　施能孟有銅人簿與藥簿，但並未抄錄拳譜，施氏打算將師父的拳路整理出來。本館奉祀的祖師是達摩祖師，誕辰是十月初五，神位供奉在館中。

　　本館的經費來源，以前主要是由學員共同分攤，至於「先生禮」的部分，由於「先生」家境富裕，並不計較。本館出陣的酬勞，一概歸入「公金」，以便製作團體服裝以及採購、修理兵器與「傢俬」之用。以前練習時，多在每晚八點至十點，練習地點則位於北頭忠義廟前，並由成員共同出資，由某位成員的家屬煮點心給大家吃。

　　本館主要是爲了鹿港的廟會、「神明生」等場合，不參加其他的私人場合。事實上，本館並非關帝廟的駕前，但若是忠義廟「鬧熱」，因爲本館向廟方借場地練習，會義務出陣。其他的廟宇若有需要而前來邀請，本館也會答應，至於酬金，則是依請主的意願而定。

　　本館因爲人手充足，且不同武館所學的拳路也不同，向來由本館成員自行出陣，從未向其他武館借調人手。日治時期，政府禁止武館「拚館」，而本館因爲在戰後才成立，從來沒有與其他武館發生「拚館」的現象。

　　——1995年8月16日訪問施能孟先生（51歲，館主），李秀娥、謝宗榮採訪記錄。

後寮仔大雅齋（南管）

〈訪問陳天賞先生部分〉

　　大雅齋的前身是「品館」風雅齋，風雅齋的原館主是施修論（鹿港本地人，已逝世）。「論先」從事椅櫃事業，因喜好南管，遂向雅正齋的「媽麗先」等藝師學習南管。但因昔日「洞館」相當嚴格，不允許「品館」成員學習（「洞館」成員自認屬於「上九流」階層，不允許「下九流」的人加入）。因此，當初「論先」是私下拜師學習南管，直到日治初期，才將「品館」風雅齋改組為「洞館」大雅齋，正式聘請雅正齋的「媽麗先」來執教。「品館」、「洞館」的區分，在清領時期仍相當嚴格，但日治時期之後，已較鬆散。

　　清領末期，鹿港南管曲館林立，但大多為「歌管」（即「品館」），風雅齋也是其一，發起的館主及「先生」均不詳，迄一九二四年，才由施修論改組為「洞館」，自任館主，並由朱啓南改名為大雅齋。本館的成員極多，但受訪者陳天賞已不記得，館址則設置在施修論家中（即二王爺廟隔壁），「先賢冊」及郎君爺皆奉祀在館內。由於老一輩的成員日漸凋零，又無新人加入，故在五、六年前解散，陳氏自從曲館解散之後，便常到龍山寺聚英社演奏南管，即使後來聚英社面臨分裂，只要陳氏健康狀況允許或天氣不錯，通常會搭車由臺中到龍山寺，或與王崑山合奏，或吹簫自娛。

　　陳氏表示，「館」是對聚會場所的稱呼，練習唱曲的稱為「曲館」，因正統南管以洞簫為主要音準，稱為「洞館」；「品館」以笛子為主要音準，故稱「品館」。「洞館」的祖師是孟府郎君，成員稱「郎君爺」，會雕刻神像奉祀；而「品館」奉祀鄭元和，成員稱之為「天子門生」，不雕刻金身，只

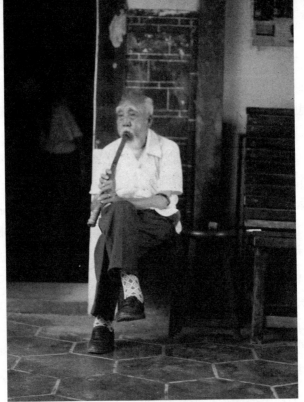

▲ 鹿港南管大雅齋陳天賞先生吹洞簫（李秀娥攝）。

以紅紙書寫香位，以前的遏雲齋就是「品館」。

　　至於「洞館」的唱韻，又可分為蚶江與廈門二韻。蚶江韻是泉州調，屬於古韻，唱法硬中帶軟，咬字清晰，但若唱得不好，會很難聽。廈門韻的曲譜與唱腔較花俏，陳氏認為，這是因為一位清代泉籍樂師未獲進京的機會，憤而前往廈門另創花式樂法，從此自成一派的緣故。

　　受訪者陳天賞年輕時，因喜好北管樂，加入了鹿港最大的北管平劇團玉如意，並師承許嘉鼎，當時曾演出子弟戲，其前身則為亂彈戲。陳氏學了十年，成為「北管先生」，在戰後開始四處教曲，包括在田中教了二至三年，在雲林麥寮拱樂社教了三至四年，又在彰化二林、竹塘教了三年，在溪湖天籟教了

四至五年，並在二十多年前，教導高雄鳳山的鳳儀閣。後來，因為健康因素，才返回鹿港並加入大雅齋。此外，玉如意的成員還有黃世清、陳神助等人。

日治時期，陳氏學習北管時，因常有空襲警報，政府禁止使用鑼鼓，才改學較為幽靜的「洞館」，當時的「先生」是施修論，「論先」造詣極佳，但只教大雅齋，不到其他曲館執教，「論先」的徒弟則會外出授藝。陳氏改學「洞館」時，最初也會彈琵琶，後因年老，手指會顫抖，無法彈，才改為吹奏洞簫。陳氏認為吹奏洞簫時，音量要足、沉，在深夜聽起來才會遠揚，洞簫的顫音則要配合琵琶的「撓指」。可惜陳氏因為年事已高，無法再教導南管。

陳氏又指出館主與堂主的區別，館主是指館務的負責人，在「神明生」時，得安排演出事宜、演奏的曲目、參與演奏的人員等項，堂主則是指未參與學曲，但對曲藝有興趣，並出資支持的「站山」。至於「先賢冊」所載，是已故成員、館主、堂主的姓名，每年春秋二祭時，會舉行祭祀活動，以表慎終追遠。

由於本館是北頭奉天宮的駕前，在蘇府大王爺四月十二聖誕慶典時，本館必須出陣排場演奏。另外，每逢城隍廟「鬧熱」，本館也會出陣排場。以前正式排場，還要依照「管門」的順序。

陳氏又對南管的用語進行解釋，所謂「指」，是指有唱詞，但可以不唱，只單純演奏的樂譜。在演奏時，要先打「噯仔指」，也就是隨意以嗩吶為主的「指」譜開始演奏，再演奏以洞簫為主的「倍工指」。所謂「曲」，是屬於用歌唱曲的樂譜。所謂「譜」，是單純用樂器演奏的樂譜。所謂「管門」，是指調式，南管音樂分為五空管、四空管、五六四伬管、倍士

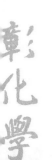

管等四種。若要由上一個「門頭」轉到另一個「門頭」，得使用「過門」樂譜。在排場的最後一個段落，要演奏「譜」，端看上一首是哪一「管門」，就得奏同一「管門」的「譜」終止當天的演奏，稱爲「煞譜」。此外，又有「七撩」（即最慢的拍子），包括【內對】、【外對】（此二種爲曲牌）、【倍工】、【大倍】、【小倍】、【山波】。「七撩」很難演唱，以前不可重複演唱同一首，得順著前一人所唱的「曲門」接續演唱，否則會被視爲學藝不精。至於【內對】是七撩之首，如〈鎖寒窗〉即是【內對】的「指」。

陳氏認爲，中國的傳統音樂以長江爲界，江南盛行南管（南樂），江北則是北管。南樂又叫「歌管」（即「品館」，算是地方樂曲），「洞館」才是泉州正統的音樂。至於南樂被封爲「御前清客」的典故，據說清代的康熙皇帝對南樂有興趣，而南樂要看譜演奏，康熙不相信演奏者能不看譜而共同演

▲ 鹿港南管大雅齋樂神孟府郎君在施至煖宅（李秀娥攝）。

奏，就將上京演奏的五名樂師隔離於五間房間，結果演奏極爲成功，皇帝遂將五人留在京城。五位樂師思鄉情切，因而商量合奏〈百鳥歸巢〉，暗示思鄉，康熙皇帝明白其意願，才讓樂師返鄉，並敕封爲「御前清客」。

〈訪問施至煖先生部分〉

大雅齋原爲「品館」風雅齋，在清領末期就已成立，「品館」時的「先生」不詳，設館者施修論一、二十歲開始學曲，其子施至煖（現年六十八歲）表示，在大正十四年（1925年，時約二歲）時，「論先」才把風雅齋改爲「洞館」大雅齋。據《聲幽藝揚大雅齋》記載，風雅齋原屬「歌館」，經施修論改革爲「洞館」，並正名爲大雅齋。《鹿港南管滄桑史》則認爲本館在1926年聘請施朝與泉州蚶江的紀雞瀨，將「歌館」改爲「洞館」，並易名大雅齋。雖然這三種說法略有出入，但本館應是在大正晚期成立的。至於《鹿港南管滄桑史》所說的施朝，其實也是「論先」的學生。施至煖認爲，施朝不一定能稱爲「先生」，但是福建泉州的「紀雞瀨」在教導施修論二個月之後，便認爲自身曲藝已被施氏學成，遂將指譜送給施氏，滿懷羞愧地返回故鄉。

施氏表示，傳說其父施修論曾私下向雅正齋的黃媽麗學「洞館」，但因爲「洞館」成員會排斥「品館」成員，「論先」才會在一九二五年，將「品館」風雅齋改組爲「洞館」大雅齋，並正式聘請雅正齋的黃媽麗來教曲。此後，施修論學成，便自行教導南管，對學曲的成員也極爲嚴格。

本館興盛時的規模極大，約有成員六十人，館址設在施修論家中。以前施家從事傢俱店生意，有學徒可以服侍「先生」，當年專門服侍泉州「雞瀨先」的學徒是謝顧（別名「李

仔顧」，已逝世多年）。本館成員不用繳「先生禮」，招待「先生」的事務，皆由館主施修論負責。另外，也有地方人士資助經費，成員也會自行製作樂器。到了戰後，本館則由施家轉移到泉州崇武籍的張金山家中，詳情可參看許常惠教授《鹿港南管音樂的調查與研究》的記載。到了1975年，因為館主施修論逝世，本館逐漸鬆散，改由施修禮執掌館務，直到1985年，施修禮逝世之後，本館才算真正解散。

本館昔日的成員包括施修智（後寮人，施修論長兄，彈三弦，三十餘年前逝世，若健在，現年約115歲）、施修論（後寮人，「曲館先生」，大雅齋創辦人，1975年逝世，若健在，現年約111歲）、施天報（後寮人，施修論七弟）、施修禮（後寮人，施修論八弟，1975～1985年擔任大雅齋負責人，

▲鹿港南管大雅齋林坤元醫生（李秀娥攝）。

1985年逝世,爲薪傳獎藝師李松林的同門師兄)、施至一(後寮人)、施至妙(後寮人,施修論長子,曾演了五年戲劇,每逢出陣排場,經常參與演出)、施至哲(後寮人,施修論三子,精通二弦)、施牛(後寮人,施修論五弟,精通琵琶,已逝世)、施棟(後寮人,十餘年前逝世)、施朝(後寮人,施棟之弟,會製作樂器,1989年逝世)、李煥美(崎雅腳人,小花木匠團先賢,神轎雕刻藝師,李松林堂兄,1965年逝世)、呂興(享壽九十歲,若健在,現年約上百歲)、郭迪修(已遷居臺南)、張金山(泉州崇武籍,1964年逝世)、張清碧(張金山之子,已逝世)、吳火城(擅長玉噯,已逝世)、陳天賞(施修論弟子,遷居臺中,亦爲玉如意曲館成員,曾四處教導北管,於1994年逝世,享壽九十四歲,於1995年1月10日舉行告別式)、林坤元(1907年生,著有《七十隨筆》、《八十隨筆》、《九十隨筆》等書)等人。至於本館成員中的施、李二家,可以下圖表示。

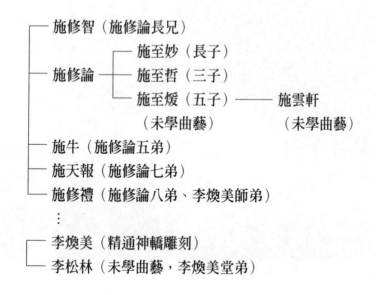

　　施氏表示，鹿港以前有五大南管社團，即雅正齋、雅頌聲、聚英社、大雅齋、崇正聲等。雅頌聲最早「散館」，在一九五一年之前就已解散。聚英社是由「品館」逍遙軒改組，因館址位於龍山寺，較有人參與。

　　日治時期，鹿港分為新興、和興、大有、茉市頭（東石里、玉順里）四大「角頭」，本地位於玉順里，屬「茉市頭」管轄，年度慶典包括天后宮、奉天宮、福德祠的「神明生」，昔日雅正齋為天后宮駕前，大雅齋為奉天宮駕前。本館與北管頌天聲都是奉天宮的駕前曲館，但在蘇府王爺出巡時，北管排在隊伍的最前方，而南管則被安排在神轎的前一個隊伍。

　　鹿港天后宮在正月初一、初二日會「迎春」，從正月初一至元宵節，本館每晚會到城隍廟排場，並依照規定每日更換「門頭」，聚英社則在龍山寺演奏數日。在過年期間，人們難免會小賭數把，若學習南管，因為正月演奏的場合較多，就不會有時間賭博了。此外，以前南管社團每年有春秋二祭，春祭在正月十五日，秋祭則是八月十五日。本館的許多資料原先都放在施家，但施修論死後，親戚拿走了樂譜、彩牌，「先賢冊」也已遺失，至於祖師「郎君爺」，目前仍奉祀在施家三樓神桌的右側。

　　施氏表示，本館雖由「品館」轉為「洞館」，這是因為施修論要求極為嚴格，才能轉型成功，其他曲館則無法如此。以前在慶典演奏時，本館成員有辦法在他人之後接續演奏，不會「倒管」，其他曲館因為技不如人，不敢如此接續演奏。一九六〇年，菲律賓華僑前來天后宮演奏南樂，很多鹿港的曲館成員因為技不如人，怕丟了鹿港南管界的臉面，不敢參加演奏，只有「論先」有能力下場，傳為美談。此外，在施氏七、八歲時（昭和六年，1931年），現任的日本天皇明仁還是太

子,曾到臺灣聽南管演出,本館可能曾前往演奏,之後又曾到臺中廣播電台實地演奏錄音並播放。

施氏表示,本館每逢「神明生」需義務出陣時,就會義不容辭參加,若是非義務性的,即使請主願意支付再多錢,也無法聘請本館。至於聚英社,則不論「好歹事」,只要有人出資邀請,就會出陣。依以前「洞館」的規矩,從事「下九流」職業(如理髮業、「齋公」等)的人,不能參加南管社團。

施氏表示,雅正齋的「先生」有「媽麗先」、郭炳南、黃根柏等人,郭氏小曲教得很好,但大曲較差,而黃氏則不會勝過郭氏。後來,雅正齋缺乏「先生」,施應成也來向「論先」學曲,「論先」逝世時,施應成曾前來送殯。

〈訪問施雲軒先生部分〉

施雲軒是施至煖之子,與其父相同,不曾學習南管,於一九八九年九月進入鹿港民俗文物館任職。施氏表示許常惠教授曾著有《鹿港南管音樂的調查與研究》,臺灣師範大學的張舜華與任職文建會的何懿玲,也曾收集一些資料,早期收集的資料較全,但錯誤處不少。此外,在一九八二年,鹿港曾召開「國際南管音樂會議」。

——1992年7月23日訪問陳天賞先生(91歲,成員),7月27日訪問施至煖先生(68歲,館主之子)、施雲軒先生(32歲,館主之孫),李秀娥採訪記錄。

泉州街集雲軒(北管)

集雲軒位於泉州街,大約成立於七、八十年前的日治時

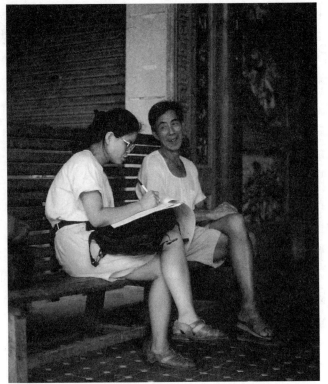

▲ 鹿港泉州街北管集雲軒林能看先生（右）（謝宗榮攝）。

期，受訪者林能看（十二歲開始學曲）並不清楚最初的發起
人，只知是由座落於泉州街的角頭廟集英堂（於二十年前，更
名集英宮）廟方發起。集英堂建廟已有上百年歷史，原是黃姓
族人的家廟，主神玄天上帝是黃氏「祖佛」，當地早期有許多
由福建泉州移入的黃姓後裔，後來逐漸成爲當地的角頭廟。

　　本館名稱源於廟名集英堂，遂將曲館命名爲集雲軒。林氏
表示，在其父施傳（現任彰化縣議員施長溪的祖父，受訪者因
幼年過繼姑母，遂改姓林）的時候，本館即已開始活動。施氏
相當喜歡北管樂，學成之後，也成爲本館的「先生」，並指導

下一代的成員。

由於本館是集英堂的駕前，在集英堂玄天上帝聖誕慶典，或廟方參與其他廟會需陣頭「鬧熱」時，才會出陣。至於其他廟宇直接來邀請，則不會答應出陣，這是因為本館成員認為，若是如此，北管就太粗俗了，因鹿港有三十多庄，有些村庄無法組織陣頭，若能由庄人自行組織陣頭，是很有面子的事。本館的成員主要是泉州街的居民，大多只為廟會或成員的「好歹事」出陣，不同於職業性質的曲館。

本館成立後，館址設在集英堂左側室內，本館成員以前每晚皆會主動前來館址練習，但並沒有準備點心的習慣。本館昔日約有二、三十位成員，純粹學曲，沒有上棚演戲，直到三十六年前，由於社會變遷，年輕人對北管不再有濃厚的興趣，因而解散。「散館」後，廟方曾有人鼓勵林氏重整社團，再教鑼鼓，但因為沒人想學而作罷。

本館在日治時期，是由郭坤（已逝世三十餘年，若健在，約上百歲）、施澍盤（已逝世二、三十年，若健在，約九十餘歲）和施傳（已逝世二十餘年，若健在，約一百歲）三位「先生」共同執教。郭氏為施澍盤的「先生」，二人皆為牛墟頭正樂軒成員，郭氏亦為正樂軒的「曲館先生」，而施氏則是其「頭叫師仔」，遂被郭氏找來本館協助教學。「坤先」是純粹的「鼓樂先生」，不教「腳步」，在本館教了五年，也曾同時在正樂軒和福興鄉掃帚厝的曲館任教。施澍盤以編竹篾為業，施傳是本館的老成員，以晒鹽為業。戰後，本館曾再聘玉如意的黃世清為「先生」，教了約一年左右。

本館以前的管理人為黃福星（已逝世，若健在，約上百歲，未學曲），因為成員不需繳費，而是由廟方的「丁口錢」提撥部分購買「傢俬」，故本館也沒有「公金」的管理人，至

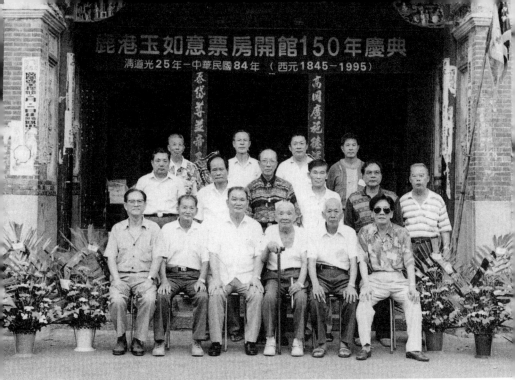

▲ 1995年鹿港鎮鹿港玉如意150週年慶（張慧筑攝）。

於以前教曲的「先生」，也沒有收取「先生禮」。

　　林氏表示，自己記憶所及的本館成員，尚健在者有施能文（林氏三兄，七十歲，擅長班鼓、通鼓）、林能看（即受訪者，六十六歲，擅長通鼓）、黃文秀（約六十歲，擅長鈔）等人。已故的成員則有黃福星（若健在，現年約上百歲，曲館管理人）、施傳（受訪者之父，若健在，現年約一百歲，「曲館先生」）、黃天從（若健在，現年約上百歲，擅長大、小鈔）、黃天聲（若健在，現年約上百歲，擅長大、小鈔），此外，本館從未有女性成員加入。

　　本館兼學西皮、福路，曾學過的劇目，包括《三進宮》、《天水關》、《長阪坡》，扮仙曲則有《大三官》與《小三仙》，《大三官》較複雜，需要十多名成員才能演奏，《小三

仙》則只需三人即可。本館的曲簿主要由施傳保存，原有二、三十本，後因曲館在三十多年前「散館」，在施氏逝世時，受訪者兄弟商議將曲簿、弦樂器等，作為陪葬品，因而不復存在。

林氏已不記得本館供奉的祖師爺是哪一位，並將「散館」的原因歸咎於本館未拜祖師的緣故。林氏表示，沒有人想學子弟班，本館也沒有設「先賢圖」，牛頭正樂軒才有「先賢圖」。本館較有「交陪」的曲館是正樂軒，這是同師承的關係，但正樂軒也在二、三十年前解散。此外，十餘年前，鹿港老人會曾找林氏前往演奏北管，十年前改成平劇之後，因為臺灣的北管與平劇曲韻、鼓介都不同，所以林氏便不再參加老人會的曲藝活動。

本館成立之後，並不曾與人「拚館」，林氏曾聽過老一輩的成員提及昔日「軒園咬」的激烈情況。至於鄰近的曲館，則包括東石玉成軒、牛頭正樂軒、聖王公廟玉如意、金門館玉琴軒等。

── 1995年8月15日訪問林能看先生（66歲，成員），李秀娥、謝宗榮採訪記錄。

玉如意（北管）

玉如意在清領時期就已存在，受訪者丁來成及其祖父丁文明、其父丁林、叔父丁秋，皆是玉如意的成員，可以推估本館至少有上百年的歷史。受訪者不清楚早期的發起人。只知在日治時期，老一輩學員的「先生」是鹿港魚脯街人許嘉鼎，曾特地前往中國學習平劇，學成之後，再回到本館教導「外江」的

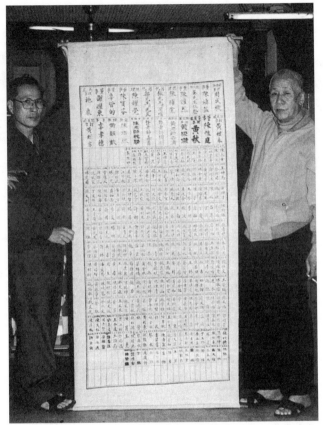

▲ 鹿港鎮鹿港玉如意先輩圖（左：黃種煦、右：丁來成）
（李秀娥攝）。

戲齣和曲調。本館的館址設在德興街的鳳山寺，鳳山寺主祀泉
州籍移民的守護神廣澤尊王。

　　丁來成約在公學校五、六年級時開始學曲，共學了五、六
年，直到1937年才暫停。本館屬於業餘性質，較重視娛樂，因
此只學習演出較簡單的戲劇。日治時期，北管相當興盛，各曲
館之間的競爭非常激烈。直到戰後初年，因為鳳山寺荒廢，改
在中山街三山國王廟對面的許姓成員（「笑面仔」，「先生」

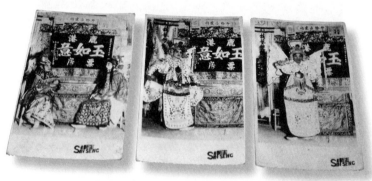

▲鹿港北管玉如意票房舊照（李秀娥攝）。

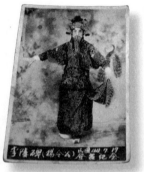
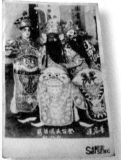

▲鹿港北管玉如意票房舊照（李秀娥攝）。

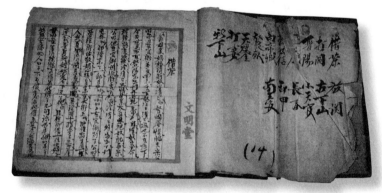

▲鹿港北管玉如意曲簿（李秀娥攝）。

許嘉鼎之孫）家中練習，當時仍聘許嘉鼎繼續傳授「外江」的戲曲和身段。

在許氏之後，改由黃世清（受訪者黃種煦之父，1969年逝世）指導，黃氏在戰後，除本館外，也同時教導鹿港文德宮的玉琴軒。因爲有些成員不習慣學習「外江」，想學習傳統的「本島」戲曲，黃氏因而言明，若要學「外江」就到本館，若想學「本島」戲曲的人，就前往玉琴軒。除了鹿港之外，黃氏也四處教導北管，曾到臺中清水、沙鹿等地的曲館執教。若分身乏術時，也曾介紹本館成員陳天賞（於1994年底逝世）前往任教。此外，本館還有一位住在中興里的「曲館先生」陳神助（已逝多年），曾到宜蘭指導曲藝，後來再返回鹿港教曲。

黃氏去世之後，本館改聘中國新住民來教導戲劇身段，這是因爲當時大部分的中國人都會平劇的緣故。其中，有一位「先生」是孫樹明（已逝世，列入「先輩圖」），孫氏與另一位李姓「先生」（已逝世）當時都在服役，此外，還有一位是復興劇團出身的周姓「先生」。

本館在戰後還曾演出數十年，後來因爲許多成員到外地工作，逐漸無法集合，直到二十年前才解散。本館在戰後的管理人曾由吳水木、洪賣二人擔任，現今的聯絡人則是洪賣，「公金」也由洪氏負責管理，但在本館解散後，就不再設置了。

本館雖已停止活動，尚健在的成員則有丁來成（七十三歲，三弦、大鈸）、黃種煦（六十三歲，樂器、唱曲兼擅）、黃種錐（黃種煦之弟，樂器、唱曲兼擅）、黃國仁（二弦、鑼）、李才選（班鼓、碗鑼）、許瑞永（大鑼）、施耀南（大鑼、唱曲）、張楠昌（班鼓、小鼓、戲齣）、黃煙棋（大鑼、吹）、許連堂（大鈸）、謝鐵逢（通鼓、大鑼、唱戲）、謝文成（班鼓、銅器）等人。

　　至於本館已逝世的成員，已經列入「先輩圖」內的，包括董事、理事、「先生」及其他成員，共有二百九十八位。單就「先輩圖」所註明的「曲館先生」，就有陳永安、陳賓溪、林星斗、陳永泰、黃奕路、王寶、施天賜、蔡江仙（北斗街人）、丁進修、陳其清、王雅藻、呂葫蘆、黃流、王寶樹、薛成基（高雄人）等人，若以大字列於頂端的「先生」則包括吳仁發（杉行街人）、張闊嘴（彰化人）、鄭光炎（彰化人）、黃世清（頂菜園人）、孫樹明（山東省人）、許嘉鼎（魚脯街人）、陳神助（中興里人）等二十二位，除了少數由外地聘來，其餘多為當地曲館的「先生」。由「先輩圖」看來，本館的歷史相當悠久，而這份布製的「先輩圖」曾經重新抄錄，經過推算，抄錄的時間大約在1948年前後（黃種煦時年約十四、五歲）。近代已逝世成員，包括施榮鐘（吹）、莊清安（胡琴、唱戲）、丁林（丁來成之父）、吳慶祈、施煌（與丁來成同時學曲）、陳天賞（於1994年12月逝世）等人，則因抄錄時間的關係，尚未列入「先輩圖」之中。

　　本館學的曲目極多，由於黃世清是「曲館先生」的緣故，其子黃種煦家中保留了許多箱「先生」的曲簿以及其他曲館的曲簿（可能是黃氏任教過的曲館）。部分曲簿已被蛀蟲侵蝕，部分仍相當完好。至於本館的北管樂器，包括吊規仔、和弦、三弦、二和吹（扮仙時用）、噠仔、頭手（形似月琴）、笛、班鼓、通鼓、大小鐃、小鑼等，有些已被收藏在鹿港民俗文物館，部分仍保留在鳳山寺的收藏室。

　　本館以前的戲服都是在彰化市租的，後來，高砲隊的孫樹明（本館「先生」）也曾轉送一批舊戲服給本館。由於軍中康樂隊每年都有平劇表演比賽，有一回，孫氏邀請黃種煦上台助演，結果獲得冠軍，孫氏的劇團因獲獎而可另製新戲服，就將

一批舊戲服送給本館。可惜本館未能妥善保存，已被蛀壞了。

本館的祖師是西秦王爺，往年會在六月二十四日舉行祭典，時間多在午飯過後開始，先祭拜祖師爺，再以牲禮祭拜本館先賢，之後舉行「吃會」，部分先賢的家屬也會參加祭祀活動。祭祀祖師和先賢的樂曲沒有區別，主要是演奏較具慶典氣氛或祝壽的樂曲。

至於本館經費的來源，一部分是由成員出資，作為聘請「先生」之用；一部分則是由總理、董事、理事等「站山」捐輸。本館近代的「站山」包括已逝世的總理陳耀黨、陳耀覺，董事陳耀烈、陳培煦、陳煥益、陳質芬、辜皆的、辜孝德（與辜皆的同為辜顯榮之孫）、謝耀東、陳懷庭、黃友竹，理事周成機、施象、黃禮永、黃秋、黃駿傑、黃朝欽、黃則騫等十八位。

本館以前每晚都在鳳山寺的左側偏室練習，通常沒有準備點心，但有些成員會自備酒與點心，作為冬天取暖之用。本館主要因為「神明生」或廟會慶典而出陣，尤其在鳳山寺「郭聖王」聖誕慶典，必定演出。此外，成員家中娶妻、慶壽時，本館也會前往義務演奏，不收取酬金。鹿港國小禮堂落成時，與黃種煦同一輩的成員，也曾前往演出二天。本館每次演出，至少要十一、二人，既要負責後場演奏，又要粉墨登台，頗不容易。本館也曾受邀前往臺中沙鹿、高雄、鳳山、旗后、旗山等地演出。此外，本館上一輩的成員沒有學扮仙，黃氏這一輩則有學成。

本館近代的成員主要來自鹿港菜園和德興街、杉行街一帶，「先輩圖」所載者，則廣布鹿港各庄，但仍以位於鹿港廈角範圍者居多。本館較有「交陪」的曲館，是同師承的文德宮玉琴軒（皆由黃世清任教）。此外，以前北管有「軒園咬」的

現象，本館和玉琴軒、正樂軒皆爲「軒」系，鳳凰儀、頌天聲、華聲園、新聲閣、合碧園（已「散館」）則屬於「園」系，其中，華聲園是戰後由鳳凰儀獨立設館，新聲閣則是由正樂軒分出的。

—— 1995年2月25日訪問丁來成先生（73歲，成員）、黃種煦先生（63歲，成員，臺灣省民俗傳統音樂研究會理事長），李秀娥採訪記錄。

老人會雅正齋（南管）

鹿港雅正齋被公認爲歷史最悠久的南管社團，但其創立年代，至今仍無定論。許常惠教授《鹿港南管音樂的調查與研究》曾記載數種資料，其一是黃根柏的說法，黃氏認爲雅正齋最初由陳佛賜設館，約在清領時期的康熙年間，但陳氏家世生平及其最後下落，仍闕疑待查。其二，透過雅正齋現存最早的手抄曲譜，其年代可以上溯至大正五年（1916），此外，雅正齋館內有一只放置曲譜的木箱，箱上有「越菴」（郭網）於一九四五年所撰的《雅正齋沿革誌》，認爲雅正齋已有二百餘年的歷史，但許氏認爲此係極爲薄弱的孤證。因此，許氏認爲雅正齋較可靠的歷史，大致只能上溯到黃天買。

若針對雅正齋的「先賢冊」（共二十四行、十列）已故成員的生卒年與籍屬地等資料進行調查分析，在本館二百三十八位先賢中，至少可追溯到鄧克明的生卒年（1860～1911），而鄧氏在「先賢冊」的記載中，是雅正齋自設館以來，位居十分之七的已逝世成員，若依此推算，至少可上溯到清領乾隆末期。

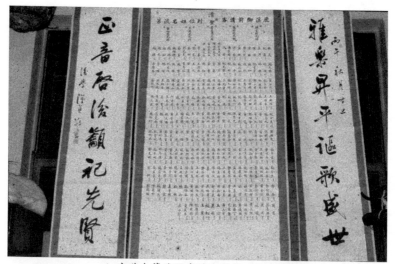

▲ 鹿港南管雅正齋的先賢冊（李秀娥攝）。

　　傳說中，本館的「開基先生」陳佛賜為福建泉州人士，在林家日茂行擔任師爺，因而在鹿港組織南管社團，但受訪者並不清楚陳氏是林家何人的幕僚。受訪者李木坤表示，在戰後初期，曾見過本館保留的開館先賢陳佛賜畫像，因每年春、秋二祭時，成員「卜爐主」輪祀「郎君爺」，並輪流保管「先賢冊」與其他重要文物，因而在近年開始重視民俗歷史溯源時，無法找到此一畫像。

　　本館在陳氏之後的發展，由於年代久遠而不可考，僅知上百年前的「先生」，是由泉州街的黃天買擔任，但卻找不到任何相關的資料。成員曾聽聞前輩轉述或自身親炙的「先生」，先後有黃媽麗、施性虎、黃殷萍、郭炳南、黃根柏等人。黃媽麗是泉州街人，白天在「暗街仔」說書，晚上則到本館教導南管，除了本館，黃氏也教過大雅齋與崇正聲。施性虎（「虎先」，嗜食鴉片）是海埔厝人，當「媽麗先」去世後，便由

▲ 鹿港雅正齋的沿革與曲簿箱（李秀娥攝）。

▲ 鹿港南管雅正齋的先賢遺像（有王業、施授篇）（李秀娥攝）。

「虎先」執教，曲館此時設在泉州街黃金釗家中。「虎先」除本館之外，也教過崇正聲。約六十七年前，本館「先生」再由泉州街的黃殷萍（任職鹿港鹽務局監工）接掌，館址也改設於黃家。黃氏家境富裕，除提供場所外，也負擔館務費用的支出，並利用閒暇整理舊有曲譜五十一套，供同好參考，對本館貢獻頗大。「萍先」曾在魚脯街（救濟院附近）教過一間沒有館號的曲館與市仔口崇正聲，前者因人數較少而併入本館，後者則在日治時期成立。直到太平洋戰爭時，美軍經常空襲臺灣，「萍先」遂跟隨任職糖廠的兒子遷居虎尾避難，並病逝於當地。由於本館的「先生」都是義務任教，並以代代相傳的方式接續。郭炳南（1990年逝世）在戰後便隨著「萍先」一起到崇正聲任教，郭氏自三十歲學成後，常跟隨「萍先」四處教導南管，「萍先」教曲，郭氏則教導簫、琵琶等指譜樂器。在「萍先」之後，本館就改由郭氏接續執教。

本館自日治時期到戰後，原本在天后宮活動，長達一、二十年，並作為天后宮的駕前。後來因廟方管理委員會改組，廟宇在晚間十點就關閉，對於經常練習到深夜的南管頗為不便，本館遂離開天后宮。離開天后宮之後，本館曾一度暫停活動，時為一九六〇年代。所幸郭炳南、陳其南（1983年逝世）等人加以維持。後

▼ 鹿港南管雅正齋古樸的紗燈（李秀娥攝）。

▲ 鹿港雅正齋的南管琵琶（李秀娥攝）。

來，郭氏等前輩成員重整曲館，並改在新祖宮活動（新祖宮老人會在1977年成立），後來玉噯手黃長有（「青番爐」）過世，一、二年之後，本館因缺少玉噯手，遂重新召募人員學習南管，如「阿林」、「添發」、魏賓、「添元」、「富貴」等人，先後前來新祖宮學習南管。約一九七三年時，因為本館活動不旺盛，而北頭郭厝的「品館」遏雲齋當時也沒有什麼成員，同為郭厝居民的郭炳南，便邀遏雲齋的陳材古、莊忍等人前來新祖宮學「洞館」，但郭氏只擅長小曲，不算正式指導。

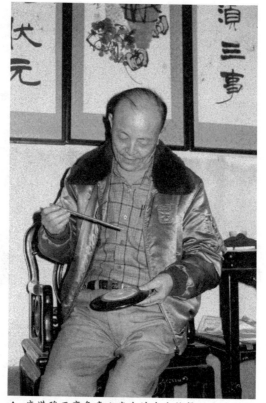

▲ 鹿港雅正齋負責人李木坤先生敲擊罕見的扁鼓
（李秀娥攝）。

另外，本館的前輩成員陳其南，也曾負責指導新進成員。

至於原為崇正聲成員的李木坤，因崇正聲早已解散，自己對南管又有興趣，遂加入本館。同為崇正聲成員的黃根柏（1988年逝世，享壽八十六歲），也因崇正聲解散之故，在一九八〇年加入本館。但因黃氏與郭炳南意見不和，郭氏不久之後，便離開本館，於一九八二年左右，在奉天宮另行成立「正雅正齋」，成員約十多人，多為郭家子孫，且純屬練習，不再有任何的公開活動，直至郭氏病逝為止。

因為新祖宮空間狹小，只夠五人活動，且常被蚊子叮咬，並不理想。約在一九八一年，因新祖宮老人會遷到現在的老人會館，且會館尚有空間，本館於同年受邀，從此遷入老人會館左側南管組活動，並持續至今。老人會館的館址在清領時期，原為廈郊會館「王宮」，奉祀蘇府王爺。日治時期，因「王宮」傾毀，被政府改建為公會堂。國民政府遷臺之後，又將公會堂改為中山堂、民眾服務社，後因年久失修，民眾服務社遷至他處，新祖宮老人會的會長趙萬生便呼籲會員捐款重修，轉型為老人會館。政府後來才補助經費，並提供減免房屋稅、水電費等優惠。

在郭炳南離開後，本館由黃根柏負責執教，但因黃氏年齡老大，又有腿疾，故實際館務由李木坤

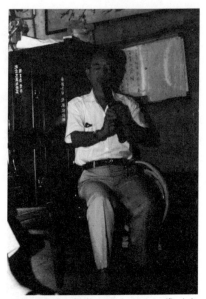

▲ 鹿港雅正齋黃承祧先生吹洞簫（李秀娥攝）。

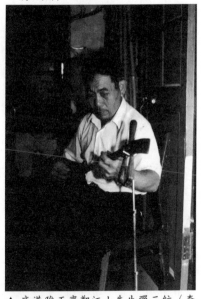

▲ 鹿港雅正齋鄭江山先生彈三絃（李秀娥攝）。

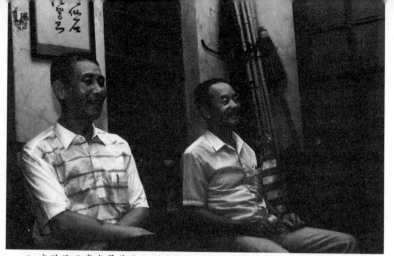

▲ 鹿港雅正齋成員黃承祧（右）和陳材古（左）先生（李秀娥攝）。

負責。原為聚英社成員的黃承祧，因黃根柏在本館任教，便告
知聚英社社長王崑山，希望能到本館學習曲藝，但王氏並不同
意，二年之後，因意見不合，黃氏遂正式加入本館（本館當時
已在老人會館活動）。在黃根柏逝世之後，本館由李木坤、黃
承祧、莊忍、鄭江山等人共同主持，並指導新進成員。此外，
陳材古原本長期參加本館，直到一九九二年底，才離開本館，
並返回遏雲齋。

　　本館於一九八六年獲得教育部民族藝術薪傳獎，當時是由
許常惠教授爭取而來，但聚英社也上書爭取薪傳獎，結果於同
年一併獲獎。當時，薪傳獎並沒有獎金補助，後來才有補助款
五萬元。此外，鹿港舉辦「全國民俗才藝活動觀光節」時，本
館成員曾到龍山寺參加排場演奏，但並不像聚英社固定參加五
天，只參加了幾日。後來，聚英社的成員認為，既然是不同館
號的成員，就得區分清楚，不歡迎本館前去，本館因而自行舉
辦活動。一九八七年，天后宮舉辦「恭祝湄洲天上聖母飛昇千
年慶典活動週」時，邀請本館在新祖宮排場演奏，這是因為天
后宮本身的節目太多而場所不足，且演奏南樂需要安靜的環境

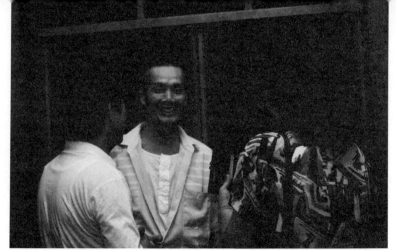

▲ 電台記者正在訪問鹿港雅正齋的莊忍先生（李秀娥攝）。

之故。一九九〇年，「全國民俗才藝活動觀光節」改由天后宮主辦，聚英社因成員不和而分裂，而天后宮與本館成員關係良好，便邀請本館參加活動，並持續至今。此後，天后宮的管理委員會屢次邀請本館返回天后宮設館，並願意免費提供冷氣、水電及經費補助等優渥條件，也願提供中山路的天后宮圖書館作為本館的活動場所。但是本館經過考慮之後，認為不願造成天后宮與本館成員的困擾而作罷。

受訪者表示，本館還健在的成員包括李木坤（「曲館先生」，原崇正聲成員）、莊忍（「曲館先生」）、黃承祧（「曲館先生」，原聚英社成員）、陳材古（「曲館先生」，現已回過雲齋）、鄭江山（「曲館先生」）、黃長燕（現年80餘歲，已遷居臺中，未再參加曲藝活動）、李斯銘（現年30餘歲，李松林之孫）、李麗娟（現年31歲）、施玉琴（現年30餘歲）、陳聆娟（現年30歲）、徐鳳鳴（現年23歲）、郭佩玲（現年23歲）等人。

至於本館「先賢冊」至一九九二年所載者，共有二百三十八位，經過訪問成員或成員之後，尚可追溯的先賢包括鄧克明（其孫鄧老桐，現年80餘歲）、黃媽麗（本館「先

生」）、施世薇、黃網、郭脩腦（本館「站山」）、黃金釗、
施性虎（本館「先生」）、陳和尚、郭烏象、吳媽澤、黃殷萍
（本館「先生」）、黃順情、施性吞、楊雨、施棟（「曲館先
生」）、辜孝德（本館「站山」）、郭塗、施海反、陳蘭吟
（戲館「先生」）、郭賜福、謝省、蔡長港、魏漢、施碟、黃
長興、施授篇（其子施振欽為本館顧問）、黃俊嶽、尤東遷
（本館「站山」，也贊助聚英社）、黃長有、王潤、施松（又
名施秉熙）、王業、施應成、陳其南、曾天木、吳小爐（在日
治時期擔任保正）、施啓東、黃根柏（本館「先生」，原為崇
正聲成員）、施雙春、郭炳南（本館「先生」）等人。另有施
炎、郭科（1946年逝世）等人，未被列入本館的「先賢冊」。
此外，本館有親屬關係的成員，如下圖所示：

　　在上圖中，郭塗、郭科原為「品館」風雅齋成員，後來直
接加入本館。
　　受訪者表示，南管使用的樂器包括「頂四管」和「下四
管」。「頂四管」是指最基本的排場演奏樂器，包括琵琶、三
弦、洞簫、二弦及負責節拍的拍板等五項，至於「下四管」

則包括四塊、響盞、叫鑼、雙鐘等。此外，以前還曾使用扁鼓，但因爲很多人不會，這項樂器不再流行。另外，在演奏指譜時，會再加上笛子和噯仔。

受訪者表示，「洞館」供奉的祖師爺是孟府郎君，又稱「郎君爺」，即五代後蜀的孟昶，「郎君爺」的聖誕是二月十二日，八月十五日則是成神的紀念日。一般而言，「郎君爺」沒有固定的祭祀日，會另擇吉日做春、秋二祭，其演奏排場有二種形式，祭祀「郎君爺」的演奏順序爲【三台令】（譜）→【畫堂彩結】（四空管）→【五湖遊】或【八駿馬】（譜），祭祀先賢的演奏順序爲【玉簫頭】（指）→【三奠

▲ 鹿港雅正齋1986年獲薪傳獎的獎盃（李秀娥攝）。

酒】→【叩皇天】（譜），至於一般「神明生」的慶典演奏順序則爲【梅花操】（譜）→【金爐寶】（讚）→【四時景】（譜）。

對於臺灣的南管曲館而言，以前很少在春、秋二祭時盛大邀請其他曲館前來交流，只有少數「交陪」的曲館才會如此。且邀請的曲館可能是同一師承的兄弟館，關係較爲密切之故。此外，盛大舉行祭典所費不貲，若非曲館經濟能力充足，極少擴大舉行。

日治時期，鹿港五大南管曲館（雅正齋、聚英社、大雅齋、雅頌聲、崇正聲）很興盛，郭炳南加入本館時，正逢昭和皇太子（即目前的明仁天皇）來臺，鹿港五大館合併前往臺

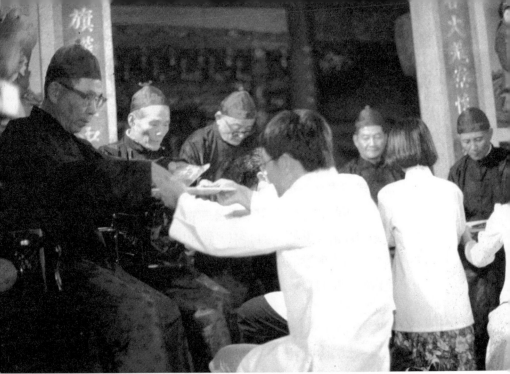

▲ 1992年鹿港雅正齋在鹿谷祝生廟的拜師大典（李秀娥攝）。

中，演奏南管歡迎太子。受訪者表示，當時沒有歌仔戲，北管的亂彈戲本來相當興盛，後來因為歌仔戲興起而被取代。

　　受訪者表示，本館並非天后宮固定的駕前，沒有每年例行出陣的義務，但只要天后宮廟方開口要求，本館一定會出陣，但若是其他廟宇邀請，則不會答應。鹿港以前南北管的子弟團相當興盛，但較難學成。以前南管義務為神明出陣，一般喪事則不出陣，除非是曲館成員或「站山」去世，才會義務出陣表示禮儀，俗話說「沒錢的較難請」，即指南管曲館這種身份不同於職業性質的表演團體。後來已經變質，只要請主願意支付酬勞，且成員湊得齊，就會出陣。

　　昔日本館擔任駕前陣頭時，會由十數人分列二側，拉起布棚，為演奏者遮陽，並隨著隊伍前進，一陣約四、五十人，被

稱為「路棚不見天」，演奏者身穿長袍，夏天戴「草帽」，冬天加馬掛並戴瓜皮帽，時至今日仍然如此，這種穿著是昔日富人、紳士的象徵。

在曲館發展史上，有時因成員人手不足，得靠不同曲館的樂友支援，或因本身所屬曲館解散，逐加入另一曲館。本館以前與北頭遏雲齋的關係較密切，在遏雲齋停止活動後，本館曾一度在「全國民俗才藝觀光節」中，到龍山寺參與聚英社的活動，後因雙方暗中較勁的敏感問題而不再往來。直到一九九二年，遏雲齋再度重整之後，發展為遏雲齋與聚英社互相合作的狀態。

—— 1992年7～9月訪問李木坤先生（70歲，負責人、曲館先生）、黃承祧先生（59歲，曲館先生）、莊忍先生（57歲，曲館先生）、鄭江山先生（53歲，曲館先生）、陳材古先生（63歲，曲館先生）、郭戊己先生（66歲，曲館先生之子），採訪記錄。

龍山寺聚英社（南管）

許常惠教授在《鹿港南管音樂的調查與研究》一書中，曾記錄了聚英社的前身與發展沿革。約在一百九十年前，鹿港有一南管「歌管」曲館逍遙軒，館址在龍山寺右側的金門館內，最後一位「先生」是蘇岱（泉州籍），約在一百五十年前逐漸沒落。在一百五十年至一百三十五年前，聚英社由施綿（泉州籍）開館，當時成員約四、五十人，但並沒有固定的館址，只在成員家中合奏練習，待逍遙軒消失，其成員王成功（泉州籍）等人併入聚英社後，就由王成功及施羊（鹿港人）二人主

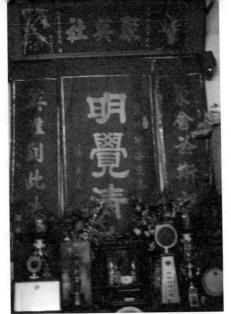

▲ 鹿港南管聚英社神龕（李秀娥攝）。

持館務，並負責執教。

　　採訪者李秀娥根據聚英社社長王崑山以及黃承桃、蔡水源等人的說法，認為聚英社改為「洞館」的成立年代，可能約在八十年前至一百年前。然據受訪者蔡水源表示，聚英社前身為「品館」逍遙軒，當時的館址在板店街，後因「品館」不如「洞館」文雅，便於清領末期改為「洞館」聚英社，社名是鹿港著名詩人施梅樵所取，館址改設於金門館對面的林家宅院。本館早期延請中國籍的「先生」（姓名不詳）來教「洞館」，林家四兄弟林虎、林豹、林獅（偏名「貓仔獅」）、林象，除了林豹壯年早逝，未學南管之外，其餘三人皆為本館學員，林獅更成為本館的「教曲先生」，而林虎之子林清河、林德波也參加本館，學習南管，林清河更成為職業的「曲館先生」，四處教導南管。

　　日治時期，有位泉州籍的「先生」，帶了許多曲簿到本館傳授南樂，這位「先生」曲韻造詣極佳，但樂器方面較差。

後來，本館成員不願再聘請這位「先生」，就由本館中已學成的成員接續任教，再延請泉州籍的吳顏點前來指導。吳氏以簫、弦方面的造詣聞名，後來曾到高雄指導曲館，遂由本館成員林清河接掌教職。林氏的技藝頗受讚賞，經常被邀請到其他地方教導曲藝，遍及臺北、基隆、大甲、清水、褒忠、朴子、大林、嘉義、斗六、高雄等地。蔡氏指出，當「清河先」外出時，本館通常由林獅擔任「先生」，此時約日治晚期、太平洋戰爭爆發之前。林氏善於唱曲，也會填新詞入曲，對館務極為熱心，但對樂器方面並不在行。在樂器部分，係由林清河、施魯、林象、張波等人負責指導新進成員。

由於林家從事花生油行，生意相當興盛，貨物極多，南管活動空間相對減少，造成不便，本館又遷至龍山寺附近的張文招家中。張家經營銀樓，家境富裕，且張氏本身喜好南管，後來成為「南管先生」。後因張家空間不夠寬廣，遂向龍山寺商借後殿右廂房，作為本館的活動場所，此處空間寬敞，又設有通舖，遠地來的「先生」及別館的弦友，皆可安排在此下榻，非常舒適，當時的成員約有一百人左右。到了日治晚期，因龍山寺後殿屋頂倒塌，本館只好遷至德興街的代天巡狩小本宮（主祀閩臺七省巡撫）內，此廟空間狹小，無法容納眾多成員，導致本館分裂，一些成員改在茶園獨立設館，不與母館往來，並由黃信宏（偏名「黃信榮」）擔任負責人。黃氏不擅長樂器，遂延請本館「清河先」的徒弟梁秋河前往執教。直到茶園分館「散館」之後，本館進行春、秋二祭時，邀請黃氏前來參加，才又合為一館。當時，留在小本宮的，大多為本館資深的成員，如施魯、施關等人，若成員要來演奏，此二人可以配合。至於「清河先」，因常到外地執教，較無法負責館務，本館在此一階段，較不為外人所知。

　　受訪者黃承祧則提出不同的說法。黃氏表示，本館曾先遷到小本宮，後來再遷至菜園。但正館後來卻「倒館」，分館的成員稍早時，已先進入龍山寺活動，部分正館的成員，在「倒館」之後，才又回來依附分館，並合為一館，將鹿港聚英社改稱鹿港龍山寺聚英社，一九六三年所製的「先賢冊」上，館名已正式定為如此。

　　戰後，本館由小本宮遷回龍山寺，但已改在前殿戲台的右廂內活動，並由施魯、施關、林清河、楊銀漢等人重整，再度培訓新血。起初，鎮民前來龍山寺遊玩，見到仍有南管社團存續，因感興趣而加入學習，本館才再度壯大。後來因為成員日漸增多，再向廟方要求增加左廂為練習場所。

　　受訪者方天芬表示，在一九六三年，由王崑山（於1994年逝世）擔任本館負責人，在其擘畫之下，曾盛大舉辦全國南樂聯誼大會。這項事蹟也被收錄在《一世紀的擁抱：王崑山細說南管情》書中。然而，在許常惠教授的《鹿港南管音樂的調查與研究》書中，則可看出與方氏說法相矛盾之處。許氏透過田野調查所得，認為本館在一九六二年返回龍山寺舊址，此時是本館最蕭條的時期，成員僅十人左右。到了一九六七年，龍山寺管理委員會成立，並在本館所在地設置辦公室，本館遂遷往龍山寺東廂房練習，後來才又爭取西廂房作為練習之用，此後規模逐漸擴大。至於一九六四年，本館曾一度內鬨，由黃信宏率領三、四位成員離開，企圖獨立設館，然而，不到一年就又重返本館。倘若一九六二至六五年為本館蕭條、分裂的階段，如何能舉辦盛大的南管大會？況且，根據昔日的紀錄，王氏此時尚未成為本館負責人，而是由施魯、林德其負責館務並執教。

　　蔡水源表示，南管大會大約是在龍山寺舊戲台拆建後舉

辦，較可能在一九六五年之後。當時，本館成員有鑑於臺灣南管曲館凋零，認爲應發起南管大會，邀請臺灣各地的弦友前來交流，遂由黃信宏負責籌募經費，王崑山管理經費，除本鎮的林榮春捐助五千元之外，本館成員則以每人至少捐資五百元的方式，共募集約五萬元經費而舉辦。由於南管大會的主辦單位須供應來訪弦友膳宿、旅費，曲館若無龐大經費支持，往往無法順利進行。由於舉辦此次大型活動，並與其他南管曲館進行交流，本館名氣日增。在一九七九年，由鹿港青商會主辦之第二屆「全國民俗才藝活動觀光節」中，南管演奏的項目便由本館負責，並持續到一九八九年的第十二屆爲止。到了一九九〇年，第十三屆「全國民俗才藝活動觀光節」改由天后宮主辦，且雅正齋原先曾長期設館於天后宮內，照理來說，應由雅正齋表演，且此次主辦單位只提供七、八萬元的補助，與往年八、九萬元的補助不相當，本館幾經權衡，遂聲請退出，不再接續。

本館先前承辦數屆「全國民俗活動觀光藝術節」之南管表演節目時，因當時在老人會館活動的雅正齋館務衰微，幾至「散館」，本館遂邀請原爲北頭遏雲齋成員的郭應護、陳材古、莊忍等人加入。黃承祧早年遷居員林時，曾加入當地的曲館聚雅聲，並由本館成員梁秋河指導，因此，黃氏遷回鹿港之後，梁氏等人便邀其加入本館。後來，陳材古、莊忍、黃承祧等人，因與本館部分成員意見不和，不再參加活動，遂於一九八二年加入雅正齋，成爲雅正齋的主要成員，負責南管薪傳的工作。

鹿港青商會主辦第四、五屆「全國民俗才藝觀光節」後，辜偉甫因鹿港的南管稍有名氣，便爭取經費補助，希望每年各補助本館與雅正齋十萬元，後因辜氏逝世，不再有經費補助。

本館因一九八二年多出十萬元的補助，便邀請林清河的弟子曾阿珍來教南管唱曲，每月的「館禮」四千元，直到此時，才有女性成員加入。其後，施永川也加入本館，並能邊學邊教樂器，當時有的成員每月支領五百元，這筆十萬元的補助款，就在這種方式下用完。本館自一九八三年開始，已由施永川、郭應護二人執教，老一輩的成員有王萬成、林德其等，而年輕一輩的成員，則包括施瑞樓、洪敏能、陳金燕、許金塗等人。

在一九七九年時，本館已由王崑山擔任社長，由於此時已有女性成員參與，本館的「站山」便發動捐款，聘請菲律賓的李祥石、臺中清水的吳素霞，前來本館指導南管梨園戲，時間長達五、六年，並在每年五月的「全國民俗才藝活動觀光節」時演出，頗獲好評。到了一九八六年，本館更與雅正齋同獲教育部「傳統音樂及說唱類之團體」類的民族藝術薪傳獎。

在本館學習梨園戲的階段，多由二十餘歲的女子進行表演，但本館成員方天芬雖已屆中年，卻極想登台演出，導致人事不和。後來，方氏一度離開本館。本館成員施瑞樓也在此時學習南管樂曲、梨園戲，施氏為推廣南管，於一九八六年在彰化市成立「箏琵南管研究社」，並持續在中、小學推廣南管的課外教學薪傳工作。直到一九八九年左右，施氏返回本館，但不久之後，又與本館許多成員決裂，本館曾一度只剩下社長王崑山及方天芬二人。本館目前則分裂為二團，一團由施永川負責，北頭遏雲齋部分成員因早期曾加入本館，遏雲齋近年復興之後，與施氏所屬曲館的成員經常互相支援；另一館則為方氏負責，目前本館在龍山寺的館址，即由方氏管理。

本館「先賢冊」所載的已逝世成員，包括張文招（「先生」）、施綿（「先生」）、王成功（「先生」）、施羊（「先生」）、林獅（「先生」）、林清河（「先生」，十

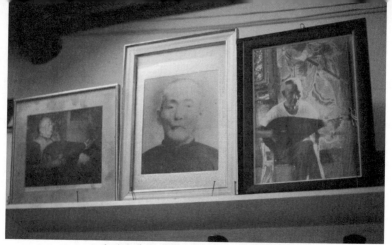
▲鹿港南管聚英社先賢遺像（李秀娥攝）。

餘年前逝世）、吳顏點（「先生」，日治時期逝世）、施魯（「先生」）、施關（「先生」）、王春安（具半「先生」資格）、林虎（弦友或「站山」）、林象（弦友）、郭益順、施示（「曲腳」）、施力（弦友）、黃炎、施烏樹（具「先生」資格）、蘇生、黃位南（弦友，黃志農之父）、李素、施木（弦友）、李馬俊、林將（「曲腳」）、梁秋河（外館「先生」，原為玉琴軒成員）、紀文（弦友）、馬金格（只學了幾首曲）、王萬福（只參加一、二次）、黃讚（成員親屬）、施雙春（弦友）、紀添丁（外館「先生」，原為雅正齋成員）、張波（弦友）、黃竹籃（未學曲，成員之父）、張爐（弦友）、吳俊元（弦友）、王永昌、蔡文舉（未學曲，成員之父）、吳木、蔡銀、王俊（「曲腳」）、施朱點（日治時期的藝妲、「曲腳」，會琵琶）、施金靖、曾吉（外館「先生，原為玉琴軒成員）、吳示（可能未學曲）、施禮（「曲腳」）、蘇炎祺（「站山」）、黃信宏（「曲腳」）、尤東遷（「站山」，也參加雅正齋）、施清（弦友）、張火吉（不算「站山」）、莊深淵（未學曲，只捐助幾次，不算「站山」）、方文鵬（未學曲，不算「站山」）、張習（不算「站山」）、林

德波（未學曲，不算「站山」）等人。在一九八五年以後逝世的成員，包括施宜慶、林上源、沈維西、溫清、王崑山（1994年逝世），而未列入「先賢冊」者，則有楊銀漢（1989年逝世）、「圓仔湯師」（姓鄭）等人。此外，本館成員中，有親屬關係者，如下圖所示：

```
┌─ 張文招（兄）── 張火吉
└─ 張文燦（弟）

張文霖 ── 張波（父子）

          ┌─ 卓明差（長子）
卓益 ─┤
          └─ 卓明金（三子）

                      ┌─ 林清河
┌─ 林虎（長子）─┤
│                     └─ 林德波
├─ 林豹（次子，未學南管、早逝）
├─ 林獅（三子）
└─ 林象（四子）

紀文 ── 紀添丁

施雙春 ── 施竹雄（尚健在）

黃位南 ── 黃志農（尚健在，本身未學曲，熱心館務推廣）

蔡文舉 ── 蔡水源（尚健在）

黃竹籃 ── 黃承祧（尚健在）

黃讚 ── 黃讚之女 ┐
      郭益順 ────┘

王俊 ── 王萬成（尚健在）
```

▲ 鹿港南管聚英社紗燈（李秀娥攝）。

　　據說，王崑山社長為討好成員，曾將非屬傳統認定的成員人名，列入本館「先賢冊」之中，屢遭抗議，先後更換二次「先賢冊」的內容。今日所用的版本，書寫的順序極為混亂，被部分成員批評不正確，只有「曲館先生」的部分沒有爭議，故不能單純由「先賢冊」的順序，推斷本館昔日成員的生卒年。而且，只要長時間未參加本館活動的成員，據說也會遭到除名，死後不被列入「先賢冊」中，本館部分成員對這種行為很不諒解。

　　由於本館人事問題，目前只在龍山寺左廂的一隅，約三年前，又因成員彼此不睦而分裂，導致日常無法活動，只有需要表演時，才會聚集人手。本館成員表示，後來春、秋二祭時，因所需經費龐大，已不再擴大邀請，只在館內自行祭祀。

但亦有成員表示，本館已數年未舉行「祀先賢」的祭祀活動。此外，原本每年「觀音媽生」（二月十九、六月十九、九月十九），本館皆會正式在龍山寺的戲台排場演奏祝壽，後因分裂無法進行，據說曾改以錄音帶播放。

在南管的傳統中，曲館不可為不相干的人送殯演奏，只有在曲館成員本身（亦有一說，包括成員的直系血親）去世，才能出陣送殯。起初的習俗，是在出殯當日送全程，曲館在下葬的半途等待，俟喪家回程後，再一起迎接靈位回家，而喪家則會準備酬金，前往曲館，向「郎君爺」上香，並焚燒金紙答謝，稱作「磧爐」。後來改為只送半程，不再等候喪家回程，但喪家也要準備酬金，到曲館向「郎君爺」上香「磧爐」。到了戰後，本館為非屬成員直系血親的喪事出陣時，喪家不再到曲館「磧爐」，而是直接將酬金交給曲館負責人，負責人再將酬金分給參加出陣的成員。據說，一九八九年本館老一輩的成員楊銀漢逝世時，當時的社長王崑山曾向楊氏家屬要求，若要本館出陣送殯，需要三萬元作為酬金，楊氏家屬及本館部分成員深感不平。後來，遂由雅正齋出陣送殯，且只收了一萬五千元的酬勞，作為「磧爐」之用。

—— 1992年8～9月間訪問蔡水源先生（71歲，成員）、黃承祧先生（59歲，成員）、王崑山先生（93歲，社長）、方天芬女士（60餘歲，成員），李秀娥採訪記錄。

車埕鳳凰儀（北管、平劇）

鳳凰儀為「園」系曲館，位於車埕（今大有、興化二里的一部分），根據玉渠宮（主祀田都元帥，又稱「相公爺」）旁

的李老太太（娘家姓施，現年八十餘歲，其夫婿李輝爲鳳凰儀成員）表示，其父親施示呈在大正初年（1912）加入本館，學習北管與子弟戲。因此，本館至少已有八十餘年的歷史。

受訪者柯福利（其父柯水爲本館「站山」）對本館早期的歷史不甚清楚，只知館名是自古流傳的，本館的召集人爲施瓊居（現年七、八十歲，本身未學北管）。本館的館址原在昔日館主郭再發（於數年前逝世）家中，是以「公金」購買，房屋由其子繼續居住。之後，本館才改在施瓊居家中練習。本館的成員與組織平日相當鬆散，並不嚴密。鹿港華聲園的成員李木慶表示，在日治時期，鳳凰儀曾一度欠缺人手，無法活動，成員施端輝遂到車圍成立鳳儀園，並教導夏順治等人。後來，鳳儀園也因缺乏人手而解散。此時，夏氏回到曾一度衰微的本館。然而，日治後期，本館又因太平洋戰爭爆發而再度衰微。即使在戰後初期，本庄經濟條件依然艱辛，無法恢復曲館活動，直到一九五六年前後，本館才再度復興。柯福財、柯福利二兄弟也分別於十八歲、十六歲時，開始學習北管，當時鹿港有戲台可供表演，本館的成員也曾上棚演戲。

本館當初每晚都會練習，在練習時也會準備點心，點心大多由成員供應。在演出方面，若本館成員有需要，才會出陣；若被外庄邀請，亦爲免費出陣。此外，由於本館與車埕玉渠宮有密切的關係，以前玉渠宮「神明生」的慶典時，或是「閣港」性質的神明「鬧熱」時，本館才會出陣。

本館的樂器屬平劇系統，包括大鑼、小鑼、班鼓、通鼓、大鈔、大吹、小吹、吊規仔、二胡、琵琶、笛子（細曲才用，粗曲不用）等，較「文」的曲子在送殯時使用，較「武」的曲子則運用於喜慶場合。

柯氏表示，本館當初曾由「站山」出資購買戲服，但不知

是向何處購得，因公物很難管理，可能已毀損了。至於本館的曲簿，原先放置在昔日館主郭再發家中，但目前並不清楚，可能也已經佚失。

本館老一輩的成員，曾有上棚演戲的經驗，但在柯氏加入時，已不再學演戲了（約四十二年前）。本館所學的戲碼，屬於平劇系統，曾學過《楊家將》、《武家坡》、《三國志》、《關公》等。到了柯氏二十餘歲，「先生」教完之後，不再前來指導，本館就因而解散，迄今約已「散館」三十餘年。

本館經費的來源，是由成員共同分攤。出陣若獲得酬勞，則一概歸為「公金」。本館成員是因為興趣而加入，並不會計較酬勞的有無，全屬義務參與。至於所供奉的祖師，受訪者已忘記是哪一位，只記得祖師的神像供奉於館中，以前每逢祖師的祭祀日期，成員會集資慶賀並「吃會」。

據李老太太表示，本館在日治時期的「先生」曾有二、三位。第一位「先生」是中國籍，但詳細姓名並不清楚；第二位「先生」也是中國籍的「李雀」，定居鹿港之後，經營銀樓，經濟較富裕。華聲園的李木慶則表示，該館的「先生」楊玉堂（中國籍的新住民），在一九五○年代之前，曾先教過本館，休息一陣之後，才到華聲園執教。楊氏當時是裝甲兵，先在藝選隊學習之後，再出來傳授曲藝。至於柯福利則表示，較早到本館執教的「先生」，是由高雄聘來的郭夢平（中國籍的新住民，時年約六十歲），郭氏只教念曲，但也會拉吊規仔，曾到本館教了三、四年，後來娶鹿港人為妻，又返回高雄，之後並未再與本館聯絡，未能得知現況。在郭氏之後，則由張家麒（中國籍新移民，時年五十餘歲）前來任教，張氏可能是戲班出身，在中國曾演過平劇，精通鑼鼓與「腳步」，表演極為精湛。張氏在本館教過「腳步」，共教了一、二年，後來返回高

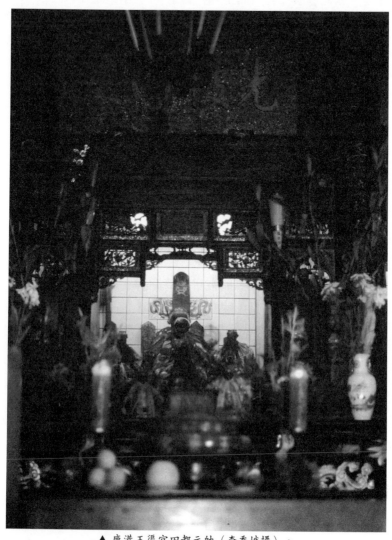

▲鹿港玉渠宮田都元帥（李秀娥攝）。

雄定居，現已逝世。

　　本館的館主及「公金」管理人，一直由郭再發擔任，亦設立理監事會，主要由熱心的成員參與，此外，本館從未有女性成員加入。本館目前仍健在的成員有柯福財（現年六十歲，擅長老生）、柯福利（五十八歲，擅長老生）、張和（現年六十五歲）、許長裕（現年六十五歲，擅長「大花」）等人。至於已逝世的成員則有施示呈（戰後初年逝世，若健在，現年約上百歲。曾學曲、演戲）、李輝（十餘年前逝世，若健在，現年約八、九十歲）、施木（偏名「燈火木」，若健在，現年上百歲）、粘國（若健在，現年七十餘歲。擅長武場，打班鼓、為「頭手」）、粘天素（若健在，現年七十餘歲。擅長旦角）等人。

　　受訪者表示，不同曲館之間的維繫，皆憑曲館成員個人的交情，而非團體的情誼。以前「軒園咬」相當激烈，經常發生「拚館」，本館主要是和玉如意較量。此外，十餘年前，老人會曾希望組織曲館，傳承平劇，但因人員不足而解散。

── 1995年5月31日訪問柯福利先生（58歲，成員），8月16日
　　訪問李木慶先生（80歲，友館成員），李秀娥、謝宗榮採
　　訪記錄。

車圍鳳儀園（北管）

　　受訪者劉榮錦從十七、八歲開始學北管，當初是隨著父親參加「瑞聲軒」戲班（蔡振家提供）到外地表演，並師承大村鄉梧鳳庄的曲藝。本館昔日頗負盛名，團員有四、五十人，經常前往豐原、彰化等地出陣，也常到彰化的電台錄音，但是，

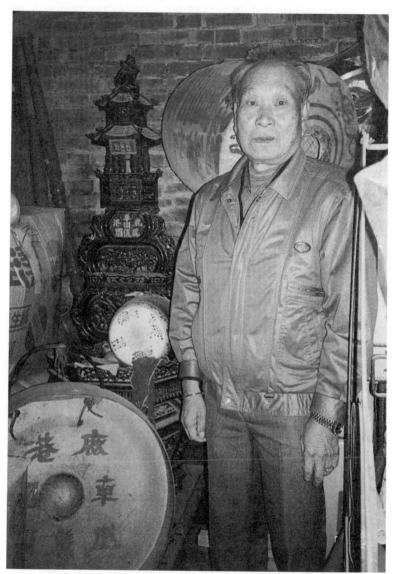

▲鹿港鎮車圍鳳儀園曲館先生劉榮錦及傢俬（方美玲攝）。

當「大家樂」開始風行之後,本館竟因而解散。

　　十餘年前,劉氏曾到新竹新樂軒教導後場演奏,並在登台演出前加以排練,該館近年來,每年都會演出子弟戲,目前劉氏在鹿港國小擔任北管指導老師,也是臺中新美園劇團的成員。

　　劉氏表示,自己以前有許多北管曲譜,但在二、三十年前,因為北管日漸沒落,自己改參加歌仔戲團,加上舊宅倒塌,那些曲譜大多已經遺失,現有的曲譜多是後來重抄的。

—— 1996年1月30日訪問劉錦榮先生(「曲館先生」),方美玲採訪記錄。

車圍崇正聲(南管)

　　受訪者李木坤(現年七十歲)只知崇正聲是在鹿港牛墟頭(簡稱牛頭)成立的,當地住民以許姓為主,以前大多從事農作、牛隻販賣。許常惠教授《鹿港南管音樂的調查與研究》一書,對於崇正聲早期的歷史,則有較詳盡的記載。大約在大正四年(1915)前後,有位福建惠安葉厝移民的商人葉襲,經常往返臺南與鹿港,因對南管感興趣,經人介紹之後,暫居牛頭的南管成員黃賢臣家中,黃家由雅正齋聘請「先生」來教曲,許多有興趣的人皆聚集在黃家,但當時尚未正式成立館號。

　　據《鹿港南管音樂的調查與研究》書中所載,本館獨立設館的起因,是因有人入厝,本館與雅正齋的成員約定共同酬神演奏,但事前雙方因細故發生衝突,到了約定的日期,雅正齋的成員未出現,本館只好勉強進行演奏,因此興起獨立組織曲館的想法。其中,葉襲相當努力學習,也有能力指導後進,

遂於大正八、九年（1919～1920）前後，組織崇正聲，並擔任「開館先生」。到了大正十三年（1924），葉氏年歲漸長，因而返回泉州，並病逝於故鄉。本館後來又先後聘請雅正齋的黃長興、施性虎、黃殷智等「先生」前來任教。據傳在「虎先」執教期間，因其個性怪異，與本館成員不睦，且正值二次大戰，成員無心學習，導致本館一度沒落，後來才再聘請人緣較好的黃殷智來教曲。到了昭和十二年（1937），則先後聘請臺北的潘榮枝與泉州石獅的吳顏點前來執教。

然而，據李氏所知，在一九三一年，本館就已遷至車圍李清（偏名李秀清，1945年逝世）家中，當時約有一、二十名成員，此時期的「先生」是黃殷智。到了一九四一年左右，因為本館罕有活動，才又由牛頭的「補鼎神」（正名不詳）重組，並將本館遷至位於鹿港車埕的岳父家中，當時經常要躲避美軍的空襲，沒有成員敢參加活動，本館因而衰微。

到了一九四五年，李木坤試圖重整曲館，並聘請雅正齋的郭炳南來教曲。旅居花蓮的成員許聰敏，在返回鹿港時，也會支持本館的活動，並學習曲藝。然而，在一九五一年之前，就因為老一輩的成員去世，健在的學員外出工作，無法聚集人手練習而解散。此外，郭炳南曾告知採訪者，雅正齋的黃媽麗、黃殷智、黃殷萍及郭氏本人都曾在崇正聲執教，採訪者向李木坤求證之後，也有相同的結論。

戰後初期，本館因為有一位成員娶了曾為藝妲的女子為妻，並帶她到本館參加活動，而藝妲在南管曲館成員的眼中，屬於「下九流」的行業，觸犯了南管曲館的大忌，部分堅持傳統的成員相當反感，導致那名成員召集部分友好的成員脫離本館，並另設「同意齋」，即取「同意此事再來參加」之意，當時也是聘請郭氏前往任教，但此曲館只維持了二、三年就解

散，不在鹿港五大南管曲館之列。

　　本館的成員包括許旗（若健在，約上百歲）、許簪（若健在，約上百歲）、施力（若健在，約上百歲）、許聰敏（若健在，約上百歲）、「補鼎神」（偏名，若健在，約上百歲）、李秀清（正名李清，若健在，約上百歲）、李木坤（李秀清之子，現年70歲、雅正齋成員）、黃根柏（1988年逝世，享壽90歲，「曲館先生」）、黃時（若健在，約九十餘歲）、吳庭福（若健在，約90歲）等人。

　　本館的曲簿原本保留在李氏家中，李氏後來將父親的曲簿，捐給彰化縣立文化中心保管。至於「先賢冊」，則因由成員輪流保管，在「散館」後不受重視，因而不知流落何方，原本的涼傘，也不知流落何處，至於宮燈，則是因為損壞而丟棄。

　　本館在牛墟頭、車圍一帶設館時，因為角頭廟景靈宮（主祀蘇府三王爺）相當靈驗，每逢蘇府三王爺四月十二日「神明生」的慶典，本館皆會出陣排場慶祝，是專屬的駕前曲館。

　　此外，卓神保《鹿港寺廟大全》一書記載，主祀田都元帥的玉渠宮，曾組南管樂團崇正聲，每年六月十一日田都元帥聖誕時，會舉行盛大的公演。採訪者就此事向李木坤求證，據李氏所知，本館的館址未曾設於廟宇之內，遷至車埕已是本館的晚期，極少公開活動。即使出陣，也只是在田都元帥聖誕排場慶賀而已。況且，玉渠宮有自己的北管子弟團鳳凰儀（軒派）和鳳鳴園（園派），不太需要南管曲館出陣。

──1992年8月25～27日訪問李木坤先生（70歲，負責人），
　李秀娥採訪記錄。

牛頭、崙仔頂正樂軒（北管）

正樂軒早在清領時期的咸豐元年（1851）之前便已成立，但確切的創始年代並不清楚，由於本館「先賢冊」中記載「開基先生」王頂逝世的年代為「清咸豐元年十月廿九仙駕」，則本館的創立年代，至少可上溯至道光年間（1821～1851）。本館最初的發源地位於牛墟頭（即今景福里），居民多簡稱為「牛頭」。由於年代久遠，曾有十餘位「先生」執教，成員也已傳承六代，並不清楚最初的發起人，只知本館原在景靈宮（主祀蘇府三王爺）旁的偏室練習，每逢景靈宮的慶典，本館會義務出陣，但廟方並未出資捐助本館，而是由成員與「站山」共同支持。戰後初年，本館一度中衰，由老一輩的成員溫足（「翹仔」）另外成立新聲閣，但只維持了一、二十年，即告解散。新聲閣因館齡太短，來不及訓練足夠上場演奏的成員，昔日很少出陣，若有出陣的需要，常向其他曲館借調人手。

直到受訪者李碧十七歲時（約1952年），本館才由牛頭移至崙仔頂（即今埔崙里）。李氏表示，由於其父李添（九歲喪父，原為長工，因辛勤耕種而累積家產）對曲館有興趣，在牛頭正樂軒日趨衰微時，李氏便與許福來在本庄共同重組正樂軒，並邀請正樂軒的「先生」施澍盤前來執教，也鼓勵其子李耀明、李碧等人參加本館，學習曲藝。

本館早期的成員曾上棚演戲，李碧參加時也曾學過戲齣，但不如老一輩成員所學那麼完整，其後就再沒有學戲齣，只有單純排場演奏。每當崙仔頂乾清宮（主祀玄天上帝）慶典，若前來邀請，本館會義務出陣。目前本館成員還有十餘位，仍可排場演奏，但已無法上棚演戲。六年前，本館仍在活動時，每

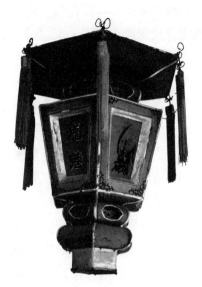

▲ 鹿港牛頭正樂軒舊紗燈
（謝宗榮攝）。

年正月初一上午九點至下午三點，皆會在鹿港天后宮排場演
奏，直到老一輩的成員相繼逝世，才沒有繼續活動，可說已經
解散。

　　李氏表示，依照本館在昭和二年（1927）重抄的「先
賢冊」所載，本館歷代的「先生」與總理分別為王頂（開基
「先生」）、詹瑞、吳朝基、周五連、許炎山、陳安、施祿秀
（總理）、郭再鄉、張闊嘴（彰化人）、許炎嶺、尤火裘（總
理）、許雪炮、郭坤、許嘉鼎、施澍盤等，至少有十三位「先
生」。但李氏對早期的幾位「先生」並不熟悉，只知施澍盤
（擅長正旦）是郭坤的「頭叫師仔」，皆為牛頭正樂軒成員，
郭氏在日治時期，便於本館執教。許嘉鼎為鹿港街人，是玉如
意的「先生」，在戰後被本館聘來傳授廣東音樂。施澍盤與林

耀樂為師兄弟，戰後才開始於本館任教，脾氣很好，對學生很有耐心，也曾跟隨許氏學廣東音樂。李碧這一輩的成員，都是施氏的學生。這些「先生」多只教曲，至於上棚演戲，則另有其他「先生」負責。李氏表示，自己學戲時，本館請來金門館玉琴軒的施安棋（曾在臺北安樂軒教導北管，當時並請本館前往排場演出）執教，但因為施氏以前一邊學、一邊前來任教，且施氏會的曲路不夠多，大齣頭也較少，無法教得很好。

李氏表示，自己所學的第一齣戲為《紅娘送書》，描述《西廂記》中紅娘為張君瑞與崔鶯鶯牽紅線的故事。施澍盤曾教過泉州街集雲軒，但該館的學員對施氏擅長的旦角不太感興趣，未能學成，本館的成員在這方面則學得較好。一般而言，「先生」擅長什麼，其弟子在這方面也會較成功，由於李碧本身學習正旦，因此，「先生」也將許多旦角的曲簿傳給李氏。

本館以前的管理人為許福來，後來則由李碧擔任，由於牛頭正樂軒早已解散，遷至崙仔頂後，本館由老一輩的成員繼續傳承。目前仍健在的成員有許福來（前任管理人，現年約七十七歲，已遷居臺北縣三重市，十餘歲就已上棚演戲，擅長銅器、「大花」）、林耀樂（現年七十五歲，職業道士，十餘歲就上棚演戲，擅長老生，具「先生」資格）、李碧（本館管理人，六十歲，擅長弦仔、旦角）等人。至於本館已逝世的成員方面，「先賢冊」所載即有二百餘位，其中包括郭坤（若健在，已百餘歲，本館「先生」）、施澍盤（若健在，現約八十五歲，本館「先生」，擅長正旦）、蔡真（若健在，現約九十七歲，擅長三弦、唱曲）、蔡和（蔡真之弟，若健在，現約九十歲，頭手弦）、李耀明（李碧三兄，享年五十餘歲，擅長老生）等人。

李氏表示，本館學過福路與西皮的曲目，包括《賣酒》、

《雷神洞》（趙匡胤千里送京娘）、《金水橋》（秦猛打死太師）、《蘆花河》（薛丁山與樊梨花）、《別窯》（薛仁貴與王寶釧）、《走三關》（薛仁貴）、《龍鳳閣》（楊波與徐國公的故事）等。本館的曲簿主要保存在林耀樂之手，但細曲的部分，則存放於李碧家中。另外，李氏特別重視自己年輕時所抄錄的總綱曲簿。本館使用的樂器可分爲文、武場，武場包括班鼓、通鼓、大小鈔、大小鑼等；文場的部分，則因兼學福路、西皮，較爲複雜。計有殼仔弦、北三弦、笛（以上爲福路派）、吊規仔、揚琴（以上爲西皮派）等，以及福路、西皮通用的弦、笙、簐等樂器。

　　本館的經費來源，主要是由「站山」出資，參加演出的成員則不用負擔。李氏表示，自己在學曲時，是由其父李添（本館「站山」）出資贊助。至於出陣所得的酬勞則留作「公金」，以備添置出陣所需的「傢俬」、團體服等。本館以前有自備演出的戲服，也有特殊的「傢俬虎」和館棚，可惜在一、二十年前，這些館物原本存放在箱子裡，因爲保存不愼而淋雨，且許多都已被白蟻蛀壞，李氏的姪子便將銅製器材賣給舊貨商。李氏表示，本館以前的一對宮燈與「傢俬虎」，皆爲成員蔡眞設計製造（李氏時年十五歲），目前宮燈仍保留著，現已充當其子李志敏、李志騰組成的「鳳鳴國樂社」之用。

　　本館遷至崙仔頂之後，改在乾清宮內練習。乾清宮未改建之前，廟中有空間可供練習，但在改建之後，已無法繼續。由於本館爲純粹的子弟館，並非職業性質，故昔日主要在「神明生」才會出陣。由於本館以前有十位「站山」，若是「站山」擔任廟宇委員而前來邀請出陣，本館會看在「站山」的面子上而答應，請主會準備點心招待，「站山」或請主也會支付「磧爐」加以酬謝。此外，本館早期與景靈宮的關係相當密切，後

來則與乾清宮較有「交陪」。若館友與「站山」家中有「好歹事」，需要出陣時，本館也會出陣演奏，以示慶賀或致哀之意。

本館奉祀的祖師爲唐明帝君（即唐明皇），不同於玉琴軒所奉祀的西秦王爺。李氏並不清楚唐明帝君的例祭日，但本館多以新曆十月二十五日作爲紀念日。本館奉祀一尊造型極爲斯文的祖師爺神像，並配祀印童、劍童，似乎是自中國迎來的，鹿港並沒有這種雕刻的技法。本館昔日慶祝祖師爺的聖誕時，會邀請鄰近曲館前來參加，並宴請賓客，成員同時「卜頭家爐主」，前來參加的賓客多會捐款支持本館。祭典由爐主擔任主辦人，負責準備「中牲」與戲齣演出，其餘八位「頭家」則負責準備「邊牲」供品，共同祭拜唐明帝君與本館先賢，也會通知本館先賢的子孫，備妥供品前來祭拜，晚上再由成員排場演奏。現在雖已「散館」，但祖師爺仍供奉於李氏家中，遂改採簡單的方式祭拜。

李氏表示，鹿港原有七館北管，但目前正統的北管曲館多已解散，只剩平劇系統的曲館仍存續。有人曾鼓勵李氏延續傳統曲藝，但李氏自認本身較擅長弦、吹類的樂器，鑼、鼓部分沒有學全，無法傳授。至於本館具有「先生」資格的成員爲林耀樂，臺灣省文獻委員會主任委員簡榮聰曾希望替林氏申請爲民族藝師，專心傳授北管技藝，但林氏認爲自己年事已高，因而推辭。此外，彰化縣立文化中心的楊主任也鼓勵本館於今年正月十五出陣表演，但因目前成員的年齡層主要爲五十歲上下，比較無法參與曲館活動，不像彰化梨春園有較多退休的老年人參加，可以持續活動。

除了李碧之外，其長子李志敏、次子李志騰曾於一九九一年參加臺灣省音樂比賽國樂組，榮獲第一名佳績，並在十年前

組成鳳鳴國樂社，受邀到各地演奏已達上千次。李氏認為，由
於二名兒子對傳統音樂的興趣，已培養了一批現成的文場樂
手，倘若能找齊武場的樂手共同參加，才能振興北管樂，否則
若只靠本館目前的成員，相當難以存續。

　　本館昔日較有「交陪」的曲館是玉如意，這是因為同一師
承的關係。此外，偶而也會和東石玉成軒互相借調人手。李氏
表示，本館從未在鹿港樂觀園戲院表演，但曾經由鹿港的唱片
行灌錄北管唱片，其中收錄扮仙戲《長春》、《卸甲》、《別
窯》、《放雁》、《走關》、《回窯》、《龍鳳閣》等，可惜
未能妥善保存，雖曾經以錄音帶重新拷貝，但音質效果並不
佳。

　　李氏表示，鹿港以前有很多北管曲館，除本館之外，還
有玉如意、玉琴軒、玉成軒、集雲軒、鳳凰儀、鳳鳴園（車
圍）、新聲閣（牛頭）、頌天聲等，其中以玉如意、鳳凰儀最
著名。據說，在李氏的師叔輩時，本館曾與玉琴軒「拚館」，
由於早期北管曲館多是「軒園咬」，但本館卻與「軒」系曲館
「拚館」，較為不同。在戰後，鹿港的曲館有時也會以慶祝國
慶的名義，在中山路旁排場一較高下。

── 1995年8月18日訪問李碧先生（60歲，管理人），李秀
　　娥、謝宗榮採訪記錄。

牛墟頭同義團（龍陣）

　　本庄牛墟頭，一般人多簡稱為牛頭。本館創立於日治時
期，已有七、八十年歷史，當初是由庄人張深嘔、吳居、許金
票、施牛等人共同發起，主要是為了在景靈宮「神明生」的慶

典擔任駕前，因而組織龍陣。本館的歷任館主爲張深嘔、吳居、許金票、施牛等人。每當蘇府三王爺聖誕或景靈宮的廟會時，本館多會出陣慶祝。

本館所學的龍陣，算是「文」的陣頭，並沒有學拳架；獅陣有學拳架，則屬於「武」的陣頭。龍陣沒有兵器，只有鑼鼓、大旗等「傢俬」，一直放置在景靈宮。本館的龍頭和龍身共約十多丈，共需由二十餘人舞弄，以前的龍身有二十丈長，需四、五十人，才有辦法舞動。龍頭是臺西的「先生」來教時糊的，製作時間約二個月左右。本館沒有學拳，故沒有銅人簿。奉祀的祖師爲龍王尊神，例祭日是正月十五日，當天有時也會進行祭拜並「吃會」。

本館經費的來源，主要由成員共同分攤。受邀出陣表演的酬勞，都會由成員均分，並未充作「公金」。以前大多在晚上練習，但平時並未固定練習，主要是在出陣前幾天召集人手，將動作記熟即可。本館在練習時會準備點心，由受訪者林老柴（偏名「老柴」，本館現任館主，同時也是景靈宮的資深「乩駕」）出資購買食材，請一位廚師負責煮點心，供成員食用，但那位廚師屬義務性質，並不另外收費。

本館以前的練習場所，位於辜家「大和行」（即今鹿港民俗文物館）前的廣場。林氏於十六歲加入本館，並擔任持龍珠的成員，因爲林氏動作的帶領，使龍陣生動活潑，以前舞至大和行前，辜顯榮還會特別嘉許。當時，本館約有上百名成員，一般而言，一條龍約需四、五十人共同舞動，另一半的成員則作爲接替的預備人手。後來，本館的龍身縮短一半，出陣通常需要四、五十人。目前的成員則有林石成（林老柴）、郭註來、許瑞永、林瑞坤、許修川、吳右任、吳志敏、黃策威、黃政元、洪建龍、洪建發、許經雄、許正欽、許文典、施志坤、

洪明水、林瑞彬、蔡鎮洲、李太山、莊溪河、許連河、許通洲、林志敏、許有源、林瑞源、張世文、許文忠、洪文彬、許勝雄、莊遙程、張川田、張森雄、陳輝德、劉天送、劉增榮、吳進通、李章潭、李章守、蔡直強、張振生、郭長志、施朝坤、施呈坤、許經福、洪文卿等，共四十五人。

本館的「先生」是雲林縣臺西人（林氏已忘記其姓名），出自臺西的同義團龍陣，共教過五團龍陣。在本館之前，「先生」曾教過雲林麥寮的龍陣，至於在本館正式教導的時間，則只有四、五個月，而其他三處龍陣，林氏並不清楚。「先生」的師父也是本館成員，但林氏並不清楚是哪一位。「先生」在本館的「頭叫師仔」是林氏，但並未開設國術館，也未學草藥、中醫、命理等知識，其得意弟子則有吳右任、莊溪河、許連河、洪建龍、洪建發等人。

數十年前，臺中的林錫金曾邀請本館表演，供美軍顧問團觀賞，而大甲媽祖「刈香」時，也曾邀請本館前往表演。若是庄中成員邀請出陣時，本館並不收費，只要求請主設宴酬謝，算是義務贊助的性質。至於外村前來邀請的，本館則會與之議價，若請主願意供應飲食、且酬金較合理，才會答應出陣，端視請主需要出陣的人手，以每人每日三千元計價。

林氏表示，本館曾受邀到臺北中山堂前舞龍，但從未參加正式比賽。由於現代人大多吃得好、怕辛苦，或因體力較差、扛不動龍身等緣故，十餘年前，本館曾一度停止活動。後來，又繼續訓練一批年輕人，若有人邀請出陣，且人數足以出陣，本館就會應允。五、六年前，本館仍有活動，但目前則已暫停。

目前，鹿港全鎮各庄皆有人參與本館，但本館並無較有「交陪」的陣頭，這是因為龍陣並非武館的緣故。此外，就

「拚館」而言，林氏表示，由於「先生」教過雙龍搶珠的步法，日治時期，臺西曾前來鹿港天后宮「刈香」，同時邀請臺西同義團的龍陣隨行，當時是由本館前去迎接，由於對方知道本館的「先生」也是臺西人，便問本館是否是否會雙龍搶珠？本館成員不甘示弱，遂答應其挑戰並獲勝，爲「先生」和鹿港人贏得面子。

—— 1995年5月29日訪問林石成先生（84歲，館主），李秀娥採訪記錄。

五福街雅頌聲（南管）

有關雅頌聲的沿革史，可以參閱許常惠教授《鹿港南管音樂的調查與研究》一書的記載。受訪者謝錫明並不清楚本館早期的發展，這是因爲謝氏在一九五三年才加入本館的緣故。在一九六五至六六年時，謝氏曾擔任本館的副爐主，當時的成員還有二十多人，但是，後來因爲謝氏覺得南管的樂友不好相處，遂放棄學曲，並離開本館。

至於受訪者所記得的本館成員，包括張成宗（已逝世）、洪務（已逝世）、「許湖晴」（已逝世）、張禮煌（張成宗之子，偏名「土棍」，現年86歲）、朱啓南（已逝世，若健在，現年百餘歲）、謝錫明（現年72歲）、施啓明（已逝世）、王崑山（曾任聚英社社長，享壽93歲，1994年逝世）等人。

—— 1992年8月3日訪問李木坤先生（70歲，雅正齋曲館先生），9月5日訪問謝錫明先生（72歲，成員、代書），李秀娥採訪記錄。

后宅華聲園（平劇）

　　華聲園屬於「外江」的平劇系統，與一般曲館迥異，活動
範圍在鹿港街內后宅一帶，其前身則是北管社團合碧園。在日
治時期，由於合碧園的資深成員皆已去世，欠缺新血傳承，只
有一些樂器留存。到了昭和十餘年（1936～1945），原爲車圍
鳳鳴園成員的夏順治（約在七、八年前逝世），因曲館解散，
便以合碧園的名義重新組館，並邀請「外江」的「先生」前來
指導受訪者李木慶（七、八歲開始學習平劇）這一輩的學員。

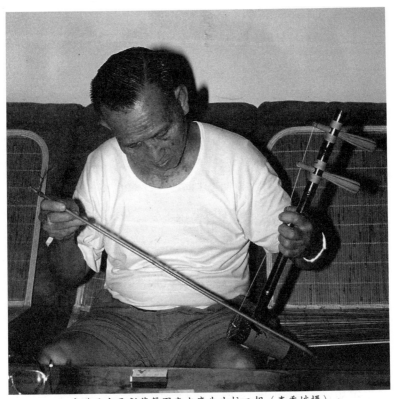

▲ 鹿港后宅平劇華聲園李水慶先生拉二胡（李秀娥攝）。

到了戰後，再取「中華之聲」之意，將曲館更名爲華聲園，且純粹學排場，沒有上棚演戲。

李氏表示，鹿港原先只有一個北管曲館合樂軒，其四叔李尾吉、六叔李尾來二人，擅長吹類樂器，皆爲合樂軒的成員（另一位成員俗名「乞食仔」）。合樂軒在日治時期，曾因「迎媽祖」到中國湄洲謁祖歸來，在臺中萬春宮發生「軒園咬」，長達十五日。後來，因爲合樂軒成員不睦而分裂，所以才產生「軒」系的玉如意與「園」系的鳳凰儀，進而又產生正樂軒、玉琴軒、頌天聲、合碧園、華聲園等曲館。在車埕一帶，原本以北管曲館鳳凰儀爲主，但該館在日治時期，因缺乏人手而一度中衰。鳳凰儀的成員兼「先生」施端輝，遂在車圍另組鳳鳴園，而夏順治便是施氏的弟子，然而，不久之後，鳳鳴園也因人手不足而沒落。夏氏轉而參加重整後的鳳凰儀，但鳳凰儀又再度衰微，所以只好轉而加入合碧園，並試圖加以重整。

本館最初在鄰近市場的「暗街仔」一帶，後來曾遷到市場旁，而「傢俬」則存放在施阿富家中。起初，每位學員要繳交五元「館禮」（當時一個月的薪水大約四、五元而已），後來平劇也沒有什麼人有興趣，勉強維持到一九七○～一九八○年代而解散，至今約已一、二十年。

在合碧園時，本館的「先生」爲郭九二（北頭郭厝人，教樂曲、樂器，後來曾到溪湖教藝妲）。眞正屬於平劇的「外省先生」則有蔡國藩（國軍藝選隊中尉，兼擅曲、弦、戲劇演出，現年約七十餘歲，尙健在，已遷居臺北）與楊玉堂（現年約七十餘歲）二位。蔡氏在四十多年前，留在本館教了二年多，起初是由李氏負責「先生」的膳宿，曲館再支付費用補貼；楊氏當時是裝甲兵，先在藝選隊學習之後，再出來傳授曲

藝。楊氏先教過鳳凰儀，休息一陣之後，才在一九五〇年代到本館執教二館，據說後來前往花蓮轉任記者。

李氏在郭九二的指導下，所學的第一齣戲是《七擒孟獲》，描述三國時代孔明到雲南七擒番王的故事。而蔡國藩所教的，則是《賀后罵殿》，描述趙匡胤被謀殺，其妻賀皇后不甘心，於大殿責罵篡位的小叔趙光義。另外，也學了《汾河灣》一折，描述薛仁貴因戰事離家多年，不識其子薛丁山，因恐懼被其子奪取地位，而將之誤殺的悲慘故事。

李氏表示，自開館後，本館的館主與「公金」管理人，一直由夏順治擔任。本館從未有女性成員加入，目前仍健在的成員包括李木慶（八十歲，兼擅通鼓、銅器、弦樂器，具「先生」資格）、施教育（六十歲，兼擅吹、笛、彈撥樂器）、王水溝（六十五歲，草港人，目前中風，屬唱曲的旦角）、傅錦源（七十七歲，新竹人，善打大鈔，其兄為「站山」傅錦江）等人。至於已逝世的成員則有夏順治（七、八年前逝世，若健在，現年約九十歲。擅長老生，排場時扮演「天官主」，本為鳳鳴園成員，後擔任本館館主）、黃其宗（已逝世十餘年，若健在，現年約八十八歲。擅長吹弦）、郭朝（二、三年前逝世，係中國來臺的新住民，屬於「站山」）、傅錦江（已逝世四、五年，若健在，現年約七十九歲。原為新竹人，後遷入鹿港，屬於「站山」）等人。

本館收藏許多曲簿，主要存放於施教育家中，除了「外江」之外，也有傳統的北管曲簿。「外江」的曲簿可在書店購買，其曲路分為粗曲、細曲，細曲屬於崑腔，熱鬧的場合會使用如【百家春】、「四季曲類」（如〈三潭映月〉、【小桃紅】），喪事時則會演奏【千里怨】之類的曲目。本館的樂器也放置在施氏家中，包括吊規仔、笛、嗩吶、通鼓、班鼓、三

弦、鑼、鈔等。

本館所奉祀的祖師爺為唐明皇,又稱唐明帝君,與傳統曲館的田都元帥、西秦王爺不同。奉祀西秦王爺的曲館,通常會在六月二十四日(西秦王爺聖誕)排場、設宴。至於唐明帝君的祭祀日,受訪者並不清楚,只知在「暗街仔」設館時,是以紅紙書寫祖師爺的名號,並沒有雕刻神像奉祀。此外,本館也沒有設立「先賢圖」,並加以祭拜。

本館經費的來源,主要是由成員共同分攤。此外,館主夏順治以前也會到市場募款,「站山」則有自中國來臺的新住民郭朝與新竹人傅錦江、傅錦源兄弟,在郭氏生前,每個月都會固定捐資二十元贊助本館。舉凡出陣所得的酬勞,皆歸為「公金」,用以請「先生」並購買「傢俬」。李氏表示,本館在每晚進行練習,先打鑼、鼓,再念曲,本館練習時,通常不會準備點心。至於出陣的場合,主要是在「神明生」的慶典,才會受邀出陣。由於本館算是后宅潤澤宮十三王爺的駕前,每逢該廟慶典,本館會義務出陣。此外,也會接受其他廟宇的邀請,飲食與交通費由請主負責。至於喪事,則僅為本館成員出陣。

目前,因為年老的成員多已相繼去世,而年輕一輩又缺乏興趣,鹿港的北管或平劇樂團都面臨人手不足的問題,若非提早「散館」,也會與其他曲館互相借調人手。李氏表示,由於本館屬於娛樂性質,未與其他曲館發生「拚館」,也不曾參與「軒園咬」。

李氏表示,在二十餘年前,老人會館先產生了北管的組織,集結許多曲館的老年成員,但仍無法維持,遂在十餘年前,改為平劇的音樂組,當時是由鳳鳴園的「阿臭」負責。李氏原本並未參加老人會的曲館組織,但在十年前,妻子逝世時,老人會的樂團曾主動前來演奏致哀,後來才前往參加。現

在則因年事已高，雙手會顫抖，無法正常演奏，經常留在家中休息。目前，除了玉如意的「阿富」（黃種煦）還會參加老人會的曲館活動之外，其餘大多是由外地調來的人手。

—— 1995年8月16日訪問李木慶先生（80歲，成員），李秀娥、謝宗榮採訪記錄。

街尾玉琴軒（北管）

玉琴軒的成員分布於鹿港街內街尾與金門館街一帶，分布街尾、龍山二里，館名是由老一輩傳下來的。本館創立於日治時期，大約距今六、七十年前左右。受訪者黃種煦的父親黃世清（二十歲開始學北管，三十歲曾到廣播電台灌錄北管唱片。一九六九年逝世，若健在，約一百歲）曾在本館執教，至於更早的「先生」是誰，受訪者則不清楚，只知後來玉如意的成員許嘉鼎前往中國學習平劇，返鄉教導平劇時，有些成員不習慣，仍喜歡學習臺灣的北管，遂乾脆分為二團，一館是改學平劇的玉如意，另一館則於龍山里的金門館成立玉琴軒，仍舊學習臺灣傳統的北管，並登台演戲，至於「先生」則由玉如意延聘而來。

約四、五十年前，本館的館務由卓明賜（「阿九師」，金門館街人，家境富裕，約三十六年前逝世，若健在，約九十餘歲）負責，並教導北管，其師兄弟王溪南也曾來協助指導，但王氏大多以其本庄（福興鄉西勢村）曲館的傳習為主。除了本館之外，卓氏也教過東石玉成軒、詔安厝奏樂軒（弟子有張高明）以及臺北安樂軒等館。

本館練習的時間都在晚餐之後，地點則在金門館（主祀蘇

府王爺，四月十二日聖誕）內，或在文德宮（主祀溫府王爺，十月十二日聖誕）的廟前、廟後。因為鑼鼓聲較吵，故在廟前練習；而念曲的文場，則在文德宮後廂的曲館。以前因為經濟狀況較差，練習時很少準備點心，只有少數較熱心的成員，偶而會煮麵或買酒招待大家。在黃氏十餘歲時，本館的練習場所是金門館，到了二十五歲時，適逢「阿九師」去世，改聘其父前往任教，但本館已逐漸湊不齊出陣的人數，而「散館」時的館址，則位於文德宮。本館與文德宮、金門館關係密切，可以算是文德宮的駕前。以前金門館每逢「神明生」，會出陣踩街「迎鬧熱」。另外，玉如意則是鳳山寺的駕前，鹿港城隍廟、威靈廟經常邀請玉如意前往排場演奏。

本館成員原有二十餘人，但每人所學技藝有限，「阿九師」還在世時，常接受出陣的邀請，但本館成員無法完全自行出陣，所以「阿九師」經常找玉如意的黃種煦、黃種錐二兄弟配合出陣，這是因為黃氏兄弟所學曲藝較多，兼擅前、後場的緣故。

本館在「阿九師」之後的「先生」黃世清，原為玉如意的成員與「先生」，除了玉如意、玉琴軒之外，也教過臺北安樂軒、社頭崙仔、埔鹽、南投、二水、高雄高樂社、苓雅、獅甲、鳳山、臺中龍井、沙鹿永樂社（在戰後教了十餘年）、苗栗通霄等地的曲館，其弟子也曾教過和美鎮的和樂軒。

黃氏表示，本館的「開路戲」並不固定，得看「先生」的意思，但大多會選擇如《三國志》中較熱鬧的戲齣。至於演戲的「腳步」，則會請亂彈戲的「先生」來指導；負責化妝的，是也會演戲的本館成員黃火土。後來，則改由本館老一輩的成員施安棋（「胡蠅虎」，現年約七、八十歲，遷居臺北板橋，曾教過臺北土庫曲館）教導「腳步」，施氏學成許多戲齣，黃

氏也曾將父親遺留的曲簿借給他。

本館的歷任館主先後由卓明賜、陳海龍（街尾人，本身未學曲）擔任，二人皆已逝世，昔日的「公金」亦由館主負責管理。本館並沒有女性成員，這是因爲女性較保守的緣故。本館曾兼學西皮、福路的曲目，學過的戲齣則有《渭水河》、《走關》、《坐宮》、《斬韓》（斬韓信）、《三進宮》等。由於「阿九師」的子孫對北管不太感興趣，昔日的曲簿可能已損毀了。至於本館的樂器，因爲存放的屋子毀壞，可能已經散佚，未能保存至今，而當初的戲服則是向彰化市的老天興或亂彈班（未詳館號）租借而來。

本館經費的由來，主要是看成員自身的經濟能力而定，「站山」也會出資贊助。黃氏表示，以前曾有一位臺北安樂軒的票友，很喜歡上台表演，在蔣介石總統尙未去世（1975年）之前，本館前往臺北爲安樂軒湊人手演出，那位票友即出資熱誠招待。至於其他的收入，當廟會慶典邀請曲館出陣排場時，請主會致贈「磧爐禮」，但本館將之納爲「公金」，並由館主在出陣結束後，設宴款待出陣的成員，故成員皆義務參與。以前若是街尾、金門館街的人參與本館，凡是「好歹事」，本館皆義務支援；若是請主並非本館成員，或因單純喜歡聽北管而前來邀請，則會致贈「磧爐」。一般而言，同屬「軒」系曲館，都會互相支援，本館大多會和玉如意、東石玉成軒、福興鄉西勢曲館（師承王溪南）相互借調人手。

本館奉祀的祖師爲西秦王爺（六月二十四日聖誕），以前曾在祖師的聖誕，召集成員一同祭拜，設宴聚餐，並由爐主（以「擲筊」方式選出）負責邀請有「交陪」的票友、「先生」以及較有名望的人前來聚會，這些人也會樂捐贊助本館的活動。一般而言，鹿港街內的曲館較遵循古禮，奉祀祖師與曲

館先賢。由於許多成員陸續去世，本館早已「散館」。近年來，雖有意願重整，並聘請黃種煦教導福州音樂，但因人數湊不齊，目前仍在商議當中。

黃氏表示，本館在日治時期曾參與「六聯市」的「軒園咬」，當時經濟狀況較好，會特製「傢俬虎」並搭設館棚。至於本館與牛頭正樂軒鮮有往來，並曾和該館「拚館」，據說是因為言語中傷等情事所引起。到了戰後初期，因為大家經濟狀況較差，已較少發生「拚館」。但玉如意和鳳凰儀曾在市中心「拚館」，一館排場演奏時，另一館則故意在附近演出，藉以一較高下。

—— 1995年5月29日訪問黃種煦先生（61歲，玉如意成員，臺灣省民俗傳統音樂研究會理事長），李秀娥採訪記錄。

草厝三義堂（金獅陣）

草厝屬於拱辰宮玄天上帝「釘符」的十二庄聯庄組織之一，每逢「上帝公」要「釘符」時，各庄皆會出陣「鬧熱」，本庄的金獅陣即是因此組織的。雖說十二庄，但實際上只有十庄，故每年由十庄輪流主辦，每十年輪值一次，1995年係由埤腳主辦。「上帝公」聖誕為三月初三，本庄並未興建「公廟」，而是採取「卜爐主」輪祀的方式，多在每年三月初二「卜爐主」，至於「釘符」日並不固定，大多擇取農曆四月的吉日舉行。由於本館已四、五年未出陣，改為出錢聘請其他村庄陣頭代替的方式。

本館約創立於五十多年前的日治時期，當初是由鄰近村庄打鐵厝（東崎里）的陳金（若健在，約九十餘歲）所發起，

陳氏因個人興趣而學了一些武藝，希望能教些出眾的弟子，傳承其武功，為身後留下好名聲。由於保正相當嚴格，常要求村民在晚上參加夜校，學習國語（日本話）與日本文化，且村民在白天也要工作，只有晚上才有空學武，所以都在晚上偷偷練習。只要看見保正，成員便一哄而散。

受訪者李逞從二十歲開始學武，起始約有十多位學員，到了戰後，則有二、三十人一起學武，大多會找較寬闊的廣場，作為練習場所，但並沒有固定的地方，平時練習，並不會特別準備點心，只有在正式出陣時，才備有點心。由於陳氏曾先後向三位武師學過白鶴拳、太祖拳和華光拳，本館在出陣時，曾為了用哪一旗號而傷腦筋，李氏為了避免衝突，以本館學習三種拳術流派的緣故，將館號命名為三義堂金獅陣。

本館以前曾同時練拳、舞獅，出陣時採步行方式，非常辛苦，後來交通工具改善，已使用車子運行，但因現代工商業社會，成員相當忙碌，又因疲累而不願出陣。平常出陣至少要三十餘人，加上其他成員，總共需要四、五十人，以目前的社會形態而言，較難召集，本館才會在四、五年前逐漸解散。

本館的武師陳金不收「館金」，但其田地若要播種時，學員皆會前去幫忙。陳氏曾在本庄教了二、三年，後因欠了五元債務，無力清償而自縊身亡。李氏表示，當時並不知道師父的窘境，否則若召集師兄弟共同分攤，也可幫助師父渡過難關。

陳金本身師承三人，分別是「炮師」（傳承太祖拳，不詳居所）、施進益（傳承華光拳，鹿港龍山里人，已逝世。戰後本庄要出陣時，其子施榮培曾來此指導一個月）與「火炭頭」（張炭，彰化莿桐腳人，傳承白鶴拳）。陳氏只教過本館，「進益師」之子施榮培也未教過其他地方。陳氏雖不識字，卻將一些藥草單子留給李逞，但因為李氏也不識字，藥單早已任

蛀蟲侵蝕殆盡。

　　李氏表示，本館沒有「頭叫師仔」，其他老一輩的成員早已逝世，而管理人則一直由李氏擔任。由於當時怕沒有人想練武，所以從未向成員收取「館金」，至於兵器、「傢俬」與活動經費，則先由李氏出資，再由出陣所獲取的酬勞充作「公金」，以備不時之需。此外，李氏本身也因支持獅陣，所以召集子孫學習武術，詳如下圖所示：

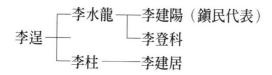

　　李氏表示，目前本館成員尚有十餘人，但已四、五年未活動，對於村中年輕一輩的成員，則因較少往來而不熟悉。

　　本館所學的拳種有太祖拳、白鶴拳、華光拳等。凡有「對仔套」的兵器，本館皆曾學習，如大刀套、齊眉套、雙刀套、盾牌套、鐵鞭對四叉等，耙則沒有使用。至於「拳架」，又分為單打與雙打的招式。其他「傢俬」，則有鑼、鼓等打擊樂器及獅頭等。由於李氏為本館的管理人，以前的「傢俬」也由李氏出資採購，所以兵器、「傢俬」等，皆放在李氏家中，部分「傢俬」已因年久失修而毀損。至於本館的獅頭，則屬於「籛仔獅」，自本館成立以來，已換過許多顆獅頭，由於沒有成員會糊製獅頭，後來都到彰化購買現成的。李氏表示，以前的獅頭多用紙糊製，容易毀損，現在多改用塑膠製作，較堅固耐用。昔日出陣時，也會配合「獅鬼仔」一起表演。

　　李氏表示，本館主要是為了「神明生」的慶典而組成，並未正式設館，故沒有奉祀祖師。本館只在庄中「神明生」才

會出陣，且參加的人數並不多，至於私人的「好歹事」都不參加，也沒有外庄前來邀請出陣，或與其他武館互相借調人手的情形。此外，有一年，郭耀鈺曾趁著參加玄天上帝在四月十五日「釘符」的活動時，帶著四、五位自己在頂厝教過的弟子，前來本館「捧香爐」，李氏當時以禮相待，並向對方表示本館沒有立館，要如何「捧香爐」？對方只好打消與本館「拚館」的念頭。

── 1995年8月17日訪問李逞先生（87歲，管理人），李秀娥、謝宗榮採訪記錄。

＊海埔國小國術隊（獅陣）

　　海埔國小國術隊位於海埔里，既非一般的武館，也不屬於村庄子弟共組的社團。本團成立於一九七二年，創辦人與指導老師即是受訪者郭丁壽。因為獅陣、南北管等傳統技藝逐漸式微，郭氏在國中、小尚未盛行傳統民俗藝術教學時，發起籌組國術舞獅隊，希望透過學校的教學，延續臺灣的傳統民俗文化。

　　一九六九年，郭氏在線西鄉的國小任教時，就向前來指導學生國術的老師學了一些基礎。那位老師是鹿港山崙里里長黃永元，本身開設國術館。郭氏在既有基礎下，又因興趣而繼續學習，參與各種國術研習會、訓練班，學習新的拳法。郭氏曾參加的國術研習會包括「國術教練講習會」（彰化市中山堂，中華民國國術會舉辦，研習復興拳和連步拳，1977年8月）、「太極拳師資訓練班」（彰化市中山堂，彰化縣政府舉辦，研習太極拳高級拳架，1979年）、「國民小學國術指導教師研習

會」（臺中體育場，臺灣省政府教育廳主辦，研習國術彈腿，1980年2月）等活動。

起初，郭氏以自己任教的班級為基礎，開始培訓學生，並利用每年寒暑假、課外活動、升降旗之後的時間進行練習。之後，再召集校內有興趣的高年級學生參加。本團原本曾聘請新厝集英堂獅陣的武師郭金交（海埔國小畢業，時年六十餘歲，十餘年前逝世）指點。本團早期雖曾聘請郭金交指導，但是二十多年來，主要由受訪者擔任國術、舞獅指導，同時兼任領隊。郭氏本身沒有在他處教導國術，未學習藥理、醫理、命理等項目，也沒有收藏銅人簿、藥簿、拳譜。由於本團並非傳統

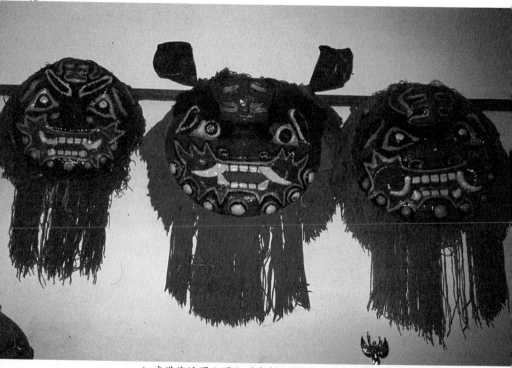

▲ 鹿港海埔國小國術隊自製之獅頭（謝宗榮攝）。

武館，因此未奉祀祖師，也沒有祭祀的習慣。

二十多年前，本團每次練習時間為一個多小時，星期六、日也會練習。練習地點是學校的操場，現在約有二、三十名隊員，男性多於女性。郭氏表示，若要到能正式表演的階段，至少要訓練三、四個月，由於本團屬於學校教學的性質，學生一畢業就離開，不像一般的武館，學員可以一直跟在武師身邊學習，因而很難培養「頭叫師仔」。

本團曾多次參與表演、比賽，成績相當輝煌。郭氏編著的《國小國術教學之研究》即記錄了本團較重要的八種事蹟。包括「出國訪問表演」（1981年3月27日，於臺中市體育館參加中華民國青少年民俗運動訪問團選拔賽，黃聰榮、郭哲佳、王榮坤、張真珠、王麗娜等五人入選。並於七月廿一日至八月廿二日，由郭氏帶領，前往菲律賓馬尼拉、美國舊金山、洛杉磯等城與明尼蘇達、印第安那、田納西等州訪問表演）、「電視專集」（1986年7月1、2日，臺視文化公司到校錄影「香火薪傳」節目，剪輯為三十分鐘，並於十月二日下午五點半，於華視公共電視節目播放）、「電視表演」（1978年10月8日，本隊應邀前往中視「蓬萊仙島」節目錄影，並於10月14日播出，後來又多次接受三台邀請表演）、「國慶活動」（1980年10月10日，於臺北中華體育館參加國慶晚會表演，1982年，再應邀前往總統府前廣場，參加民間遊藝大會表演）、「民間劇場」（1985年9月26日，應行政院文建會邀請，於臺北青年公園參加年度民間劇場表演）、「全省國術賽冠軍」（1980年11月20日，於基隆參加省主席杯國術賽，張真珠獲兵器冠軍；1981年7月10日，於臺中市體育館參加省主席杯國術賽，王麗娜獲兵器冠軍；1984年12月1日，於東石國中參加中正杯國術賽，郭麗錦獲拳術冠軍）、「民藝華會」（1990年2月11日、1991年

2月24日，分別於臺中市民俗公園及八卦山參加民藝華會）、「其他」（多次參加省政府社會處主辦之社區民俗育樂觀摩會、臺中師專輔導區中部四縣市國術賽蟬聯六年冠軍、中部五縣市社教杯彈腿賽冠軍，並參與縣內社教活動數十次）等。

　　本團主要是因應政府民俗表演活動的邀請而演出，較少參與地方廟宇的宗教活動。村民大多知道本團的名號，但罕有邀請出陣的舉動。本隊以前曾參加鹿港舉辦的全國民俗才藝活動，但因為並非傳統武館，並未與其他武館有「交陪」，也未曾參加「拚館」。此外，鄰近的新厝也有獅陣，以前相當盛行。

　　本團所學的拳種包括復興拳、連步拳、國術彈腿、太極拳、八段錦（施氏自國術研習會所學）及太祖拳（民間國術館傳授），兵器學過叉、大刀、少林棍、齊眉棍等，在舞獅方面，則學過羅漢戲獅、洗腳、滾翻、咬蝨、睡獅、騎獅、咬青、踏七星等步法。

　　本團的兵器、獅頭、鑼鼓等「傢俬」，都放在校內的置物間。開始練習舞獅時，先以畚箕代替獅頭，後來才向郭金交請教製作獅頭的方法，由郭丁壽率領學員，在課餘時間製作了二十八顆可愛的獅頭。為了讓獅頭較有變化，並增加趣味，當時還製作青、紅、黃、白、黑等五種顏色的獅頭，每顆獅頭費時半個月。演出時，也會配合「獅鬼仔」，本隊共有十多組「獅鬼仔」。

　　本團的活動經費，主要來自受邀表演的車馬費。政府曾在一九九二年補助二十餘萬元，但後來不再提供。二十多年來，由於學校並沒有正式的補助，大多靠受邀表演的基金維持運作，平日購買營養品、飲料、點心，或贈送水彩、原子筆等用品，作為對學員的補償與獎勵。此外，本團外出表演，曾獲得

施清根、郭富貴、顏義雄、張平順等歷任家長會長、家長委員王春興以及校友張強、郭萬八等人的鼓勵與支援，方能持續存在。

—— 1995年5月11日訪問郭丁壽先生（55歲，指導老師），李秀娥、謝宗榮採訪記錄。

國家圖書館出版品預行編目資料

彰化縣武館與曲館 I ：彰化鹿港篇／林美容編
著.——初版.——臺中市：晨星，2012.12
面；公分.——（彰化學叢書；037）

ISBN 978-986-177-446-6（平裝）

1.說唱戲曲 2.武術 3.機關團體 4.彰化縣

983.306 99021934

彰化學叢書
037

彰化縣曲館與武館 I
【彰化與鹿港篇】

作者	林 美 容
主編	徐 惠 雅
排版	林 姿 秀
總策畫	林 明 德 ・ 康 原
總策畫單位	彰 化 學 叢 書 編 輯 委 員 會

負責人　陳銘民
發行所　晨星出版有限公司
　　　　臺中市407工業區30路1號
　　　　TEL：04-23595820　FAX：04-23597123
　　　　E-mail：service@morningstar.com.tw
　　　　http：//www.morningstar.com.tw
　　　　行政院新聞局局版台業字第2500號
法律顧問　甘龍強律師
承製　知己圖書股份有限公司　TEL：（04）23581803
初版　西元2012年12月10日

總經銷　知己圖書股份有限公司
　　　　郵政劃撥：15060393
　　　　（臺北公司）臺北市106羅斯福路二段95號4F之3
　　　　　　　　　TEL：（02）23672044　FAX：（02）23635741
　　　　（臺中公司）臺中市407工業區30路1號
　　　　　　　　　TEL：（04）23595819　FAX：（04）23597123

定價300元
ISBN 978-986-177-446-6
Published by Morning Star Publishing Inc.
Printed in Taiwan
版權所有，翻譯必究
（缺頁或破損的書，請寄回更換）

以下資料或許太過繁瑣，但卻是我們了解您的唯一途徑
誠摯期待能與您在下一本書中相逢，讓我們一起從閱讀中尋找樂趣吧！

姓名：＿＿＿＿＿＿＿＿＿＿　性別：□ 男　□女　　生日：　　／　　／

教育程度：＿＿＿＿＿＿＿＿＿＿＿＿＿＿＿＿＿＿＿＿＿＿＿＿＿＿

職業：□ 學生　　　　□ 教師　　　　□ 內勤職員　　□ 家庭主婦
　　　□ SOHO族　　　□ 企業主管　　□ 服務業　　　□ 製造業
　　　□ 醫藥護理　　　□ 軍警　　　　□ 資訊業　　　□ 銷售業務
　　　□ 其他＿＿＿＿＿＿＿＿＿＿＿＿＿＿＿＿＿＿＿＿＿＿＿＿
E-mail：＿＿＿＿＿＿＿＿＿＿＿＿＿＿＿　聯絡電話：＿＿＿＿＿＿＿＿

聯絡地址：□□□＿＿＿＿＿＿＿＿＿＿＿＿＿＿＿＿＿＿＿＿＿＿

購買書名：彰化縣曲館與武館Ⅰ【彰化與鹿港篇】＿＿＿＿＿＿

‧**本書中最吸引您的是哪一篇文章或哪一段話呢？**＿

‧**誘使您購買此書的原因？**

□ 於 ＿＿＿＿＿書店尋找新知時　□ 看 ＿＿＿＿＿報時瞄到　□ 受海報或文案吸引

□ 翻閱 ＿＿＿＿＿ 雜誌時　□ 親朋好友拍胸脯保證　□ ＿＿＿＿＿電台DJ熱情推薦

□ 其他編輯萬萬想不到的過程：＿＿＿＿＿＿＿＿＿＿＿＿＿＿＿

‧**對於本書的評分？**（請填代號：1. 很滿意 2. OK啦！ 3. 尚可 4. 需改進）

封面設計 ＿＿＿＿＿＿　版面編排 ＿＿＿＿＿　內容 ＿＿＿＿＿　文／譯筆 ＿＿＿＿＿

‧**美好的事物、聲音或影像都很吸引人，但究竟是怎樣的書最能吸引您呢？**

□ 價格殺紅眼的書　□ 內容符合需求　□ 贈品大碗又滿意　□ 我誓死效忠此作者

□ 晨星出版，必屬佳作！　□ 千里相逢，即是有緣　□ 其他原因，請務必告訴我們！

＿＿＿＿＿＿＿＿＿＿＿＿＿＿＿＿＿＿＿＿＿＿＿＿＿＿＿＿＿

‧**您與眾不同的閱讀品味，也請務必與我們分享：**

□ 哲學　　　□ 心理學　　□ 宗教　　　□ 自然生態　□ 流行趨勢　□ 醫療保健

□ 財經企管　□ 史地　　　□ 傳記　　　□ 文學　　　□ 散文　　　□ 原住民

□ 小說　　　□ 親子叢書　□ 休閒旅遊　□ 其他 ＿＿＿＿＿＿＿＿＿＿＿

以上問題想必耗去您不少心力，為免這份心血白費

請務必將此回函郵寄回本社，或傳眞至（04）2359-7123，感謝！
若行有餘力，也請不吝賜教，好讓我們可以出版更多更好的書！

‧**其他意見：**

請填妥後對折裝訂，直接投郵即可，免貼郵票。

407
臺中市工業區30路1號
晨星出版有限公司

------ 請沿虛線摺下裝訂，謝謝！ ------

更方便的購書方式：

1 網站：http://www.morningstar.com.tw
2 郵政劃撥　帳號：15060393
　　　　　　戶名：知己圖書股份有限公司
　　請於通信欄中註明欲購買之書名及數量
3 電話訂購：如為大量團購可直接撥客服專線洽詢

◎ 如需詳細書目可上網查詢或來電索取。
◎ 客服專線：04-23595819#230　傳眞：04-23597123
◎ 客戶信箱：service@morningstar.com.tw

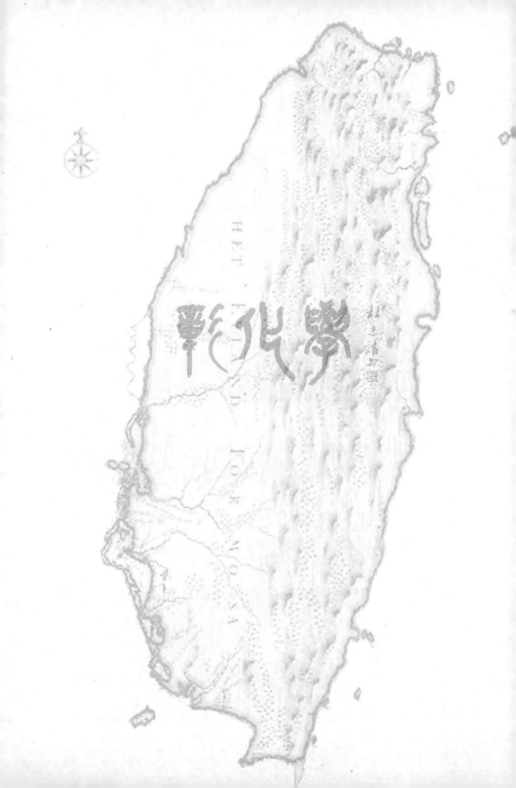